天國之門

從一九八九到二〇一九【三十周年特別版】

梁紹先

學生團體

教授

與大學生一同參與學運。曾歷經大躍進與文化大革命，對中國的未來抱持希望。

認識協助

美聯社

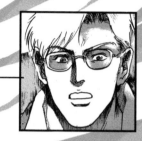

莫瑞爾

美聯社駐中國的特派員。在最近的距離採訪整個事件，與廣場上學生互動良好。

從勝

在學運中的活躍份子，不斷發表演講策動學生抗議，但他實際的身份卻是…？

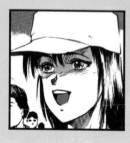

少女

參與學運的學生之一，長時間的絕食讓她的身體十分虛弱，但仍致力於活動。

天國之門
主要人物關係圖

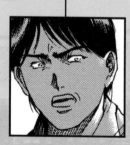

羅雲

在天安門廣場上參與民主活動的大學生。性格熱情而衝動，為了理想不惜一切。

領導核心
中共中央政府

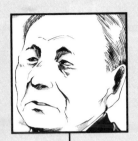

鄧小平

中央政府的實際決策者，於事件之中主張鎮壓學運，其想法為中國不能亂。

強硬派

李鵬

中共總理，於事件當時宣佈戒嚴令，並成為鎮壓民主運動之主要決策者之一。

溫和派

趙紫陽

中共總書記，對學生運動表示同情，反對動用武力鎮壓，在1989年6月被撤職。

強硬派

姚依林

中央委員會政治局常務委員，對於天安門民主運動之結果有其決策性的影響。

特務人員

劉紹華

趙紫陽的手下，情治特別行動組小組長。奉命要抓出潛藏在學生中的其他特務。

兄弟

三十八軍

徐勤先

解放軍中將，原為首都衛戍部隊三十八集團軍軍長。由於抗命而面臨軍事審判。

公安

羅皓

新華門警衛部隊第三警衛中隊少校隊長，認命而無大志，但看重家族同袍。

Knocking on Heaven's Door

From 1989 to 2019. 30th Anniversary Version

Knocking on Heaven's Door
From 1989 to 2019. 30th Anniversary Version

目次

天 國 之 門　從一九八九到二〇一九【三十周年特別版】

一九八九年
五月
北京

已經三十年，

我們卻未
見進步！

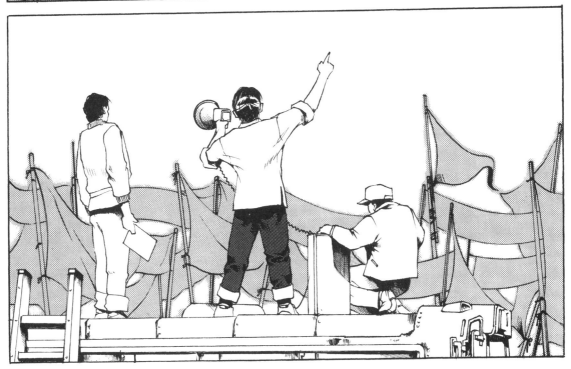

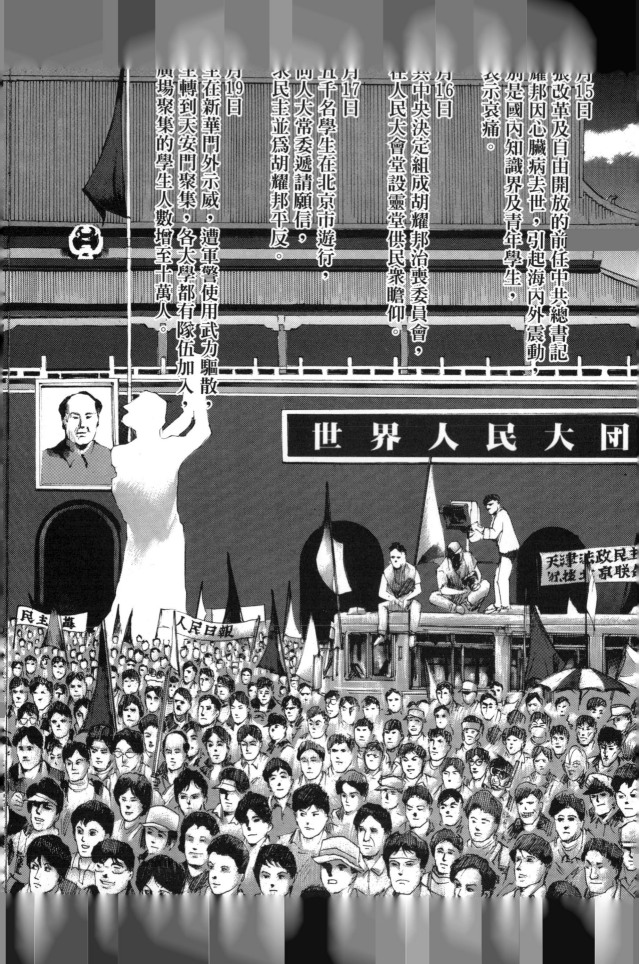

四月十五日
提改革及自由開放的前任中共總書記
耀邦因心臟病去世，引起海內外震動，
別是國內知識界及青年學生，
紛表示哀痛。

四月十六日
六中央決定組成胡耀邦治喪委員會，
在人民大會堂設靈堂供民眾瞻仰。

四月十七日
五千名學生在北京市遊行，
四人大常委遞請願信，
求民主並為胡耀邦平反。

四月十九日
生在新華門外示威，遭軍警使用武力驅散，
主轉到天安門聚集，各大學都有隊伍加入，
廣場聚集的學生人數增至十萬人。

世界人民大团

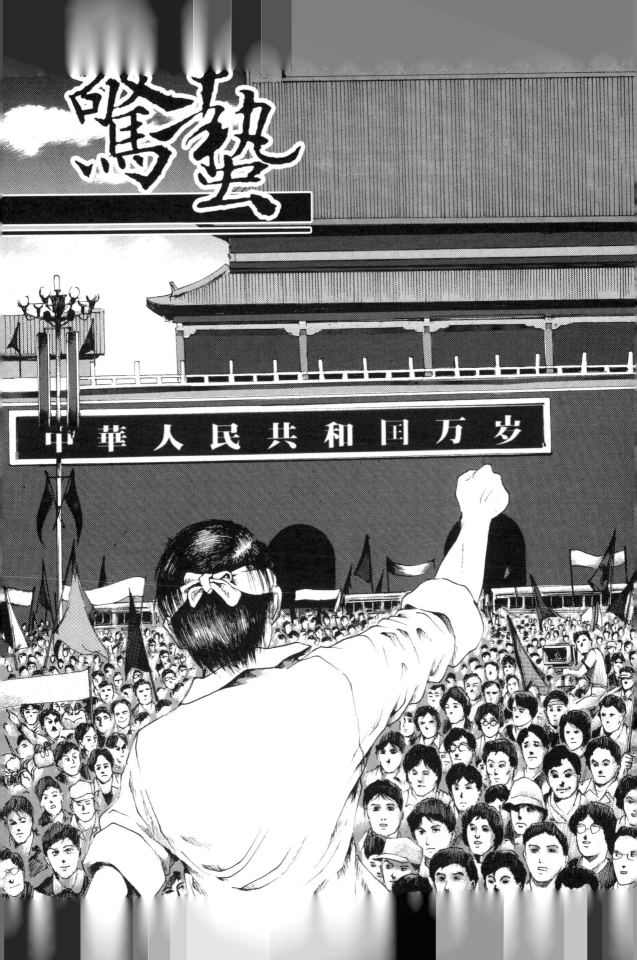

早上十點囉，莫瑞爾。

起來了，莫瑞爾。

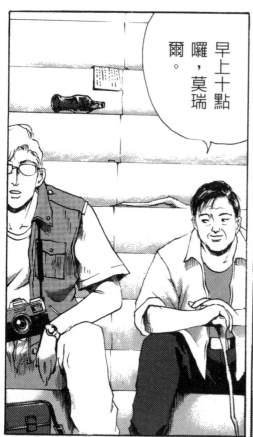

去找題材。

他們專門注意外國記者…

放心吧！我會注意的。下午見了，教授。

對了，小心那些武警喔！

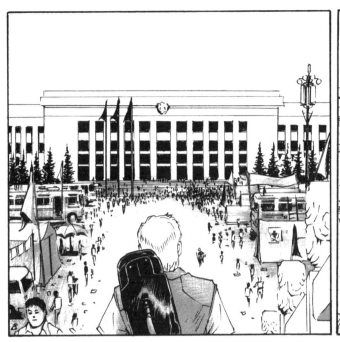

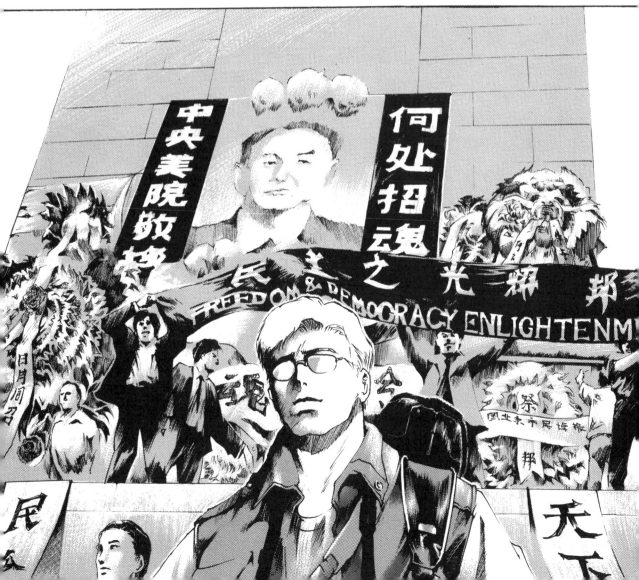

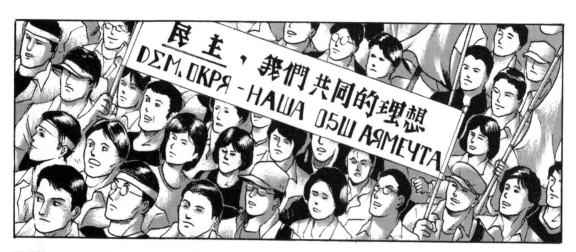

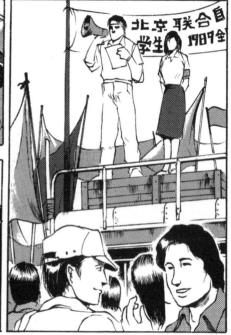

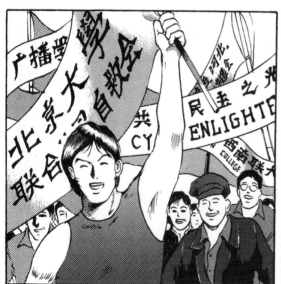

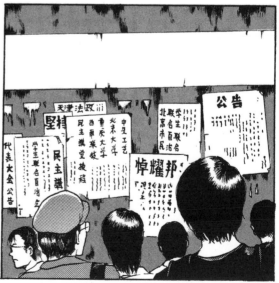

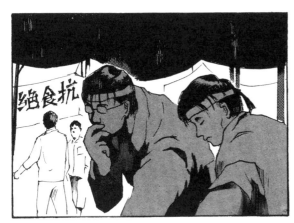

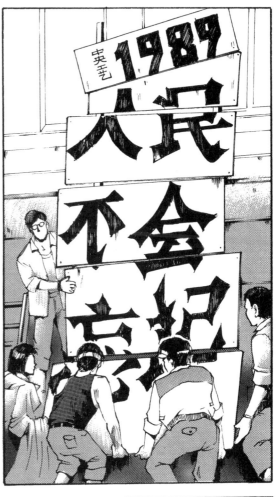

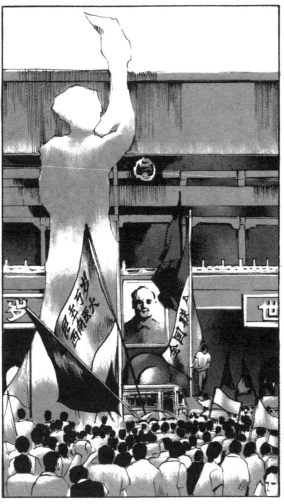

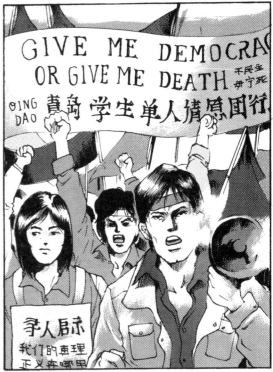

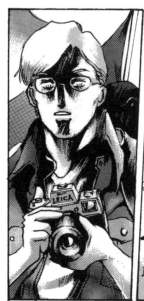
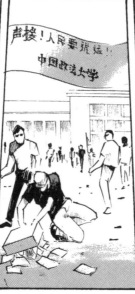
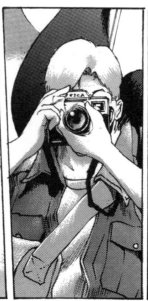

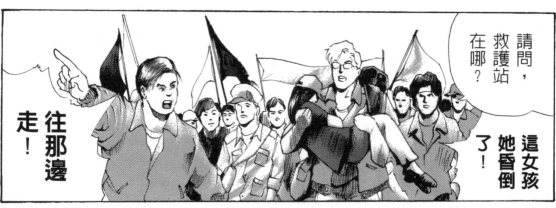

請問，救護站在哪？

這女孩她昏倒了！

往那邊走！

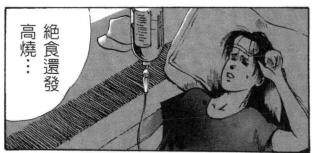

絕食還發高燒…

今天上午已經有60名進來了。

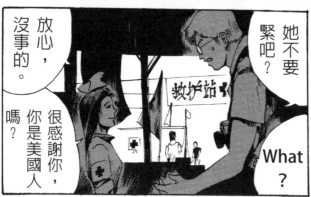

放心，沒事的。

她不要緊吧？

很感謝你，你是美國人嗎？

What？

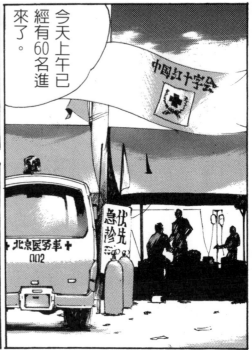

美國有所謂絕食抗議嗎？

我想很少吧！

拍了不少照片吧？

哈，能達到目的…

只是為了得到更多支持嗎？

你認為用這種烈士死諫的方法來博取同情有效嗎？

哈哈，的確如此。

還不如像我們一樣，吃飽再大聲抗爭！

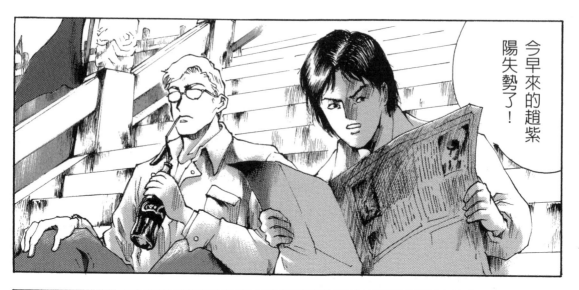

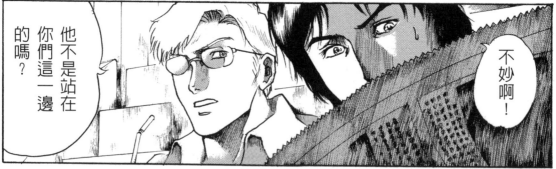

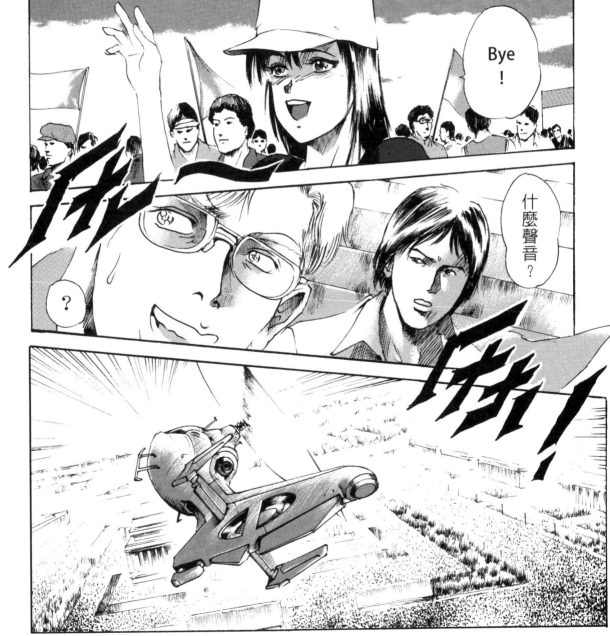

五月十九日

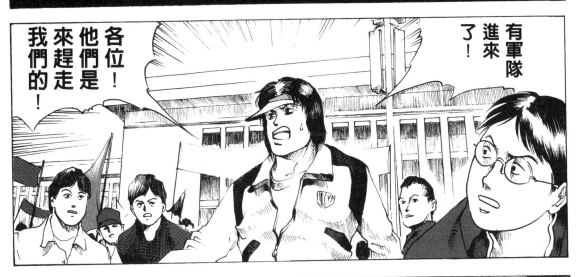

有軍隊進來了！

各位！他們是來趕走我們的！

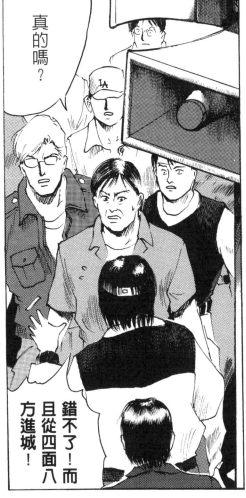

真的嗎？

錯不了！而且從四面八方進城！

……這裡是中央廣播電台……宣布以下消息……

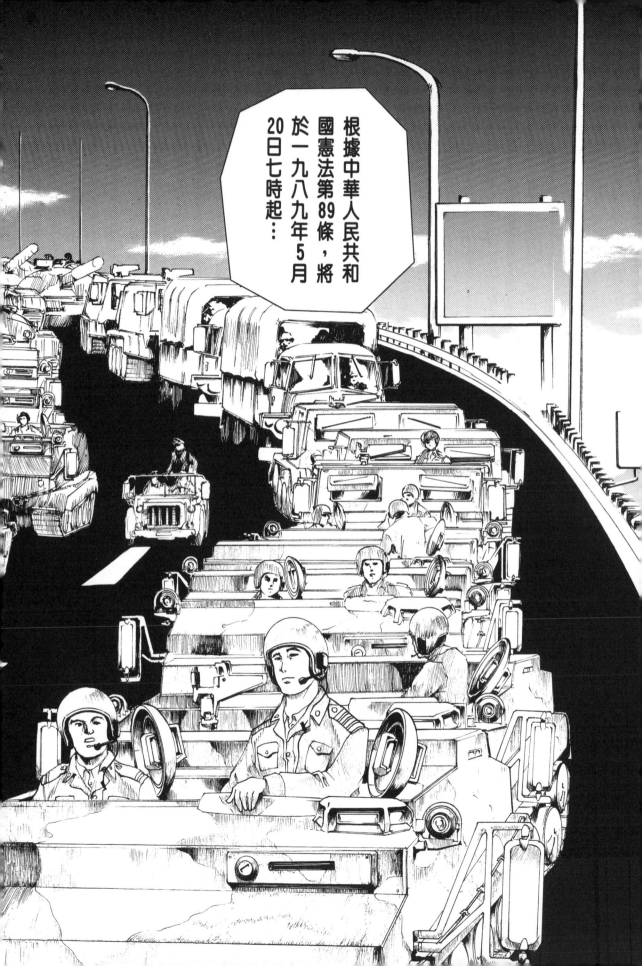

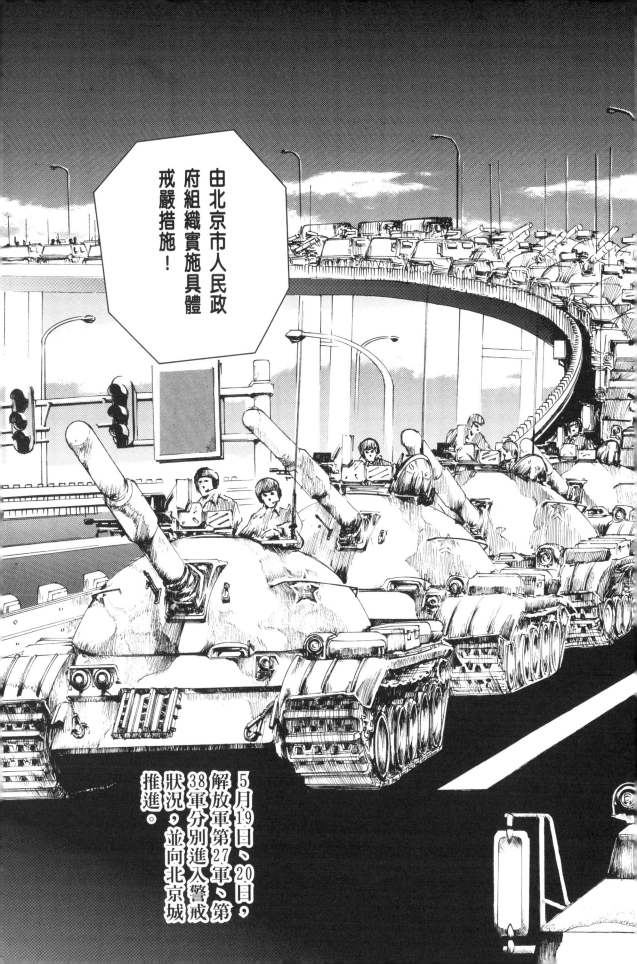

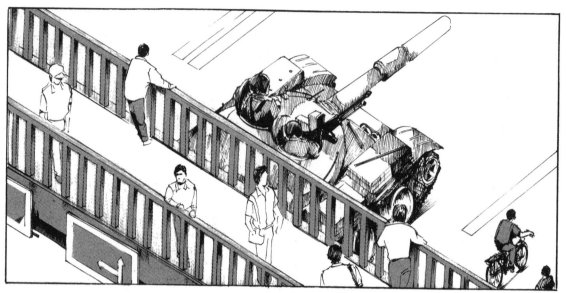

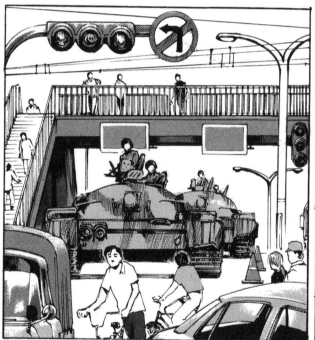

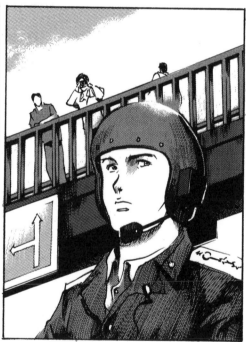

連戰車都來了
…不對勁…？

為什麼會用
到這種重武
器？

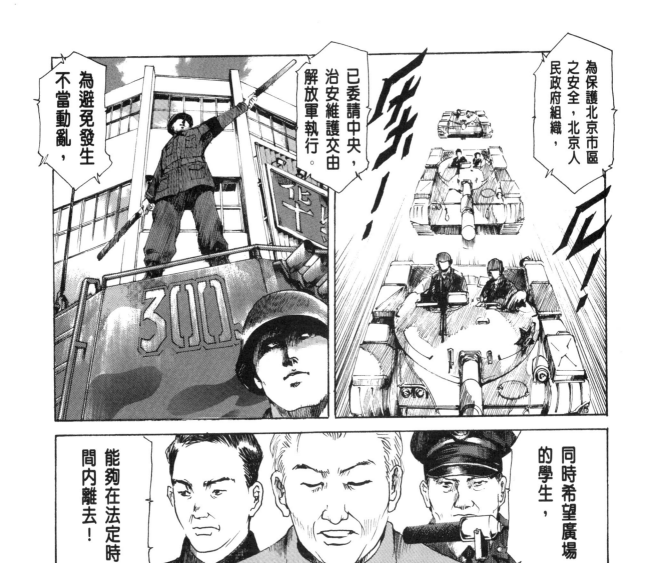

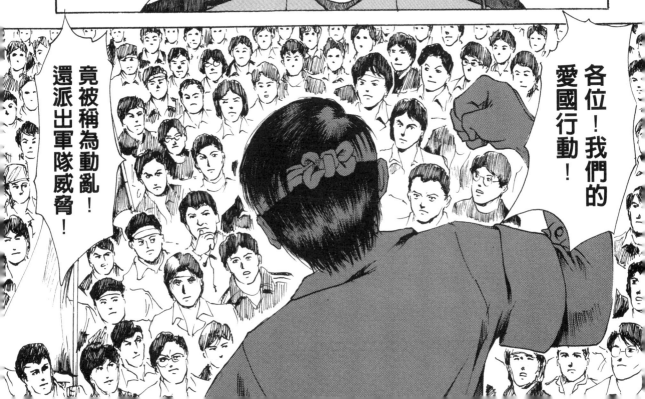

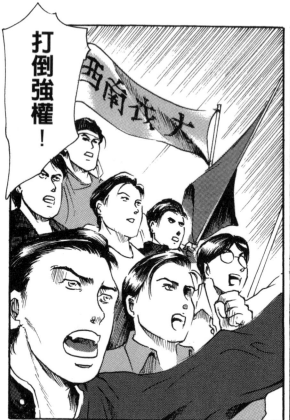

打倒強權！

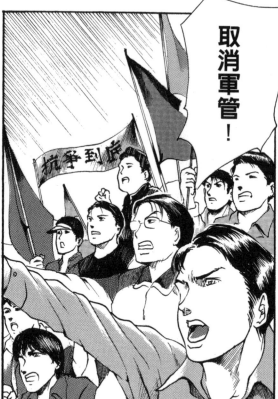

取消軍管！

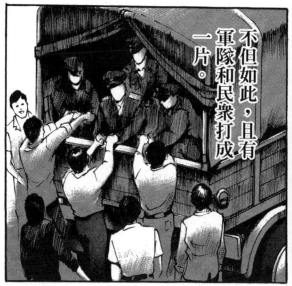

不但如此，且有軍隊和民眾打成一片。

郊外軍隊受到群眾圍堵。

六月二日

教授！情況越來越糟了！

我看先停止抗爭吧！

先離開這地方…

你認為我們是鬧著玩的嗎？

告訴你吧！要無條件撤離——

是不可能的！

我本來是一名小學校長，本著一股熱血加入解放戰爭的行列。

又有衝勁、希望的時代！

那是一個充滿感性，

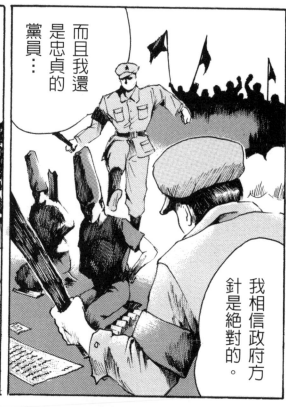

而且我還是忠貞的黨員…

我相信政府方針是絕對的。

可是……

大躍進的錯誤指導，

成千上萬的人必須先熬過那個冬天。

不知何時，將會死在飢餓和痛苦…

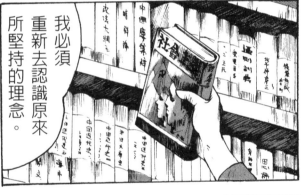

我必須重新去認識原來所堅持的理念。

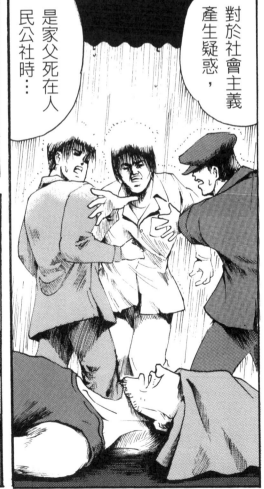

對於社會主義產生疑惑，是家父死在人民公社時…

雖然能在高中教書，我的本行…

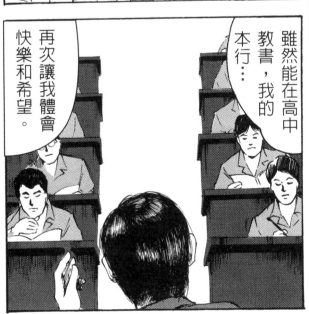

再次讓我體會快樂和希望。

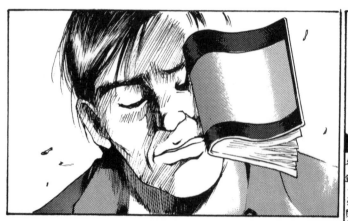

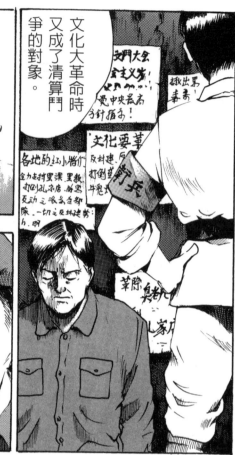

文化大革命時又成了清算鬥爭的對象。

那似乎也是我年輕時做過的事。

到底我們要重覆多少次錯誤…

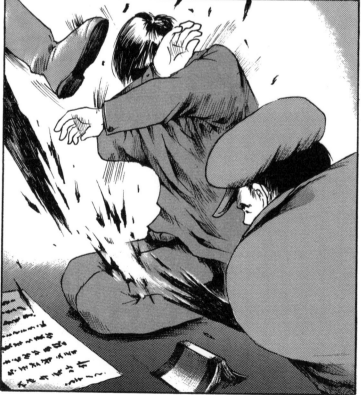

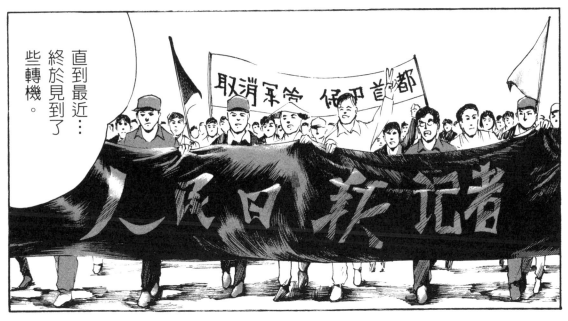

直到最近……終於見到了些轉機。

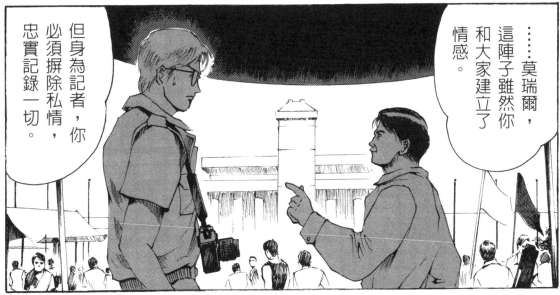

……莫瑞爾，這陣子雖然你和大家建立了情感。

但身為記者，你必須摒除私情，忠實記錄一切。

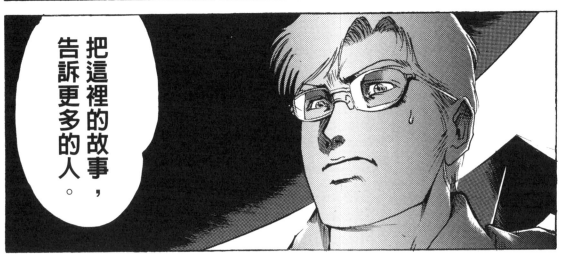

把這裡的故事，告訴更多的人。

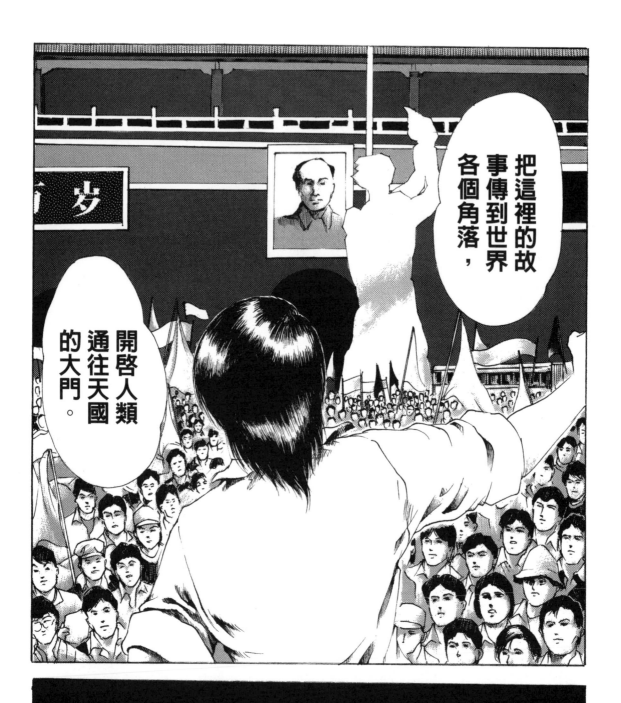

六月三日　夜間

各位！

不好了！

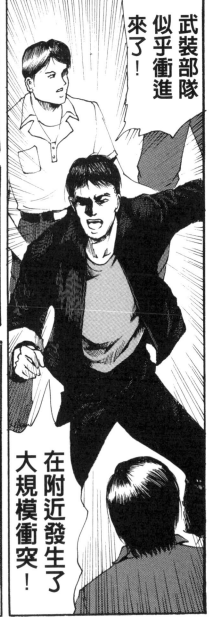

武裝部隊似乎衝進來了！

在附近發生了大規模衝突！

莫瑞爾…你…

帶我去！

什麼？

身為一個新聞工作者…

可是太危險了！

小心點啊！

OK！

然而……

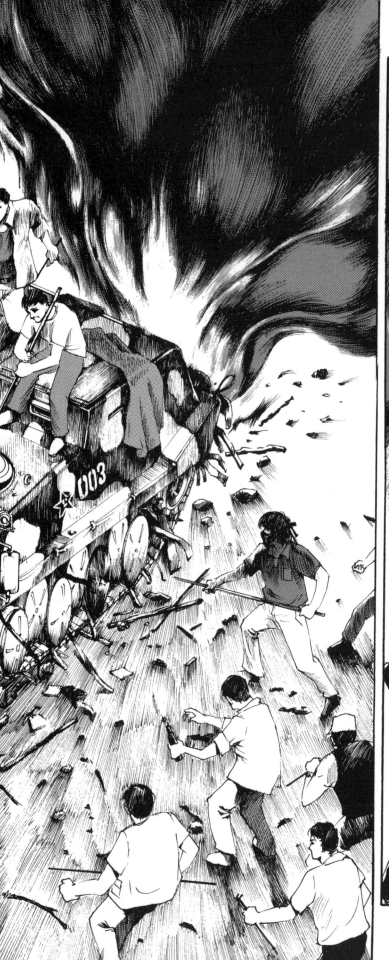
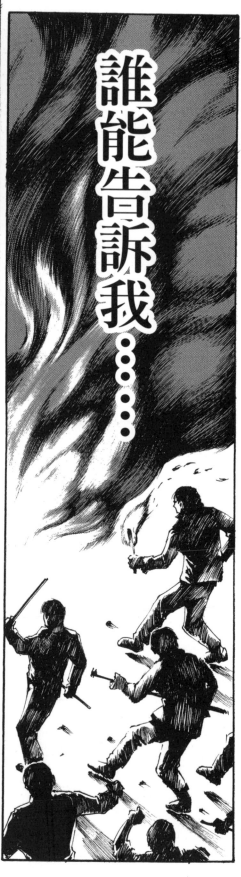

誰能告訴我……

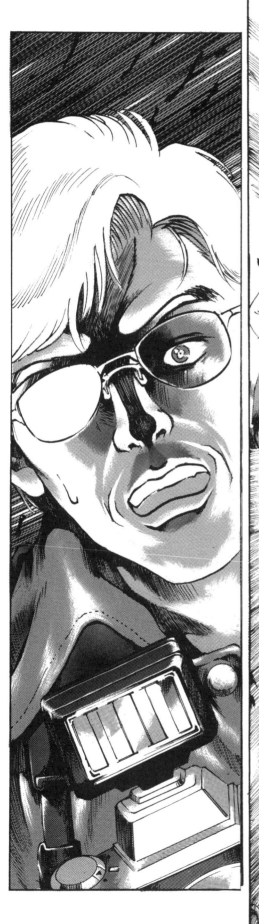

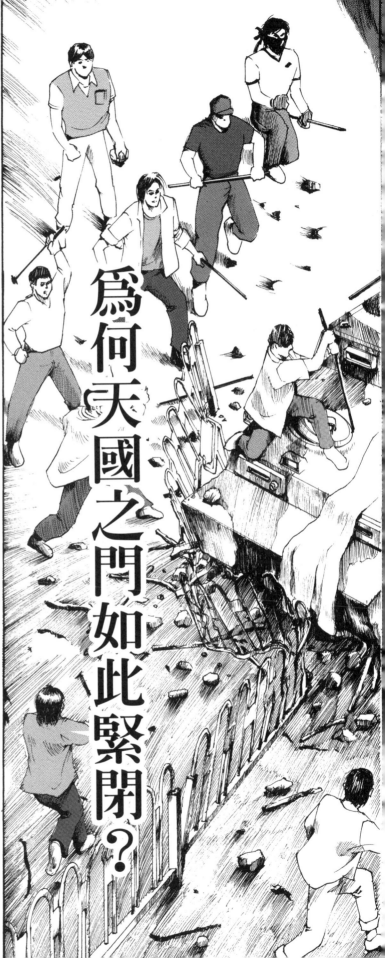

為何天國之門如此緊閉？

「我宣誓，為了促進祖國民主化進程，為了祖國繁榮，我自願絕食。堅決服從絕食團的指揮，不達目的絕不罷休。」

學生絕食團絕食宣誓誓詞　1989.5.13 北京天安門廣場

「首都百萬人遊行聲援絕食請願大學生」

1989.5.18，人民日報　第一版頭條主標題

據今天報導，截至五月二十四日晚六時，全市三十二所醫院救治絕食學生共九千一百五十八人次，留院觀察八千兩百零五人次。

楊繼繩　著　2004.11 Excellent Culture Press(Hong Kong)　出版

摘錄【中國改革年代的政治鬥爭】P438

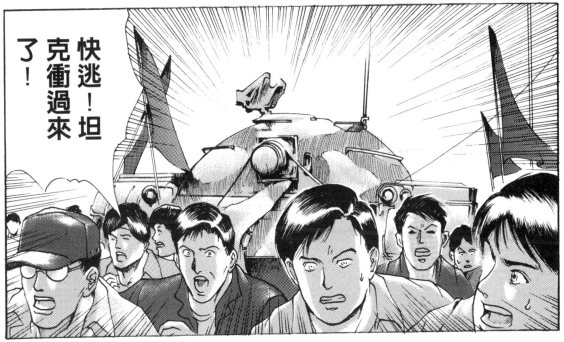
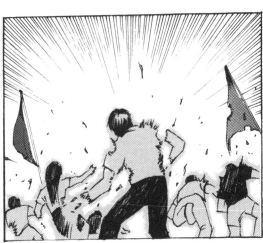
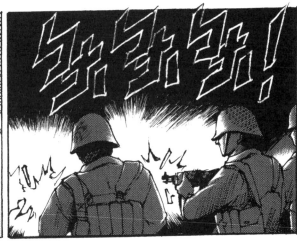
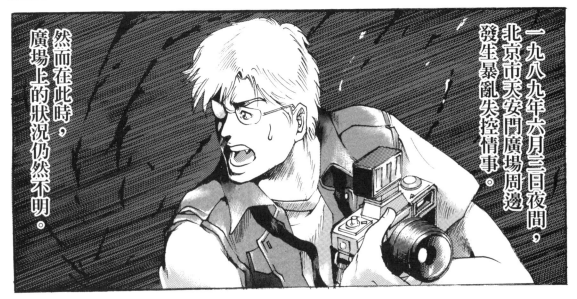

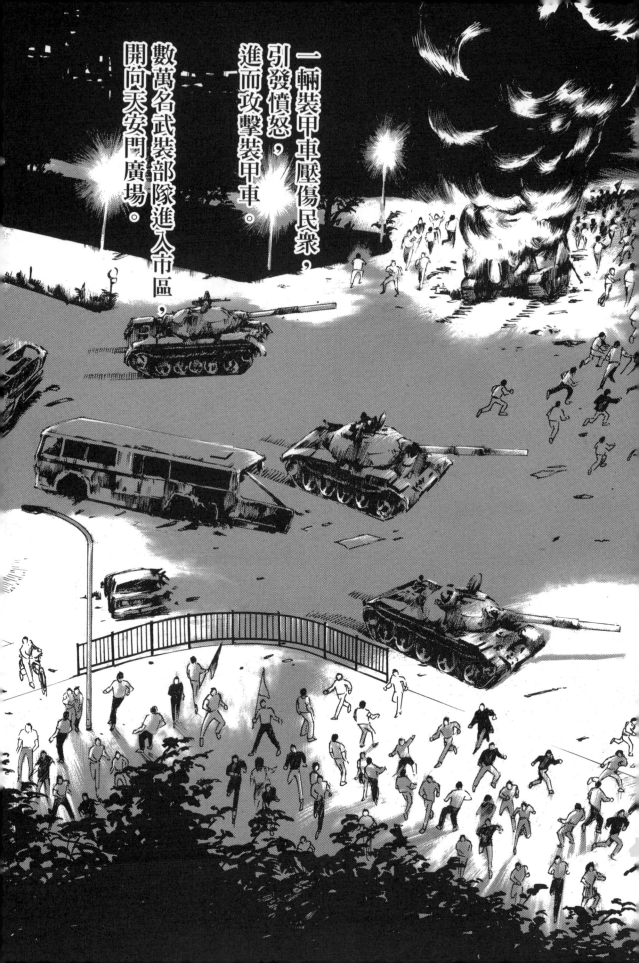

一輛裝甲車壓傷民眾，引發憤怒，進而攻擊裝甲車。數萬名武裝部隊進入市區，開向天安門廣場。

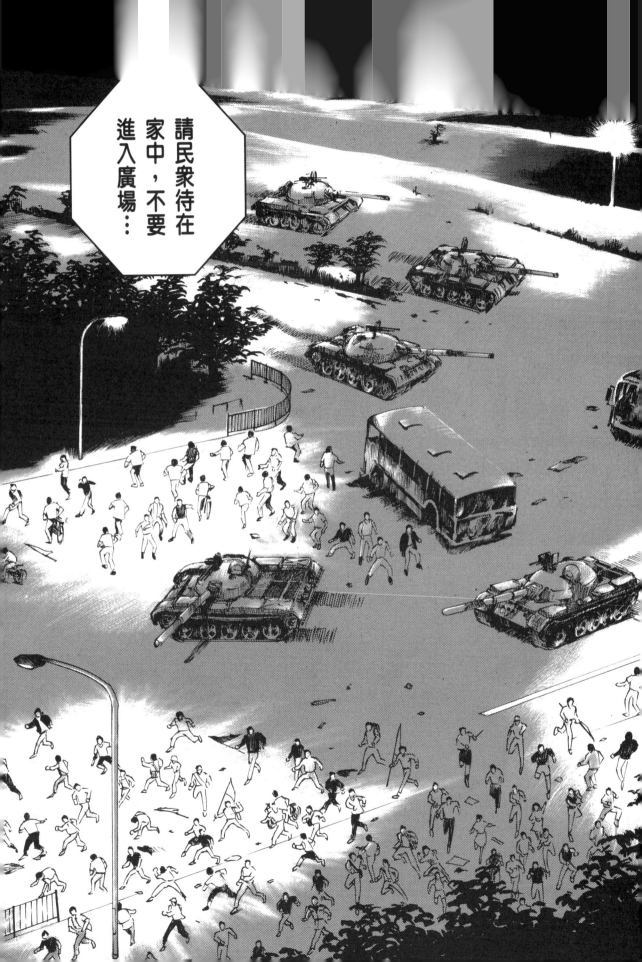

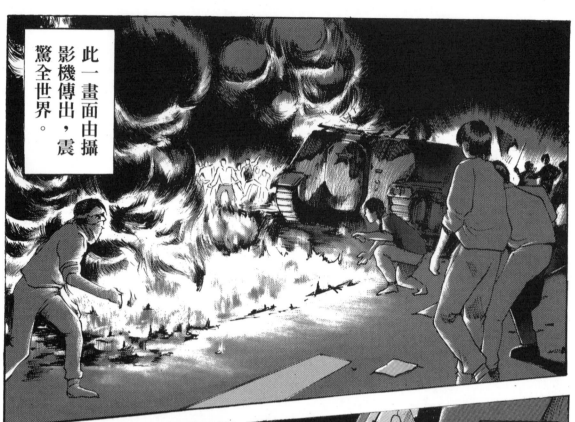

此一畫面由攝影機傳出，震驚全世界。

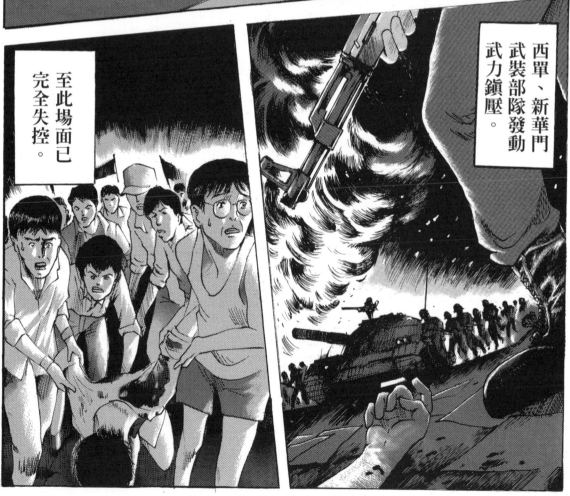

西單、新華門武裝部隊發動武力鎮壓。

至此場面已完全失控。

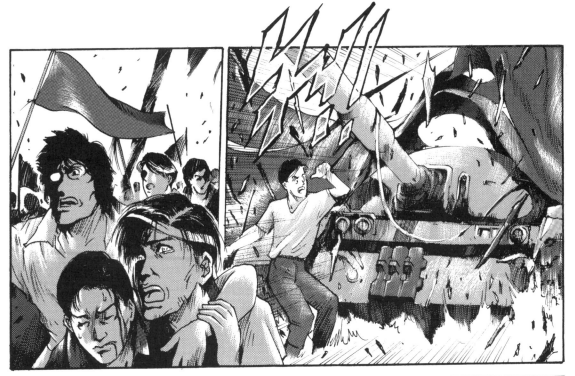

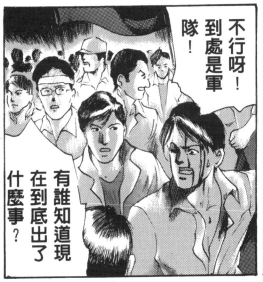

不行呀！到處是軍隊！

有誰知道現在到底出了什麼事？

快走！這位同學負傷了！

最近的醫院在哪裡？

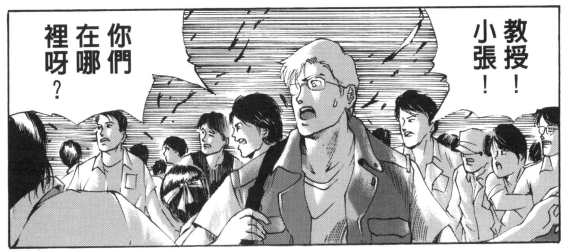

教授！小張！你們在哪裡呀？

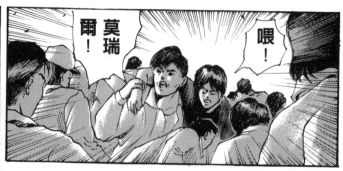

喂！

莫瑞爾！

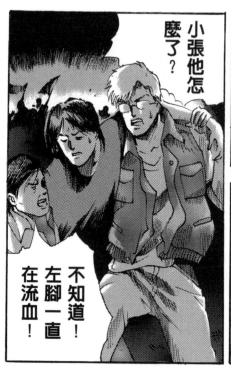

小張他怎麼了？

不知道！左腳一直在流血！

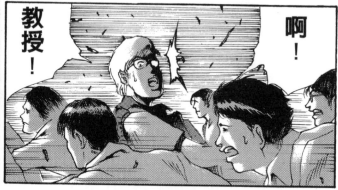

啊！

教授！

前面的不要擋路！

這位同學要緊急救治！

快走！別留在這裡了！

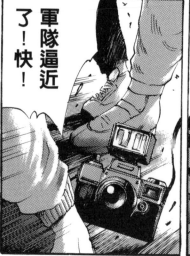

軍隊逼近了！快！

太危險了！

我不走！我留下來，你們走！

撐住！
快到了！

同安医院
急診

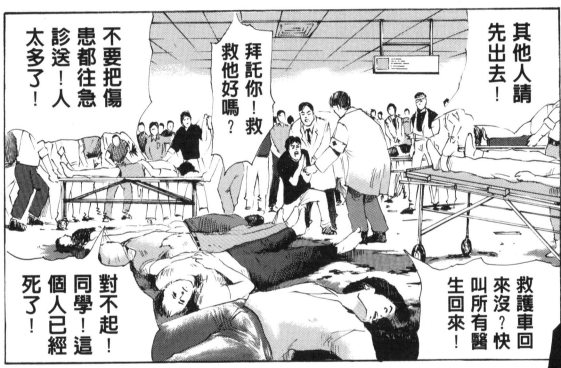

其他人請
先出去！

拜託你！救
救他好嗎？

不要把傷
患都往急
診送！人
太多了！

救護車回
來沒？快
叫所有醫
生回來！

對不起！
同學！這
個人已經
死了！

把死掉的
抬出去！

這位學生腿部中彈，不過已經止血了，可以恢復的…

大夫謝謝你！

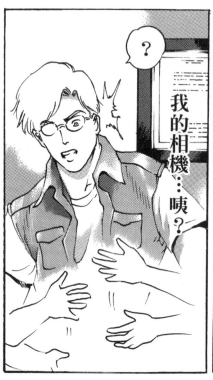

? 我的相機…咦?!

好…！把這場面拍下來！

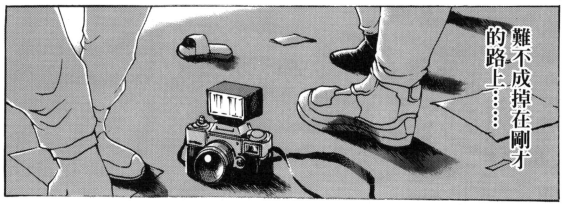

難不成掉在剛才的路上……

SHIT！

ㄅㄐㄐ！

老楊！
AB型血
不夠啊！

其他醫生
怎麼還沒
來！

路上太
混亂了，根
本過不來！

？

快一點！

是她？

廁所在那啊

…喂！

教授，我去一下洗手間。

？

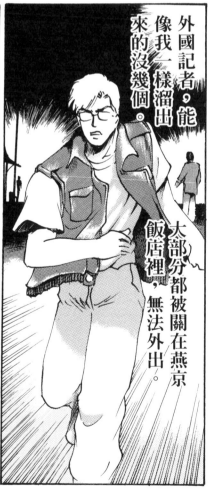

外國記者，能像我一樣溜出來的沒幾個。

大部份都被關在燕京飯店裡，無法外出。

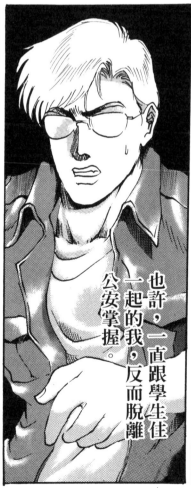

也許，一直跟學生住一起的我，反而脫離公安掌握。

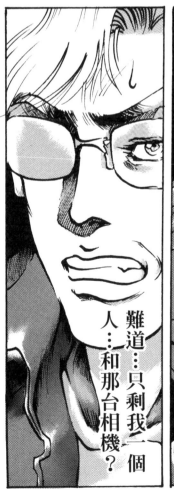

難道…只剩我一個人…和那台相機？

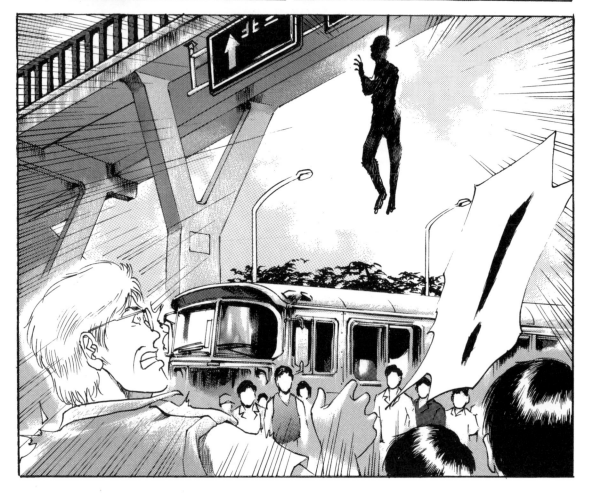

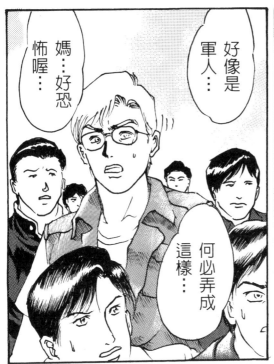

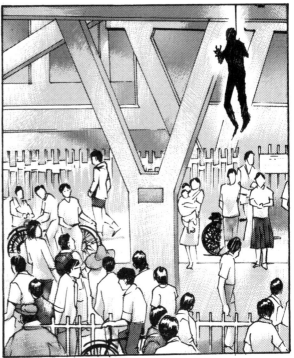

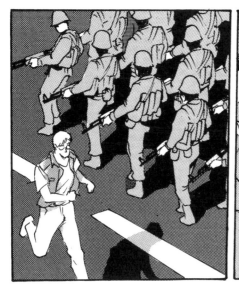

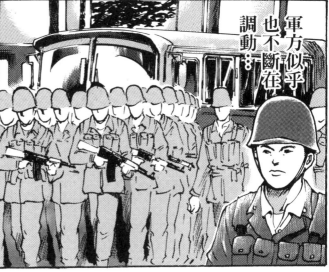

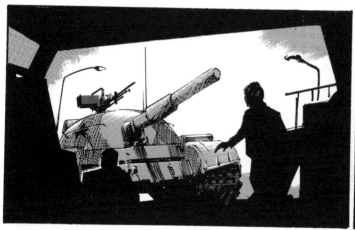

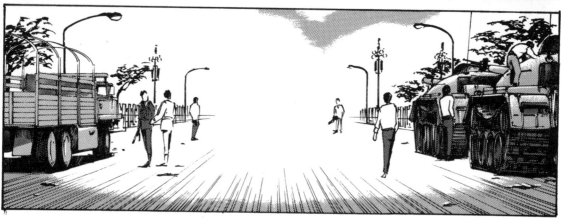
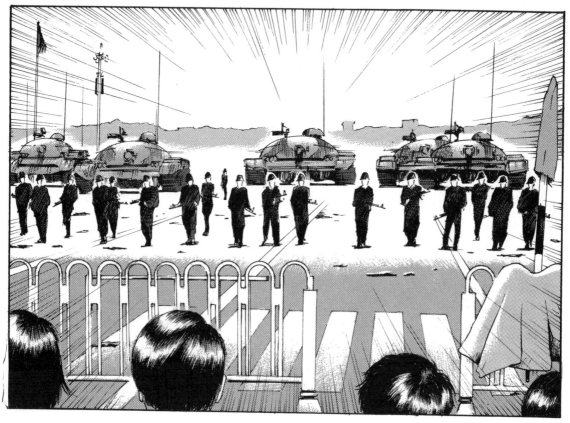

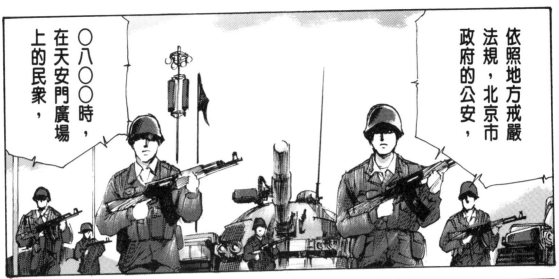

依照地方戒嚴法規，北京市政府的公安，

○八○○時，在天安門廣場上的民眾，

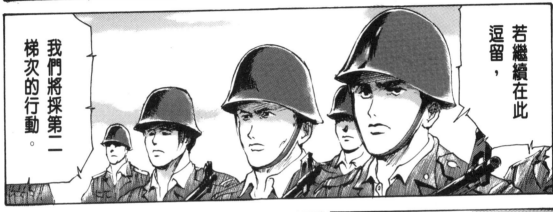

若繼續在此逗留，

我們將採第二梯次的行動。

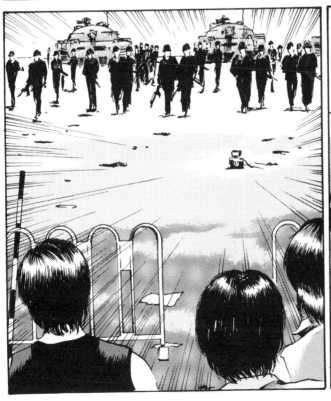

喂！別激怒他們！

王八羔子！政府走狗！

找到了！

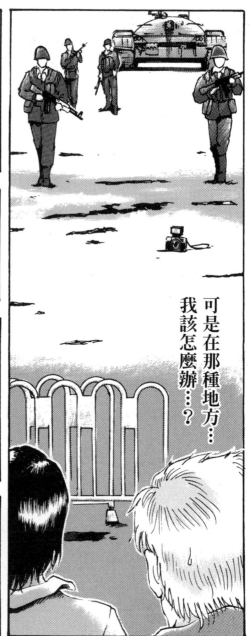

可是在那種地方…

我該怎麼辦…？

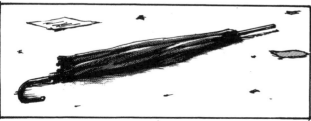

……好！

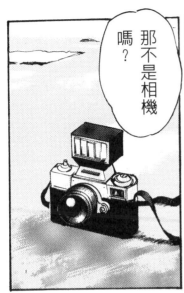

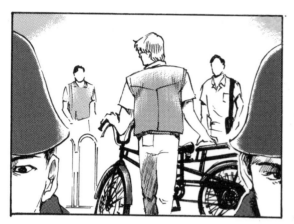

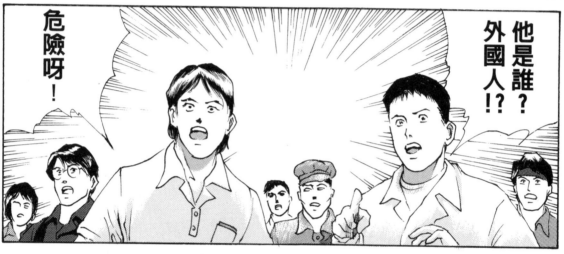

危險呀！

他是誰？外國人！？

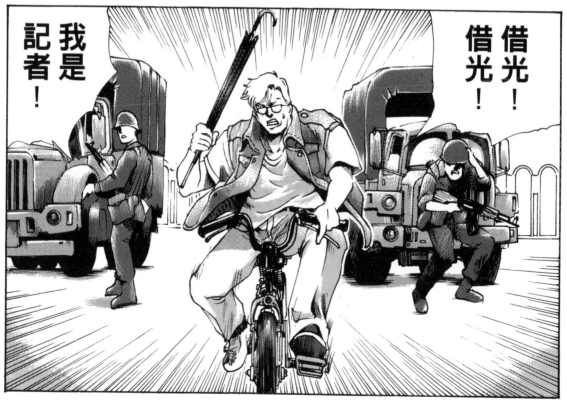

借光！借光！

我是記者！

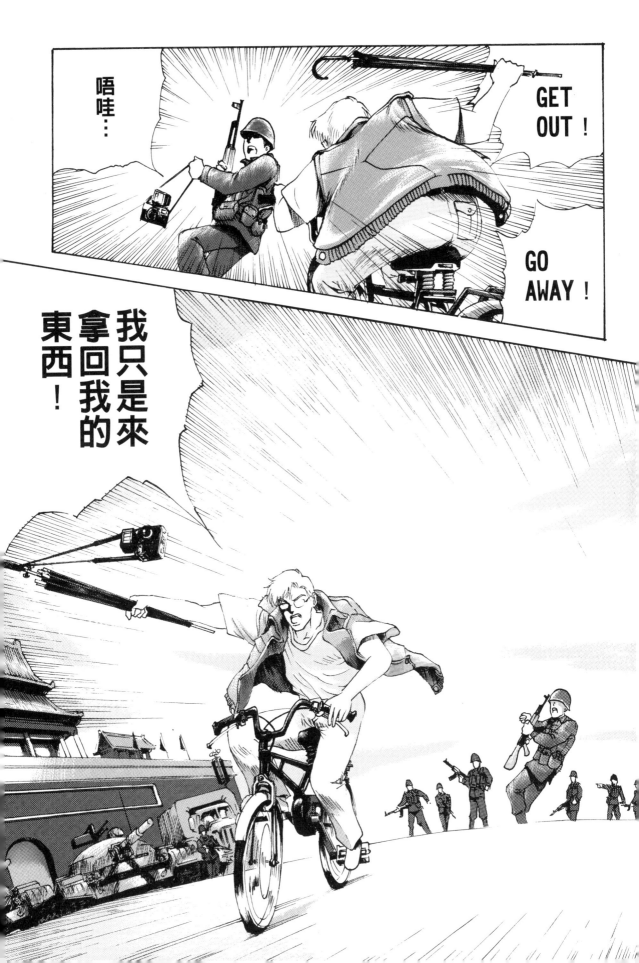

保護人民的軍人呀！冷靜想一想吧…

可惡！

既然所作所為是正確的，又有什麼見不得人的？

．．．．．．

搞什麼?

為什麼不阻止他?

嗯,我的也是...

我...我槍卡住了...

你這好傢伙!有種啊!

快離開這吧!先躲進人群!

唉,罷了!

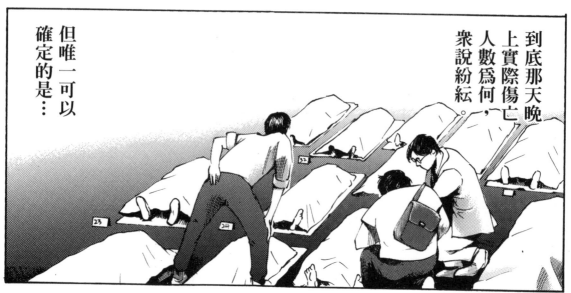

但唯一可以確定的是⋯

到底那天晚上實際傷亡人數爲何，衆說紛紜

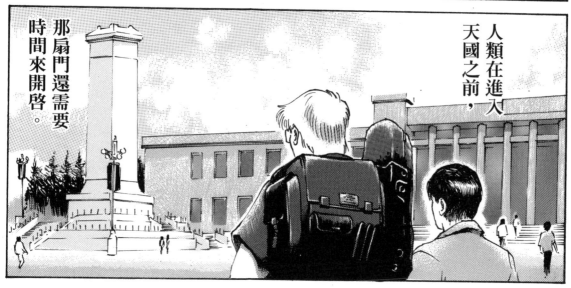

那扇門還需要時間來開啓。

人類在進入天國之前，

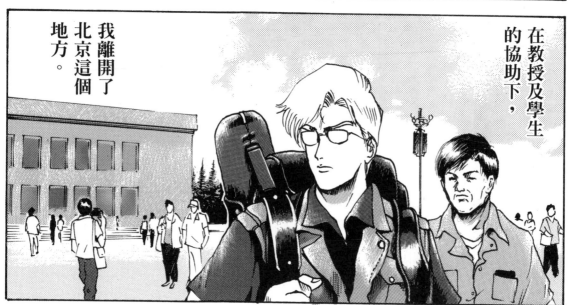

我離開了北京這個地方。

在教授及學生的協助下，

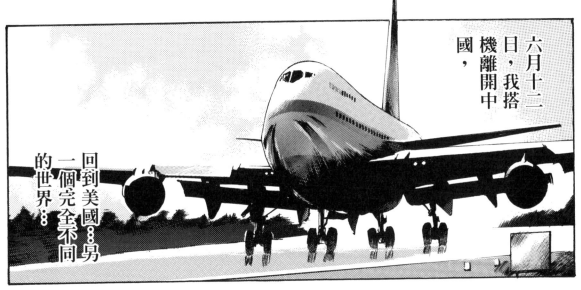

六月十二日，我搭機離開中國，回到美國⋯⋯另一個完全不同的世界⋯⋯

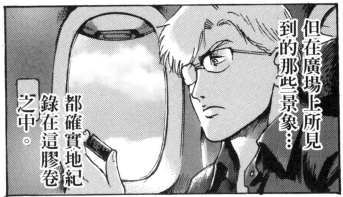

但在廣場上所見到的那些景象⋯⋯都確實地紀錄在這膠卷之中。

還有⋯⋯我的腦海裡。

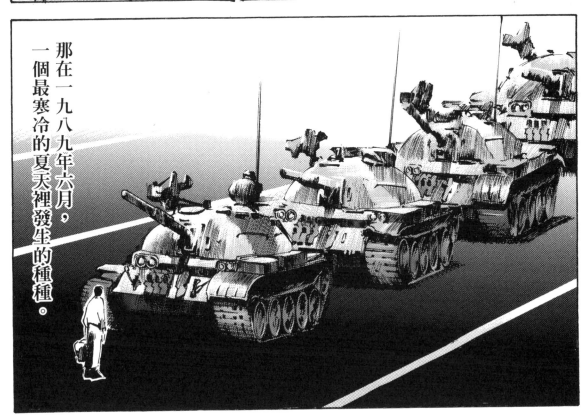

那在一九八九年六月，一個最寒冷的夏天裡發生的種種。

「紐約・聯合國分社・請轉北京新華社總社的同事們：正義和良知向你們呼籲：請把天安門流血事件真相告訴中國人民和世界人民！外國朋友和我們一起焦慮地期待著，你們不能沈默！為了民族，為了真理，為了新華社的榮譽，從靈魂深處發出正義的吼聲！」（新華社記者）

聖地牙哥分社全體同行。1989.6.4 清晨 新華社駐外記者發回之電報

天 國 之 門 從一九八九到二〇・九【三十周年特別版】

Knocking on Heaven's Door
From 1989 to 2019, 30th Anniversary Version

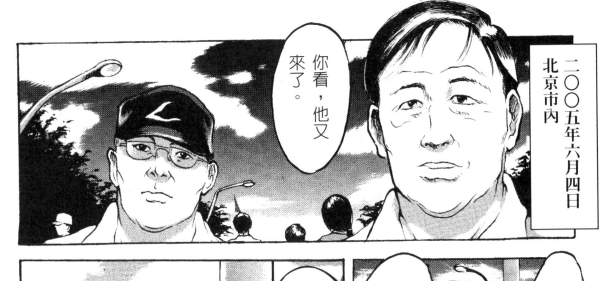

二〇〇五年六月四日
北京市內

你看，他又來了。

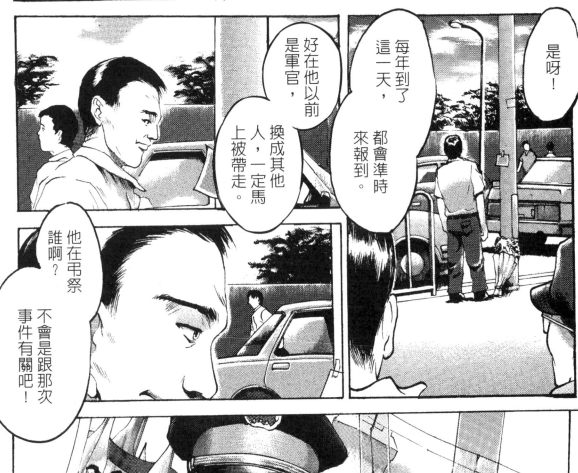

是呀！

每年到了這一天，都會準時來報到。

好在他以前是軍官，換成其他人，一定馬上被帶走。

他在弔祭誰啊？不會是跟那次事件有關吧！

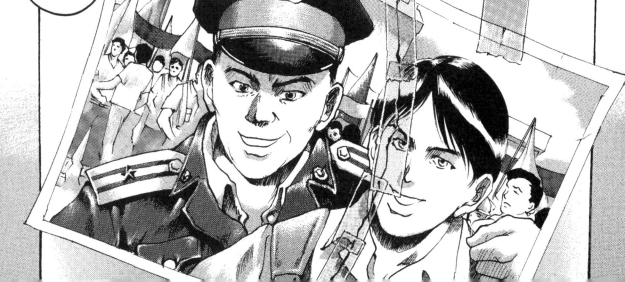

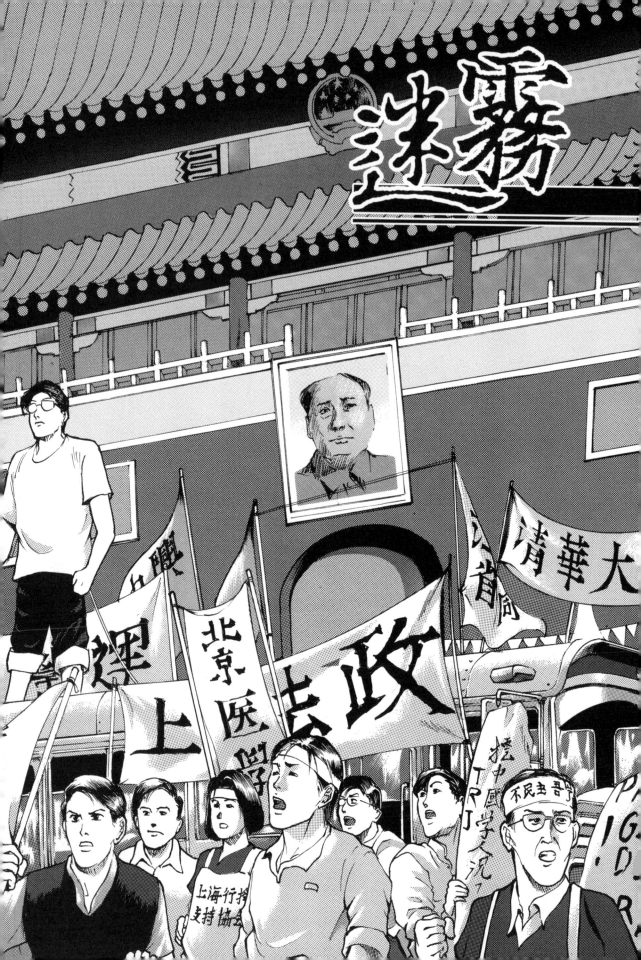

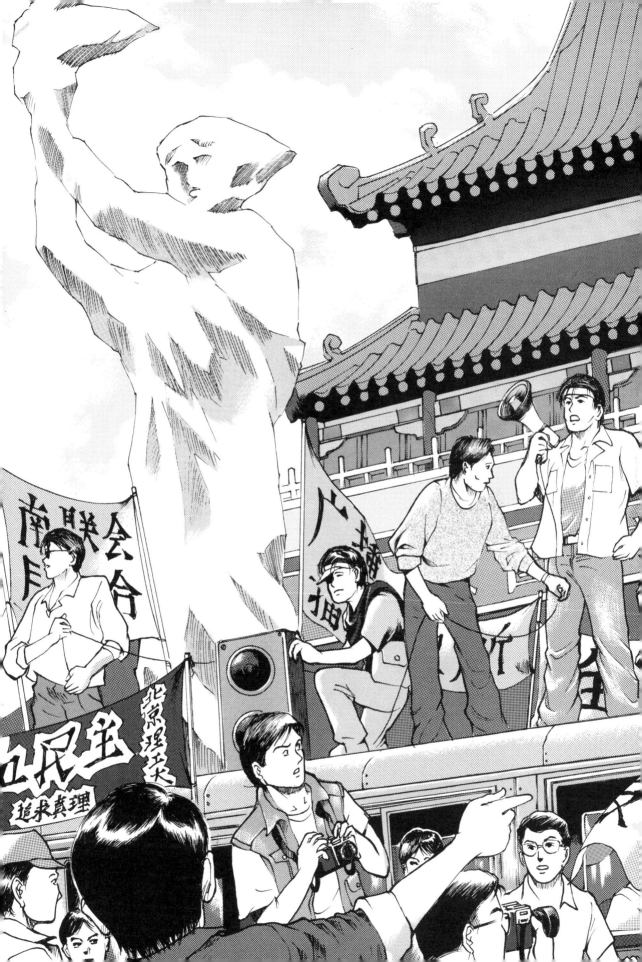

笑一個！

來！

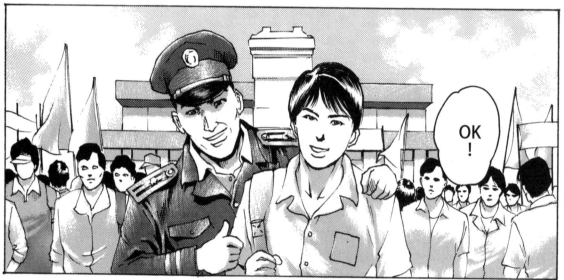

OK！

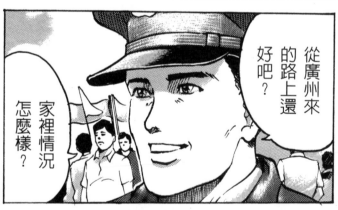

從廣州來的路上還好吧？

家裡情況怎麼樣？

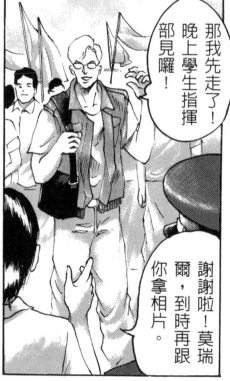

那我先走了！晚上學生指揮部見囉！

謝謝啦！莫瑞爾，到時再跟你拿相片。

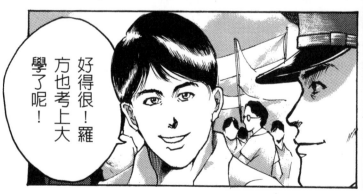

好得很！羅方也考上大學了呢！

別損我了！大哥我就是沒辦法像你們一樣好好讀書。

大哥你也幹得不錯啊！

想不到會在這碰面，而且還是新華門的指導員呢！

喂…

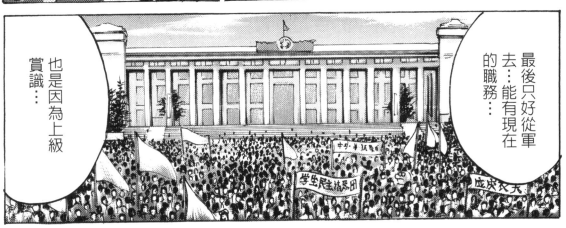

最後只好從軍去…能有現在的職務…

也是因為上級賞識…

各位同學！剛才學生代表已經從人大委員會出來啦！

號外！號外！

所以大哥…

大哥，對不起！我因為負責新聞部分，必須先趕過去看談判結果。

嗶！嗶！

沒關係！你去忙吧！

有問題儘管找我，我都在新華門這兒。

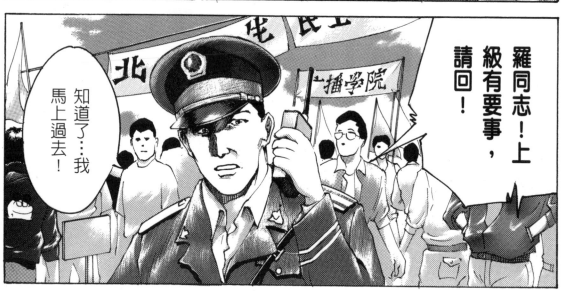

羅同志！上級有要事，請回！

知道了⋯我馬上過去！

你以為只有你一個人在爭民主嗎？

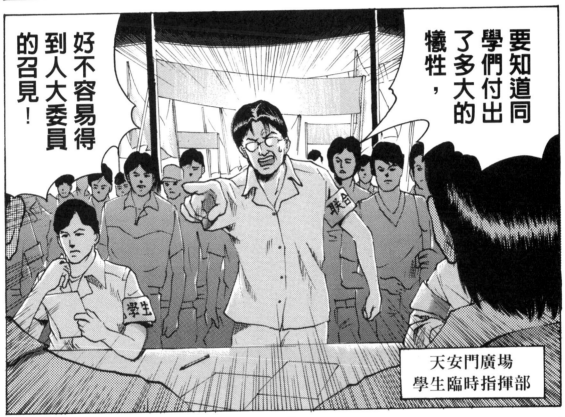

要知道同學們付出了多大的犧牲，

好不容易得到人大委員的召見！

天安門廣場
學生臨時指揮部

還用問嗎？
談判破裂…

怎麼回事？

你剛才對人大委員的那是什麼態度？

要如何對絕食的同學們交代？

中央高層派出人大委員召見，可見現在至少還是溫和派在掌握局勢。

談判破裂不就在變相鼓勵強硬派勢力抬頭嗎？

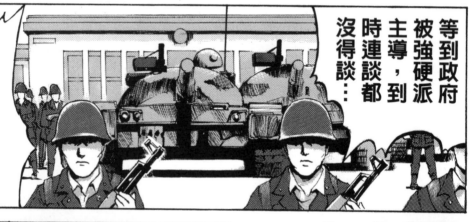

等到政府高層派被強硬派主導，到時連談都沒得談…

各位想想會有什麼後果？

各位同學。

今天我們之所以強勢，是為了向政府高層展現我們的決心…

表示我們不是說說而已。

人民向當權的爭民主，絕無退讓之理，如果處處都留餘地…

得到半調子的民主，也不是大家的期望。

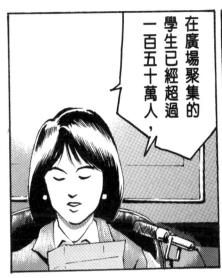

在廣場聚集的學生已經超過一百五十萬人，

中央高層

政府希望學生集會與罷課的舉動能儘速停止，人大委員們尤其擔心絕食的學生。

但今早談判破裂後，顯示學生們並不理會官員的勸導。

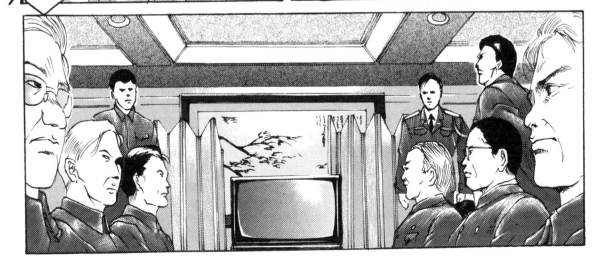

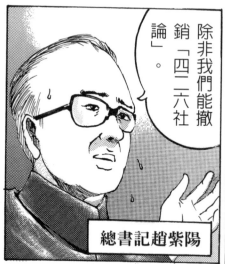

除非我們能撤銷「四二六社論」。

總書記趙紫陽

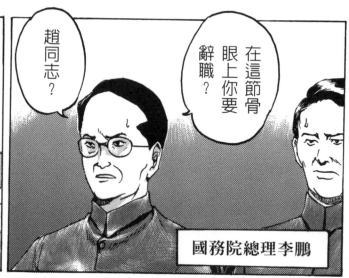

在這節骨眼上你要辭職？

趙同志？

國務院總理李鵬

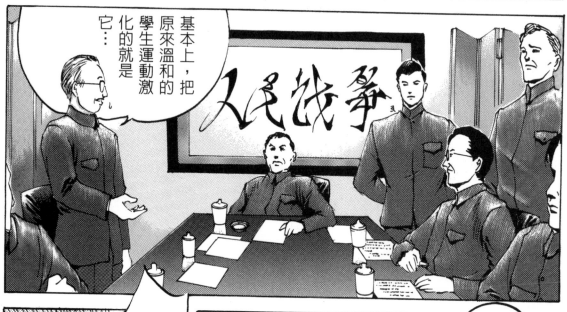

基本上，把原來溫和的學生運動激化的就是它⋯

人民戰爭

把領導的威信放哪兒去啦？

但您剛才也說⋯

學生代表本身也沒有一致性，對吧？

這⋯

原來我們在跟群龍無首的亂民打交道啊？

在這種情況下，你要怎麼和他們談？

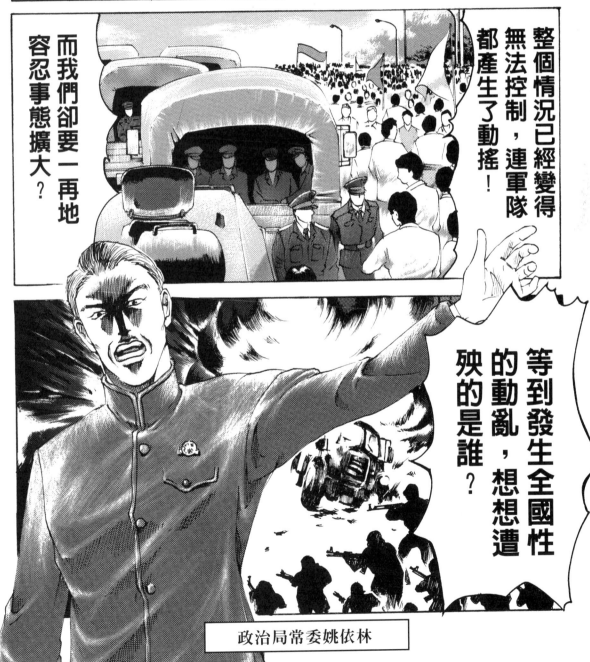

整個情況已經變得無法控制，連軍隊都產生了動搖！

而我們卻要一再地容忍事態擴大？

等到發生全國性的動亂，想想遭殃的是誰？

政治局常委姚依林

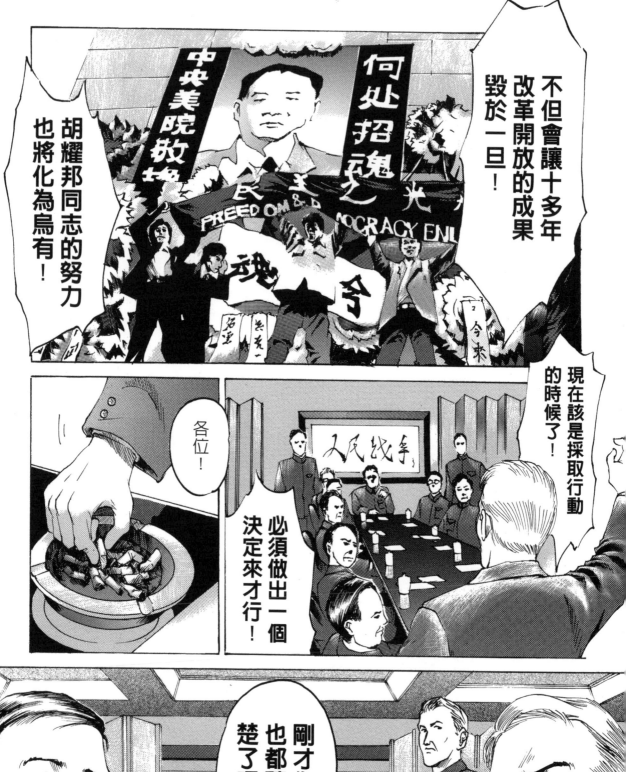

不但會讓十多年
改革開放的成果
毀於一旦！

胡耀邦同志的努力
也將化為烏有！

現在該是採取行動
的時候了！

各位！

必須做出一個
決定來才行！

剛才你們
也都聽清
楚了吧？

這幾年的成就，都是在穩定發展的基礎上得到的。

然而目前的局勢，實在令人憂心。

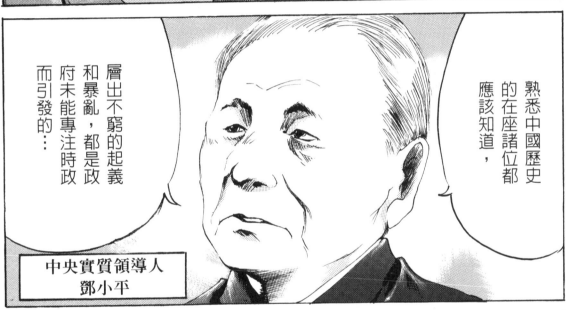

熟悉中國歷史的在座諸位都應該知道，

層出不窮的起義和暴亂，都是政府未能專注時政而引發的…

中央實質領導人
鄧小平

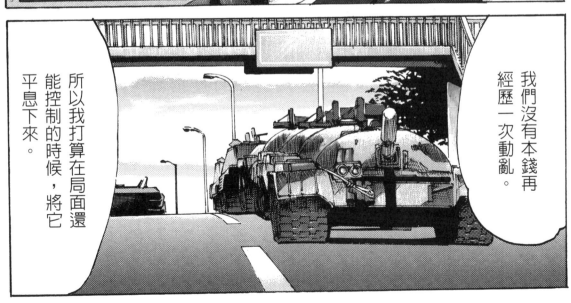

我們沒有本錢再經歷一次動亂。

所以我打算在局面還能控制的時候，將它平息下來。

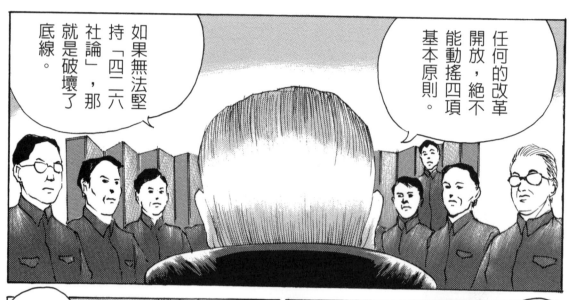

任何的改革開放，絕不能動搖四項基本原則。

如果無法堅持「四二六社論」，那就是破壞了底線。

既然趙紫陽同志無法執行這工作，那也就不勉強你了。

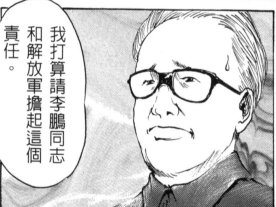

我打算請李鵬同志和解放軍擔起這個責任。

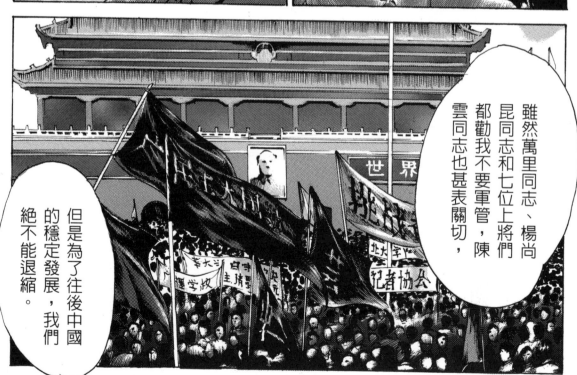

雖然萬里同志、楊尚昆同志和七位上將們都勸我不要軍管，陳雲同志也甚表關切，

但是為了往後中國的穩定發展，我們絕不能退縮。

現在起由李鵬同志來擬定策略…

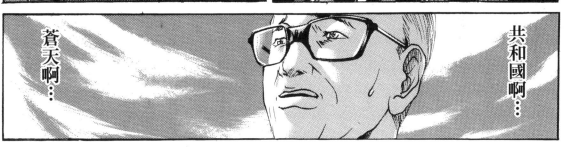

共和國啊…

蒼天啊…

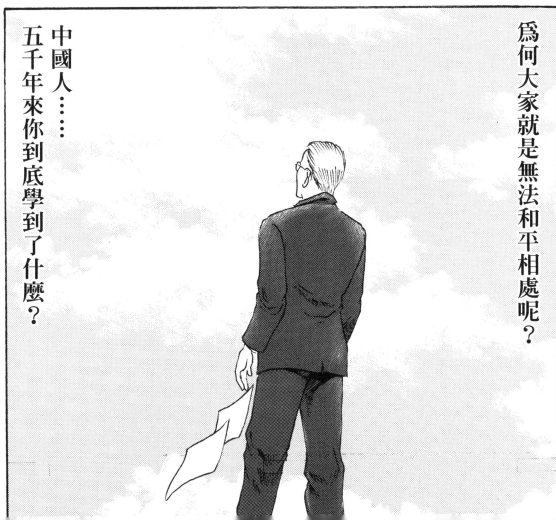

為何大家就是無法和平相處呢？

中國人……五千年來你到底學到了什麼？

快回廣州去吧！羅雲…

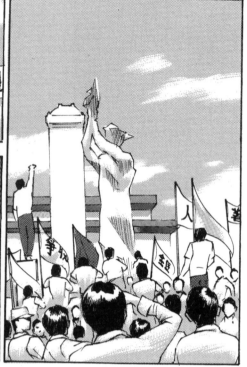

不！我要堅持到最後！

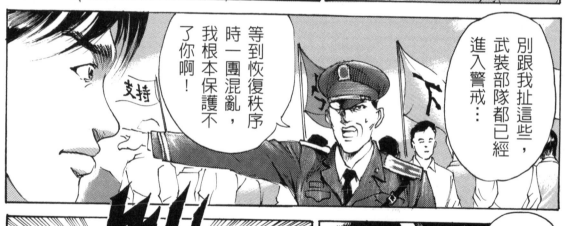

別跟我扯這些，武裝部隊都已經進入警戒…

等到恢復秩序時一團混亂，我根本保護不了你啊！

大哥…

恢復秩序？

你什麼時候變成人民的敵人…強權的幫兇啦？

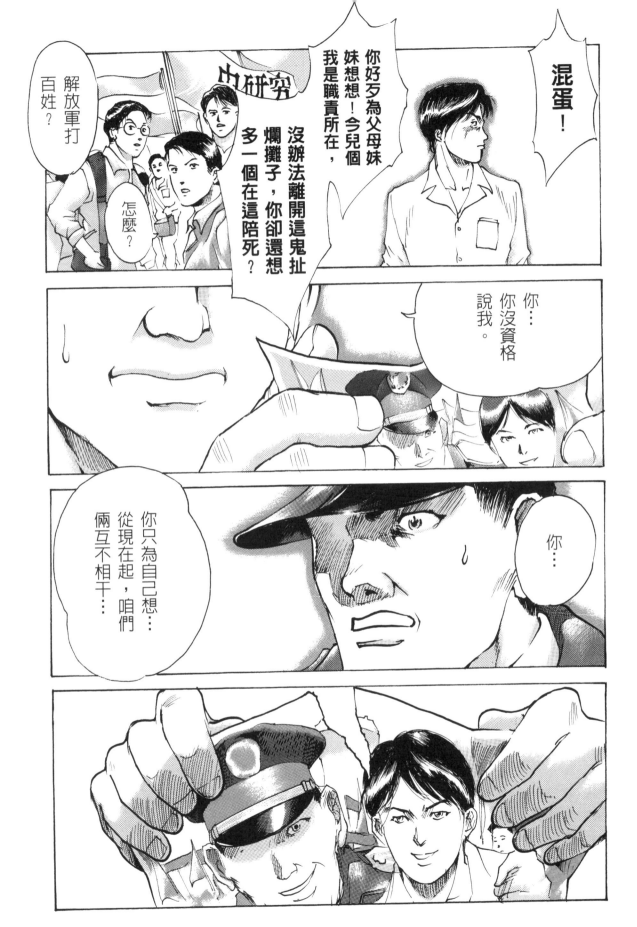

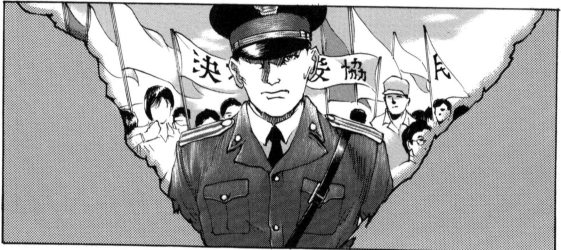

等一下！羅雲！

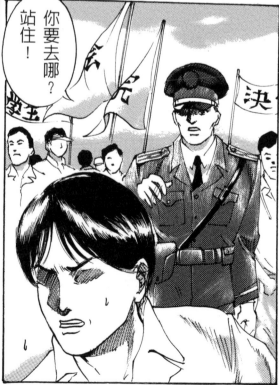

你要去哪？站住！

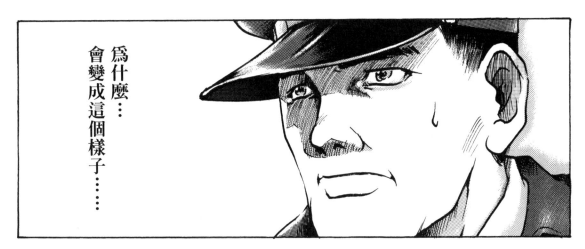

為什麼⋯會變成這個樣子⋯⋯

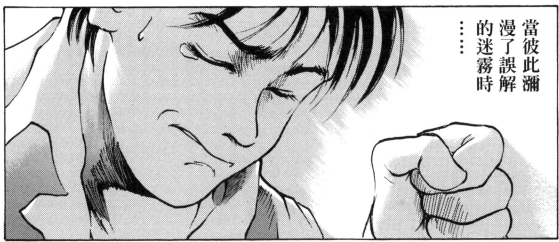

⋯⋯當彼此瀰漫了誤解的迷霧時

怎麼做都沒有用嗎⋯⋯？

六月三日　夜間

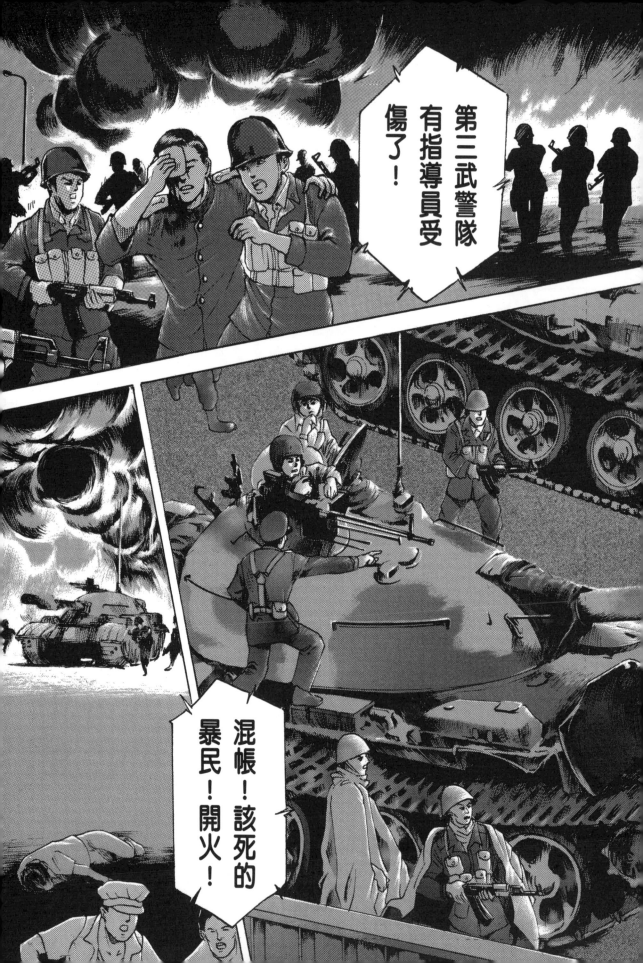

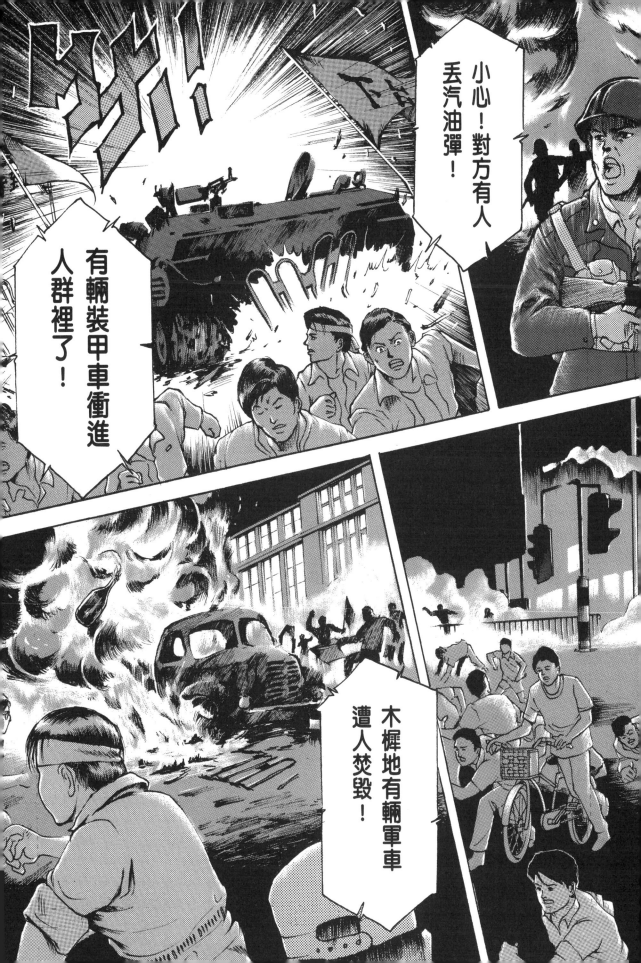

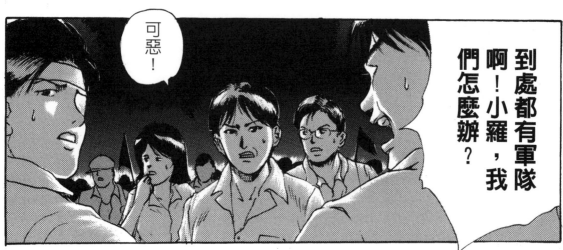

新華門一帶的軍隊開槍打死好多人啊！

什麼？

我才剛從那兒逃出來啊！

不分青紅皂白就開槍掃射……

你說……

新華門…的軍隊在開槍…？

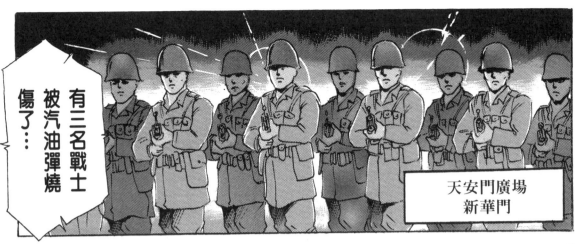

有三名戰士被汽油彈燒傷了…

天安門廣場
新華門

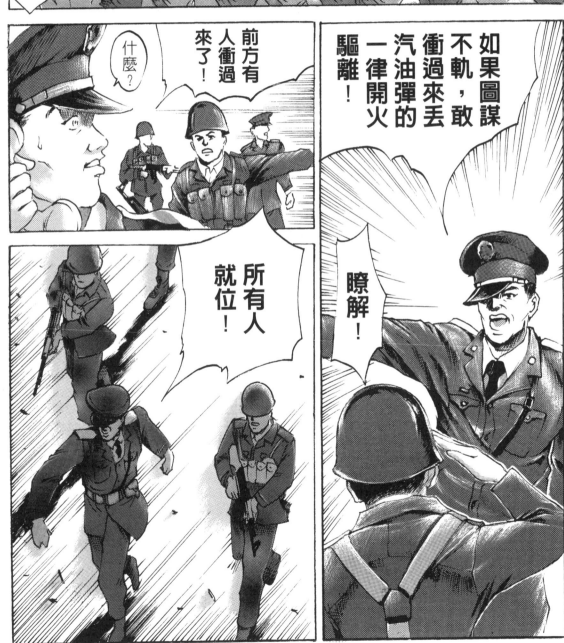

如果圖謀不軌,敢衝過來丟汽油彈的一律開火驅離!

瞭解!

前方有人衝過來了!

什麼?

所有人就位!

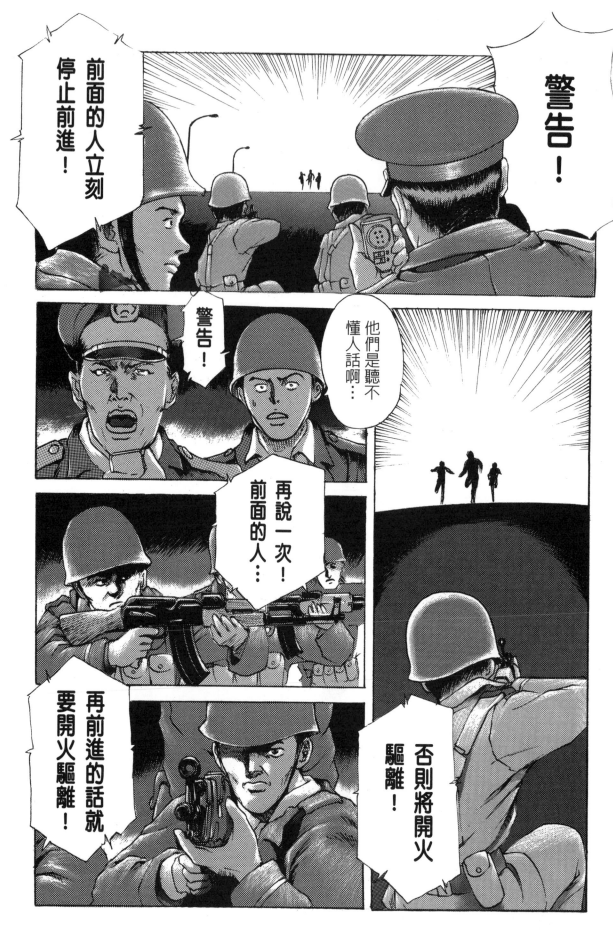

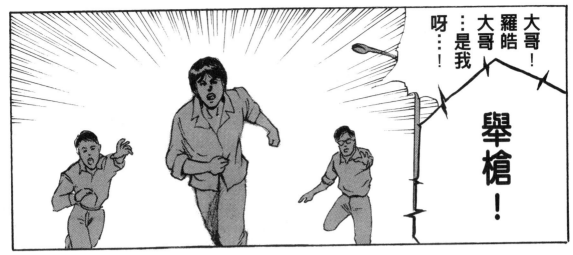

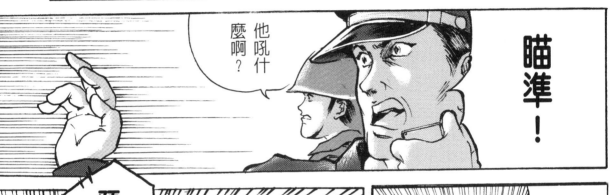

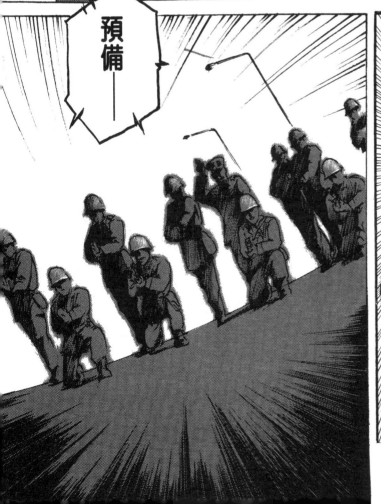

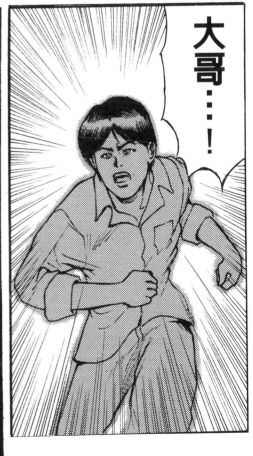

五月十七日，北京聲援學生的群眾遊行規模也是空前的。全國除北京以外還有二十七個城市的一百零七所高校學生上街遊行，聲援北京的絕食學生。

摘錄【中國改革年代的政治鬥爭】P425

楊繼繩　著　2004.11 Excellent Culture Press(Hong Kong)　出版

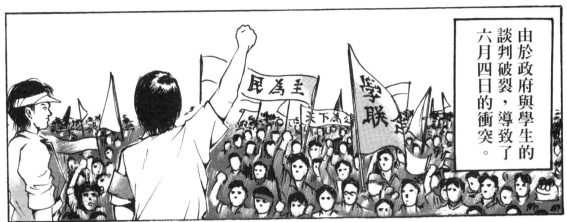

由於政府與學生的談判破裂，導致了六月四日的衝突。

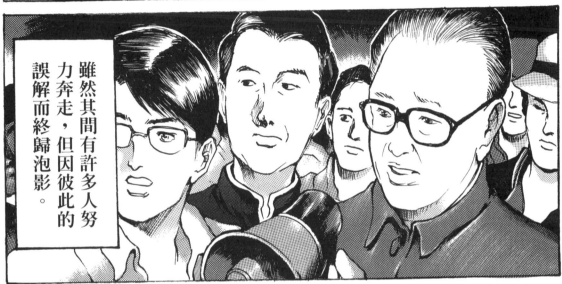

雖然其間有許多人努力奔走，但因彼此的誤解而終歸泡影。

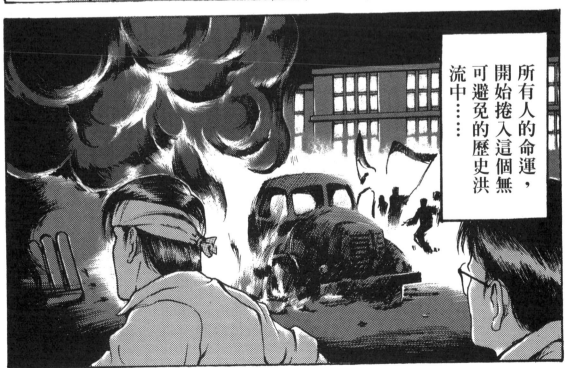

所有人的命運，開始捲入這個無可避免的歷史洪流中……

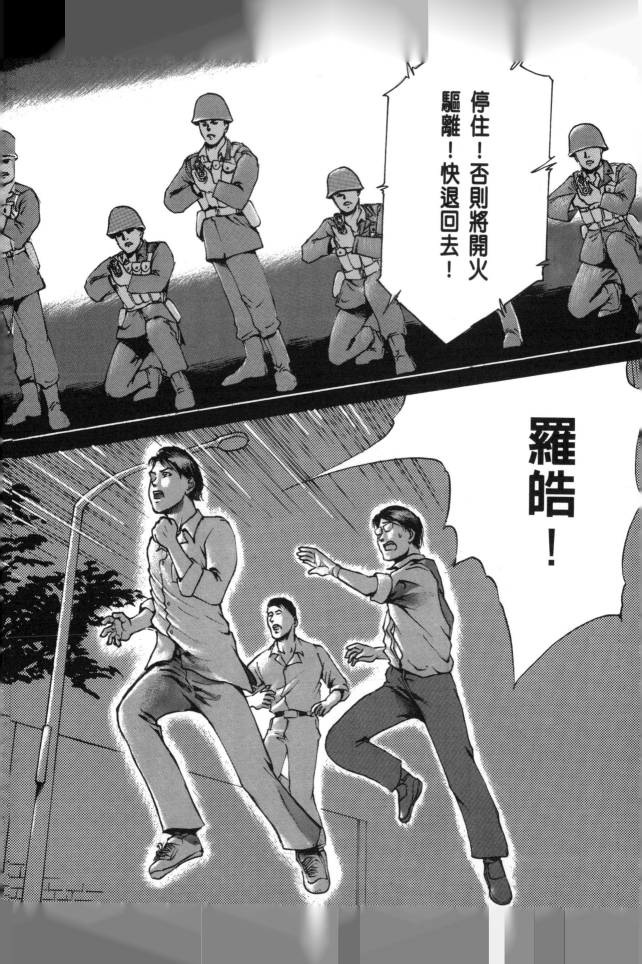

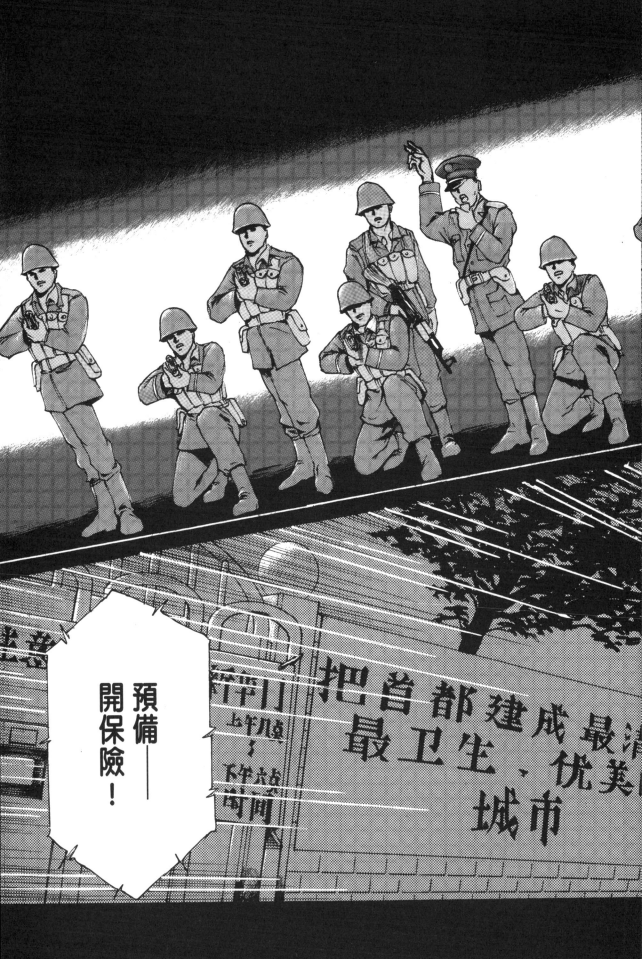

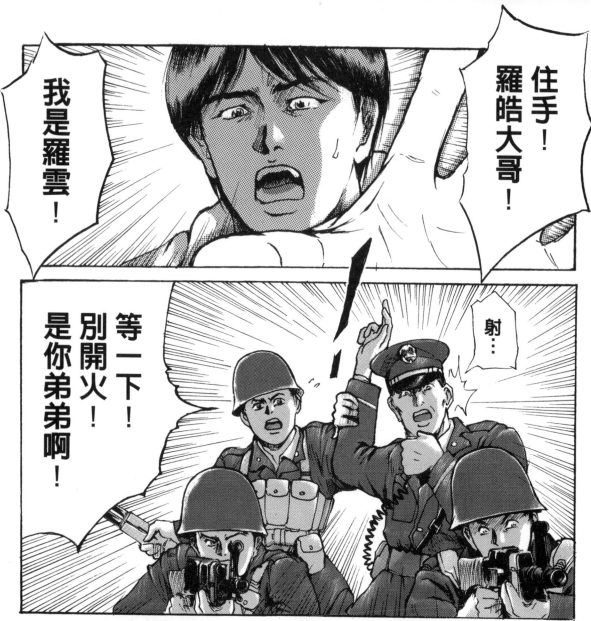

住手！
羅皓大哥！

我是羅雲！

射��⋯

等一下！
別開火！
是你弟弟啊！

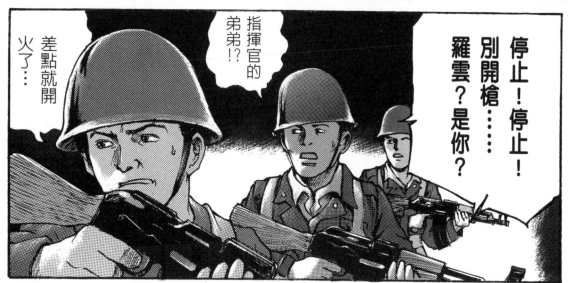

停止！停止！
別開槍⋯⋯
羅雲？是你？

指揮官的
弟弟！？

差點就開
火了⋯

太好了！你沒事…沒事就好。

…………

別碰我！

羅雲？

是你下令的？

剛才從這裡逃出的同學，有許多人受到槍傷，

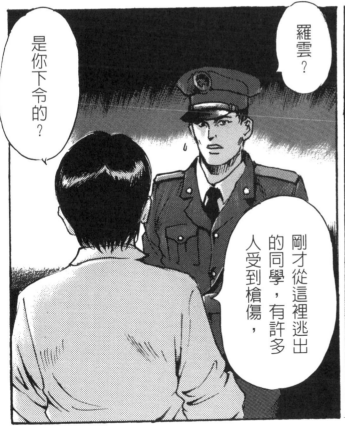

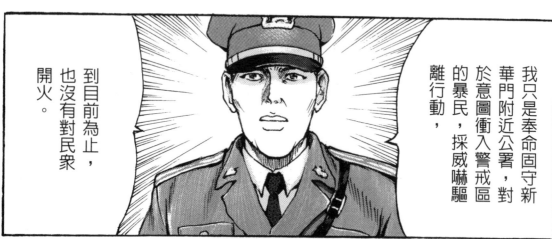

我只是奉命固守新華門附近公署，對於意圖衝入警戒區的暴民，採威嚇驅離行動，

到目前為止，也沒有對民眾開火。

那好！我回廣場帶一批同學從這裡離開。

等…等一下，別再回去了，其它地區的部隊並非歸我管轄……

那你這屠夫部隊的指揮官是幹什麼的啊？

我們指揮官
怎麼會有你
這種弟弟！

混蛋！你
算老幾？

你知不知道今晚你兄長背負多大的壓力？

甚至戰士都已經受傷，還一直嚴禁部隊開火！

別說了！

他可能因怠職而遭受軍法審判啊！

若這個區域給你們放行…

去吧！羅雲！去把你的同學帶過來，

我來安排一條安全的通路，讓你們進到安全區域去……

你分批帶。不要一次太多人。

長官！

大哥……

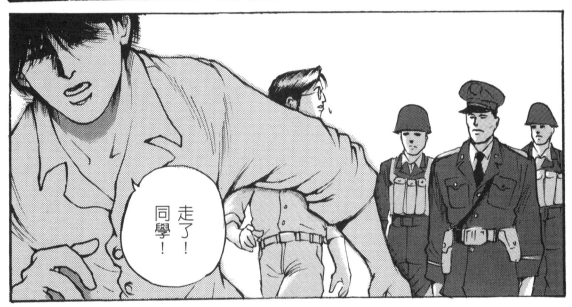

走了！同學！

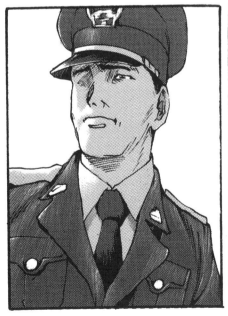

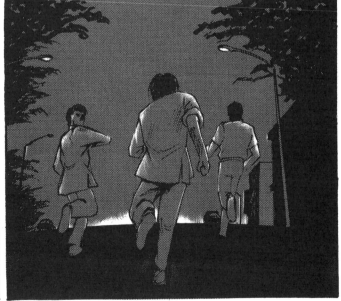

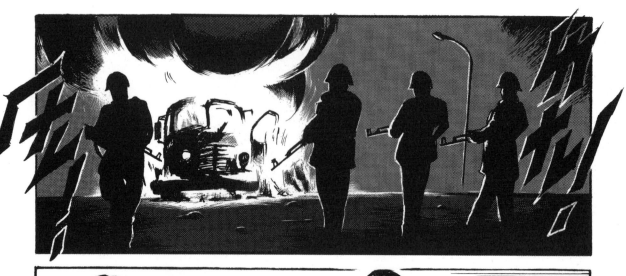

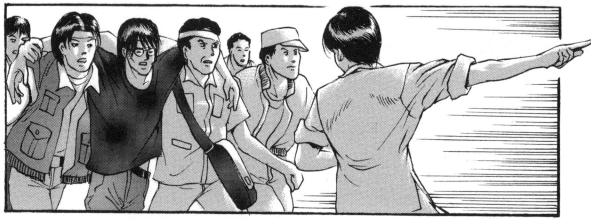

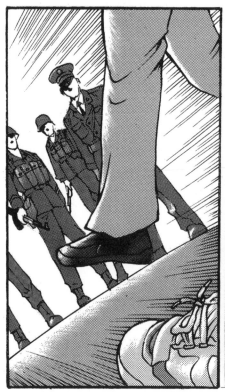

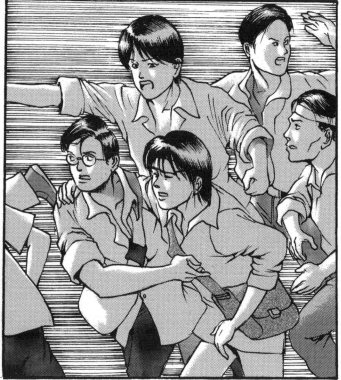

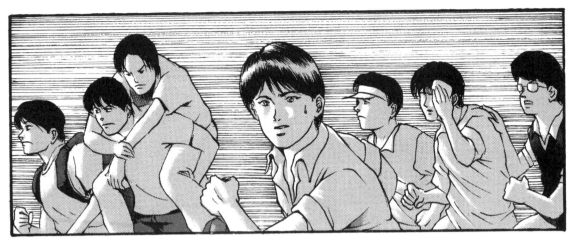

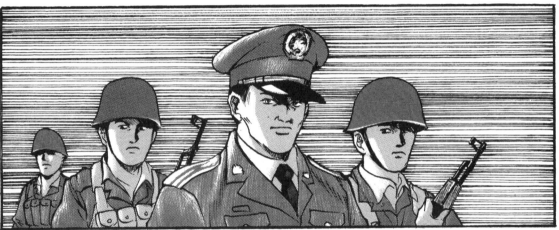

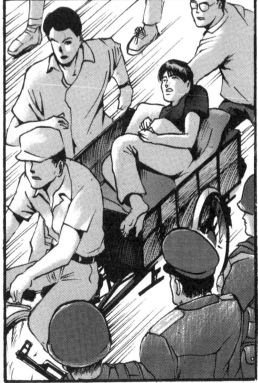

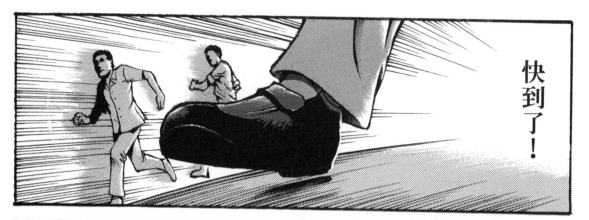

快到了！

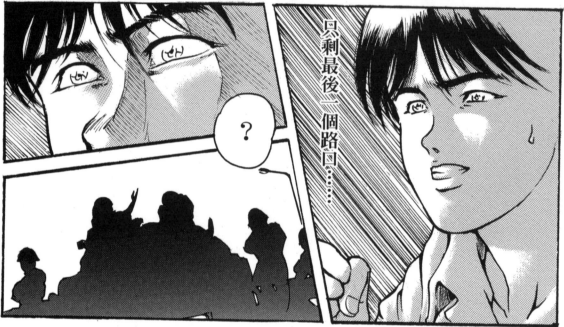

只剩最後一個路口……

？

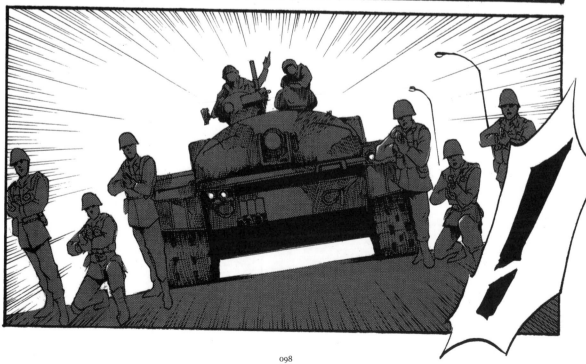

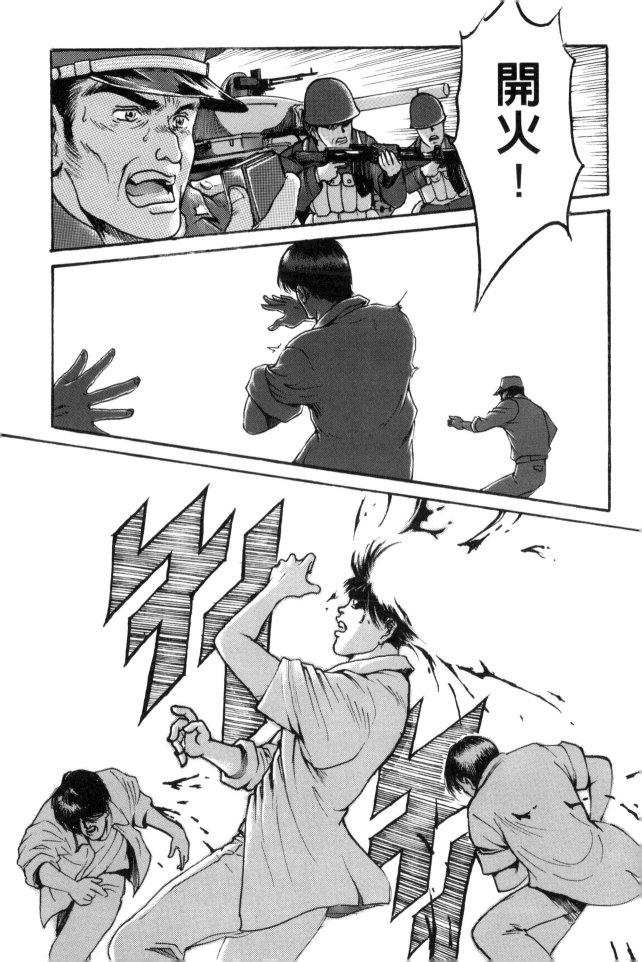

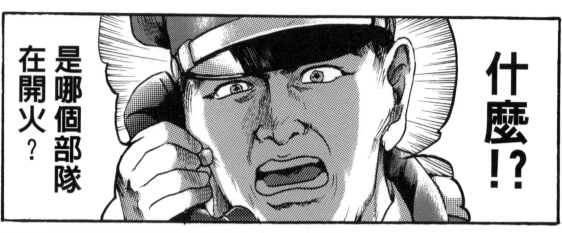

什麼!?

是哪個部隊在開火?

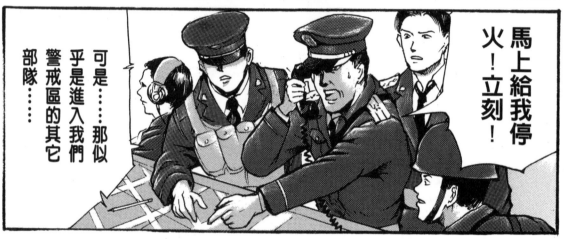

馬上給我停火!立刻!

可是……那似乎是進入我們警戒區的其它部隊……

是哪個白癡指導員又誤解命令!

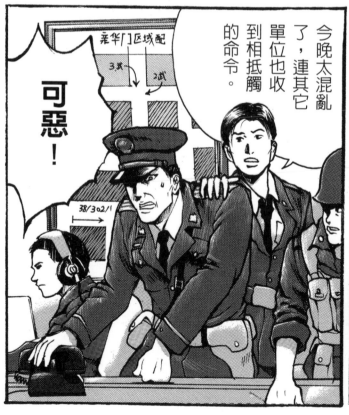

今晚太混亂了,連其它單位也收到相抵觸的命令。

可惡!

六月四日　清晨

羅雲啊……

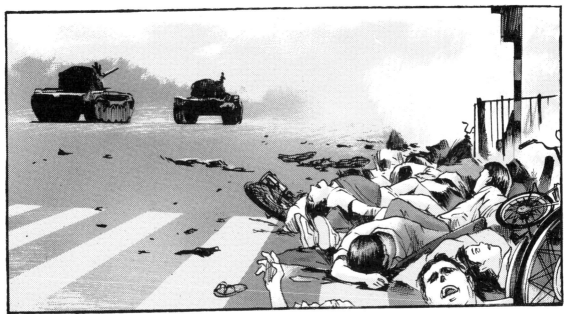

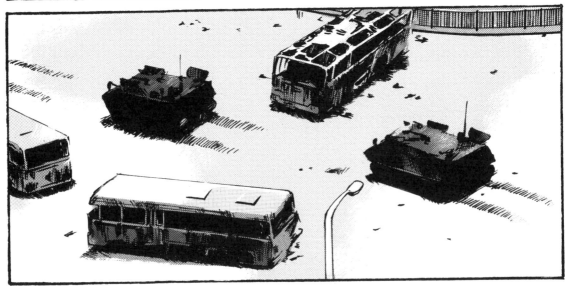

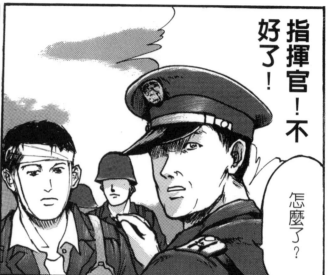

指揮官！不好了！

怎麼了？

北京郵電醫院

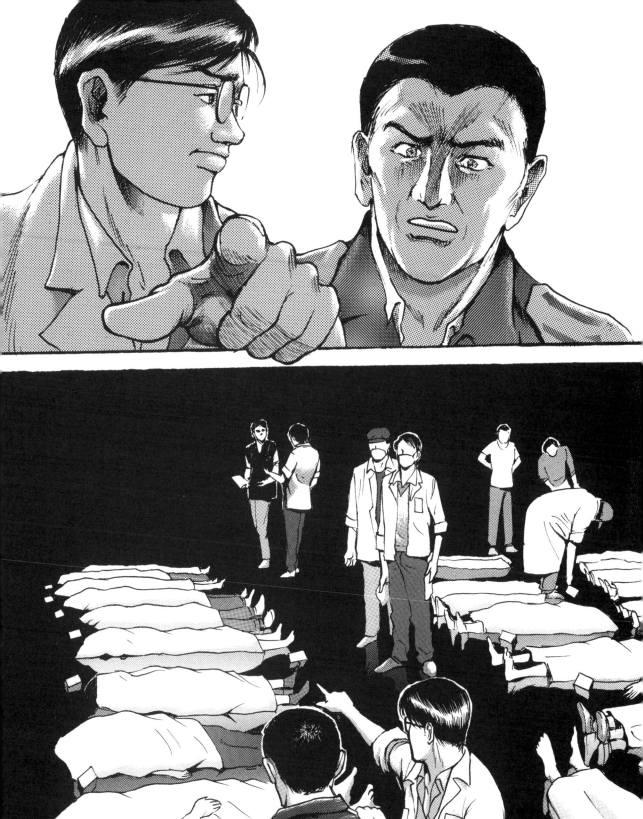

不⋯⋯醫師⋯⋯
你們是不是搞⋯
搞錯了?

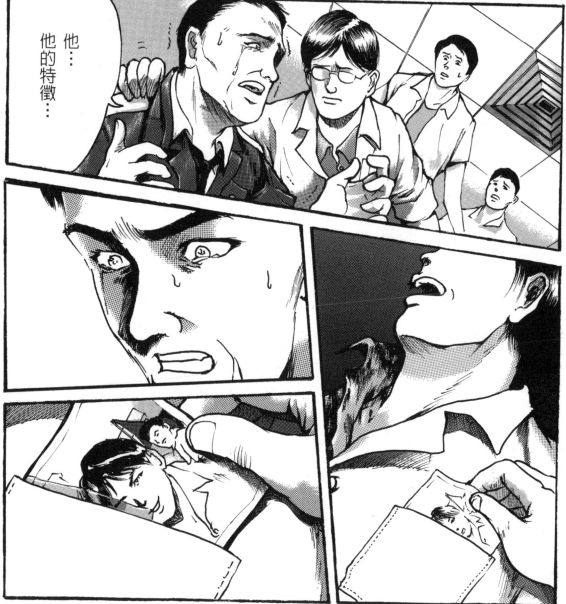

他⋯
他的特徵⋯

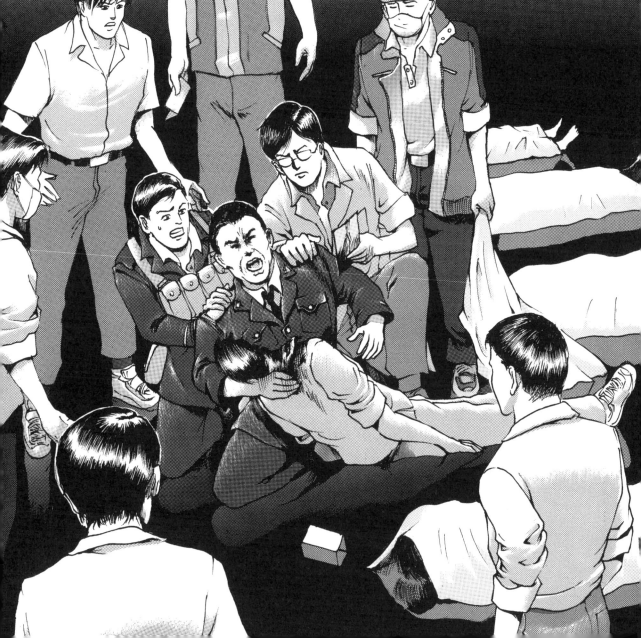

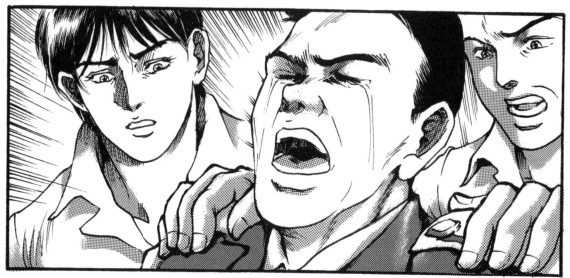

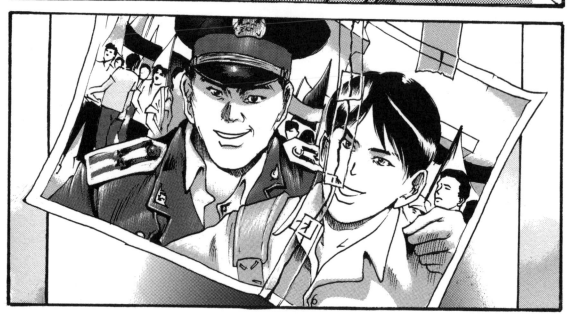

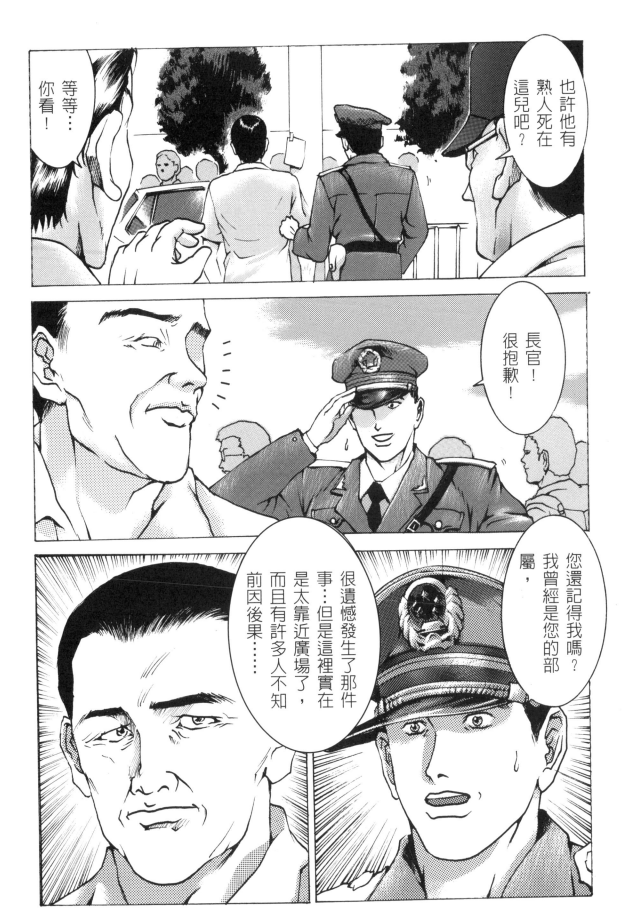

為了避免引起他人誤會，您這種舉動……

嗯……引起誤會嗎？

好的，我這就走。

抱歉，給您添麻煩了。

誤會啊……

謝謝長官！

原來是這麼回事……

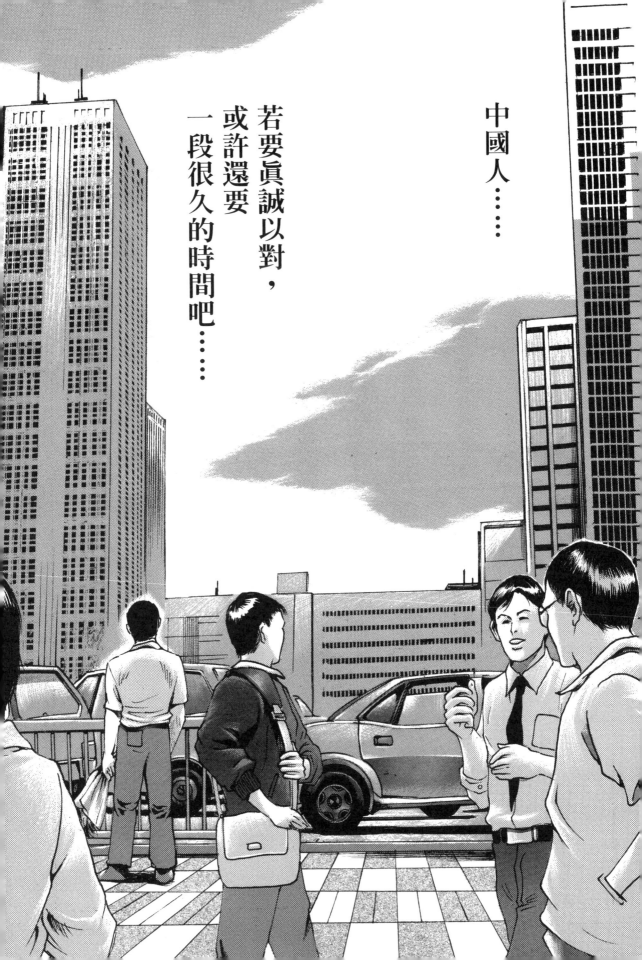

中國人……

若要真誠以對，
或許還要
一段很久的時間吧……

「新華社大院裡站滿了議論紛紛的人群。我點了東西吃後，上了九樓的房頂。從這裡聽到西單附近槍聲大作，喊聲震天。還有機槍掃射的聲音，不時還閃出火光，這是真正的戰爭。」（新華社記者）

楊繼繩　著 2004.11 Excellent Culture Press(Hong Kong)

摘錄【中國改革年代的政治鬥爭】P457　出版

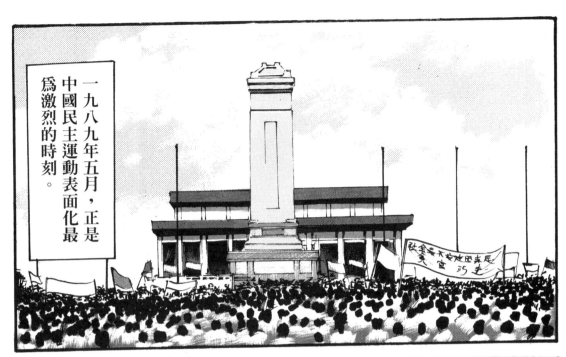

一九八九年五月，正是中國民主運動表面化最為激烈的時刻。

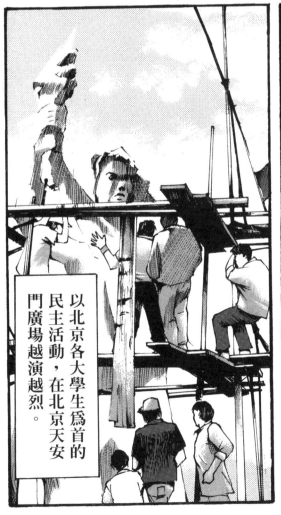

以北京各大學生為首的民主活動，在北京天安門廣場越演越烈。

何処招魂

原本為紀念改革派前總理胡耀邦的集會，卻轉化為爭取民主的行動。

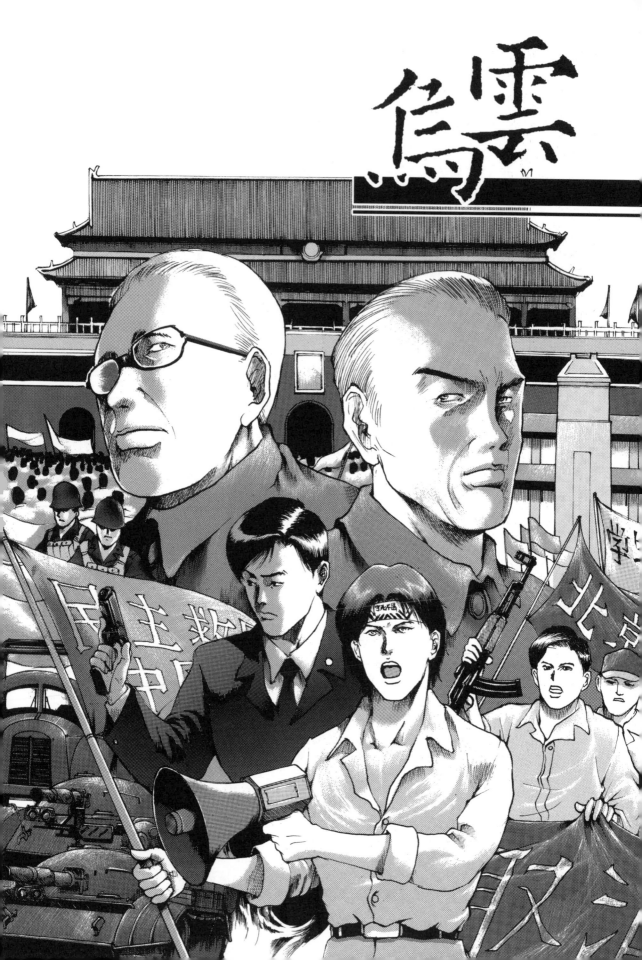

就在廣場民運越演越烈的同時，政府高層也是暗潮洶湧。

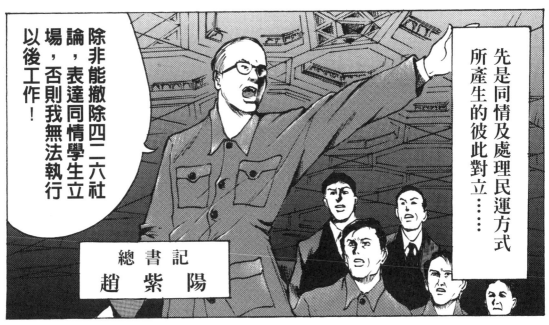

先是同情及處理民運方式所產生的彼此對立……

除非能撤除四二六社論，表達同情學生立場，否則我無法執行以後工作！

總書記
趙紫陽

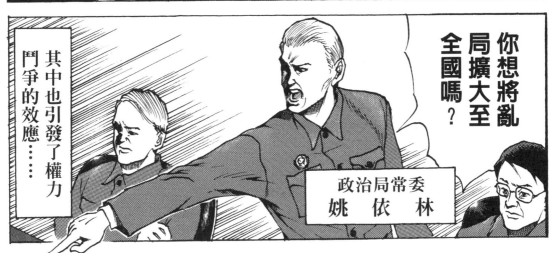

你想將亂局擴大至全國嗎？

其中也引發了權力鬥爭的效應……

政治局常委
姚依林

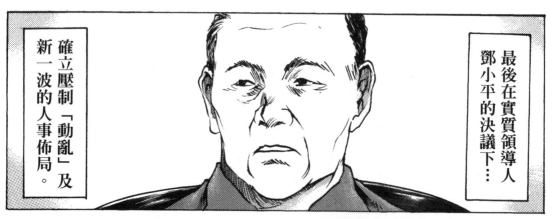

最後在實質領導人鄧小平的決議下…

確立壓制「動亂」及新一波的人事佈局。

敬禮！

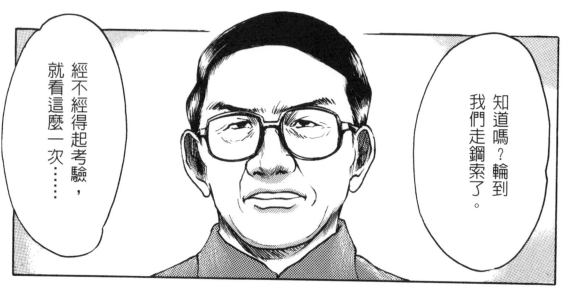

就看這麼一次……
經不經得起考驗，

我們走鋼索了。
知道嗎？輪到

處……
不准有任何顧
必堅決貫徹，
所有裁示，務

顧任何情面。
度問題，要不
沒有同情的程
從現在開始，

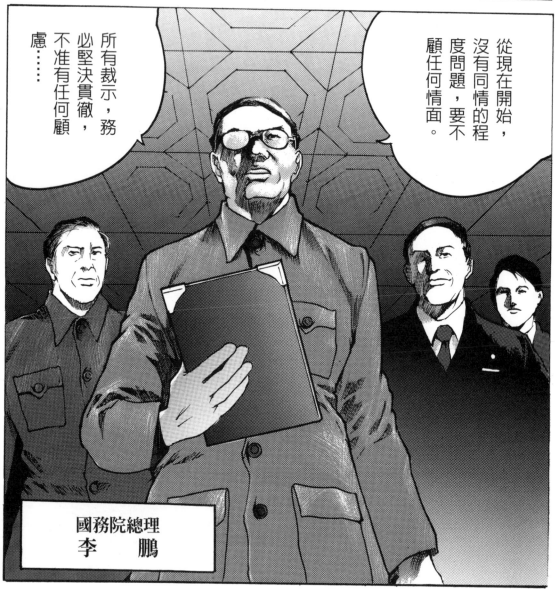

國務院總理
李　鵬

趙老弟!

姚兄!

剛才很不好意思,委屈你了。

不過,你應該知道,若由鄧開口還不如我先開口啊!

姚兄……

其實我不是在怕負責任，怕承擔後果，

對於這麼幾年的改革所遭受的批評，早就習慣了……

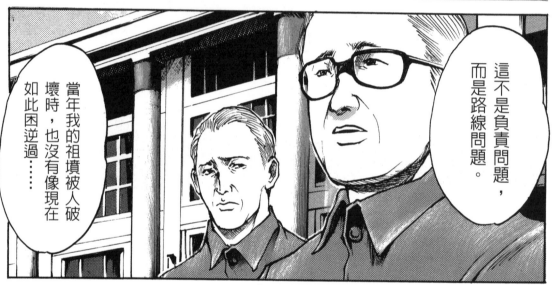

這不是負責問題，而是路線問題。

當年我的祖墳被人破壞時，也沒有像現在如此困逆過……

我相信鄧老事後還是會繼續推行改革之路的……

但是……總之，我不會輕易放棄的……

如果還有機會效力的話…

趙老弟！

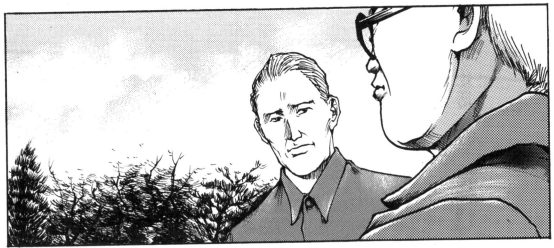

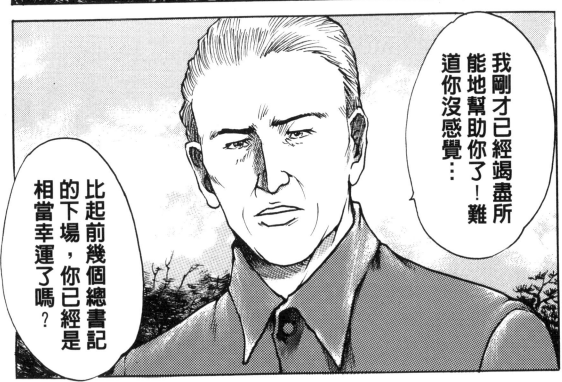

我剛才已經竭盡所能地幫助你了！難道你沒感覺…

比起前幾個總書記的下場，你已經是相當幸運了嗎？

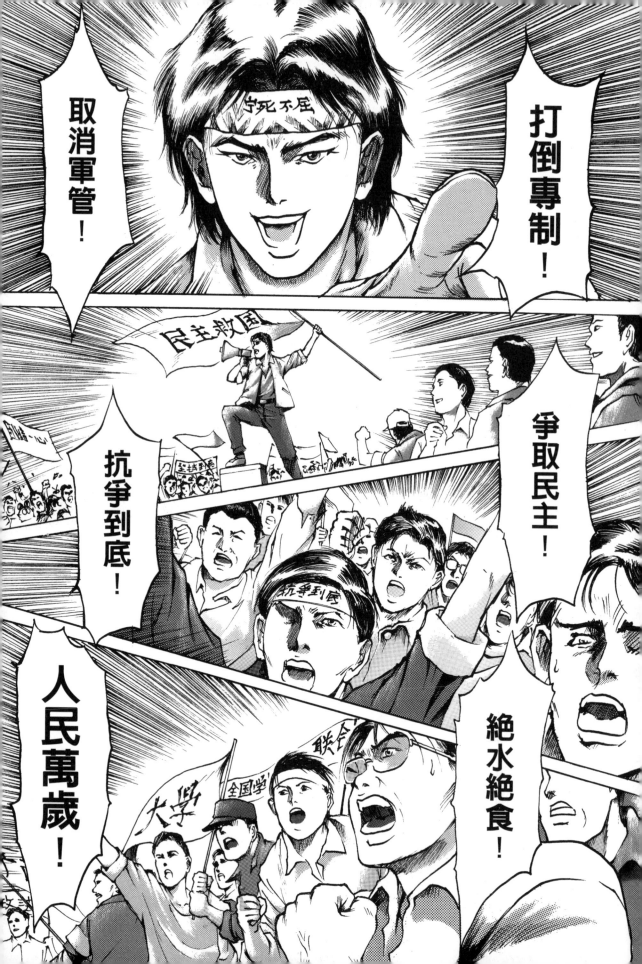

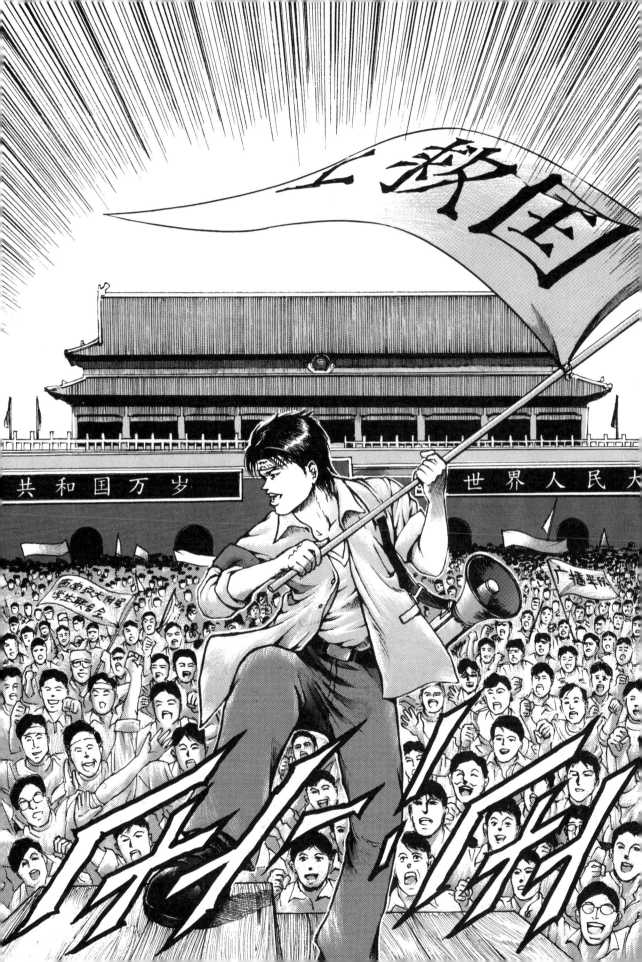

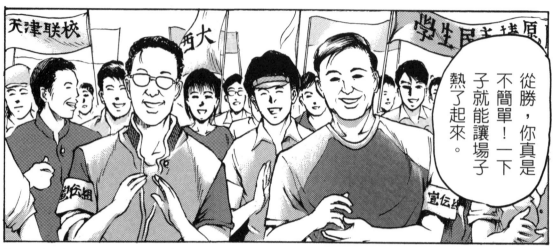

從勝，你真是不簡單！一下子就能讓場子熱了起來。

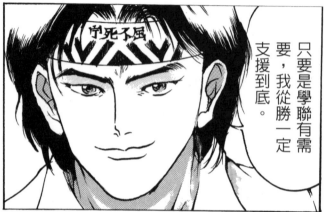

只要是學聯有需要，我從勝一定支援到底。

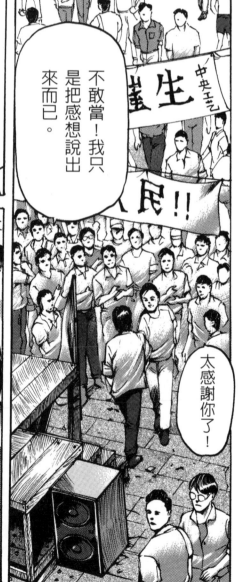

不敢當！我只是把感想說出來而已。

太感謝你了！

不好了！

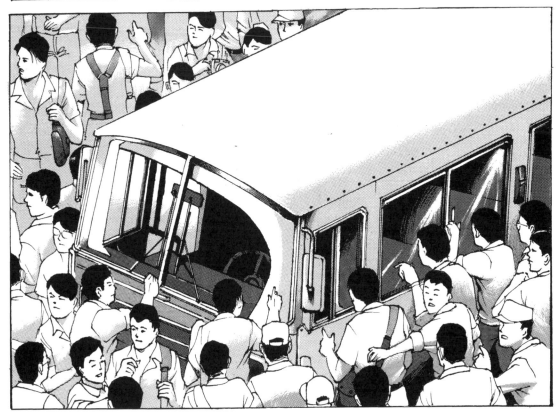

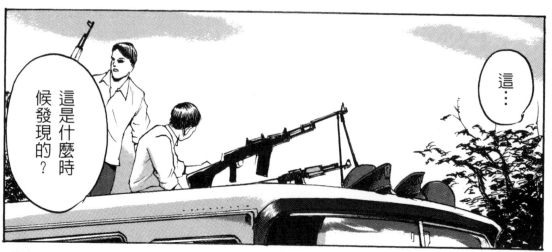

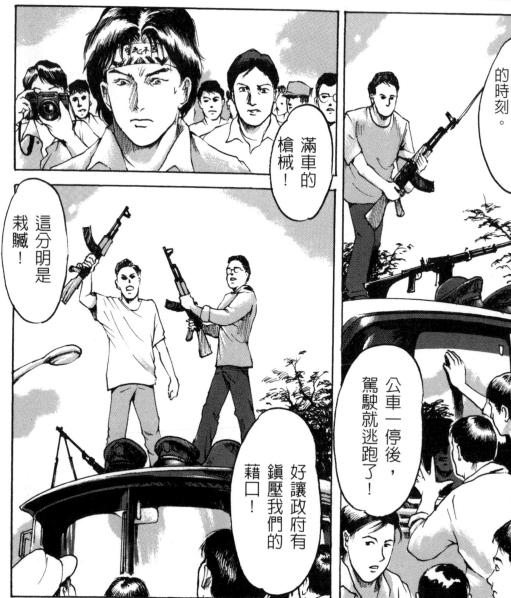

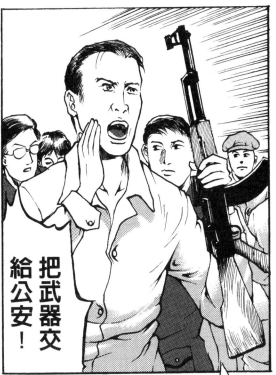

把武器交給公安！

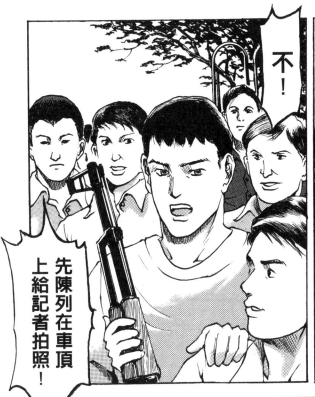

不！

先陳列在車頂上給記者拍照！

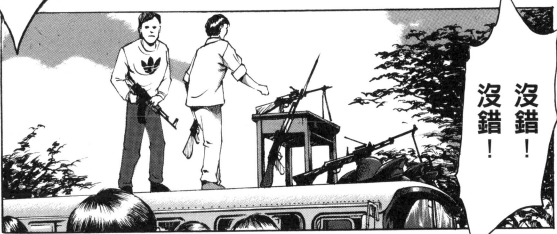

沒錯！沒錯！

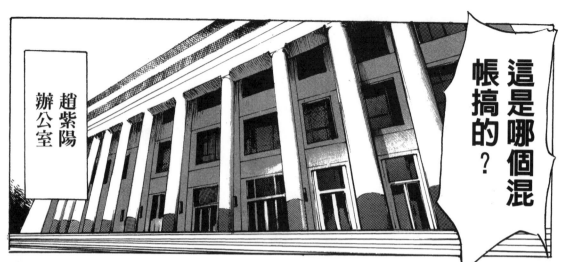

這是哪個混帳搞的？

趙紫陽辦公室

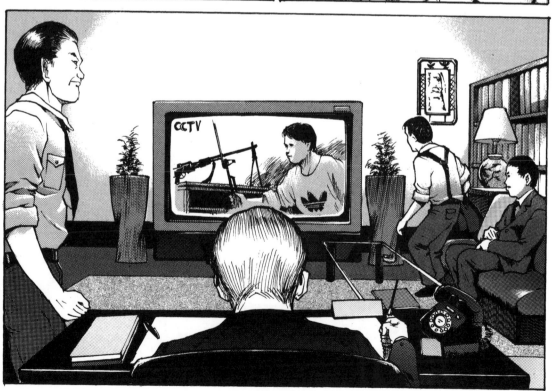

126

有人打從開始就背著我們壞事！

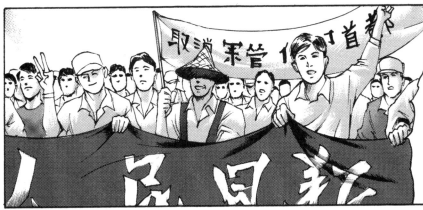

當我們才為學生平反，政府這邊就搞出四二六社論！

眼看我們成功將局勢和緩時，又弄什麼絕食議！

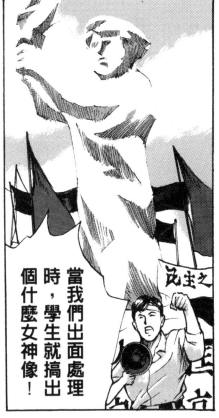

當我們出面處理時，學生就搞出個什麼女神像！

這公車又是怎麼回事？弄個粗製濫造的行動激化對立！

從最近的狀況判斷…

不難看出學生與我們當中都有人在跟我們作對啊……

辦公室主任
溫家寶

這些激進份子並不瞭解持續的發燒，

只會讓鎮壓派更能在鄧老面前稱心快意！

是跟情勢作對！

128

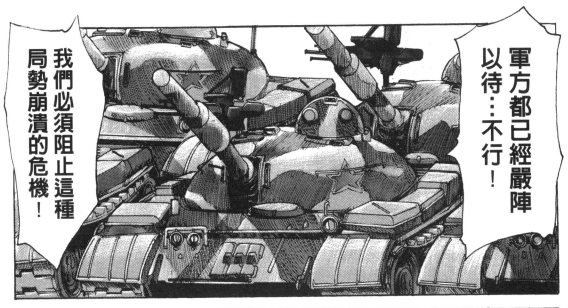

軍方都已經嚴陣以待…不行！

我們必須阻止這種局勢崩潰的危機！

紹華！

你快去調查清楚那公車的事情，我一定要嚴辦這些擅作主張的傢伙！

瞭解！

是！

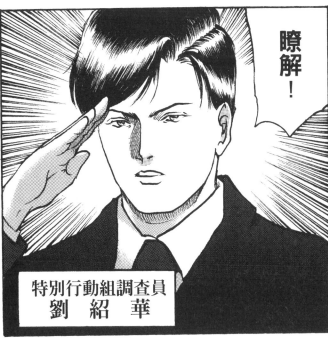

特別行動組調查員
劉紹華

天安門廣場
學生聯合指揮部

你剛才說
什麼？

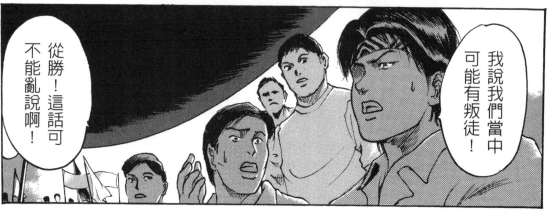

我說我們當中
可能有叛徒！

從勝！這話可
不能亂說啊！

不然那公車是如
何突破管制線進
入廣場的？

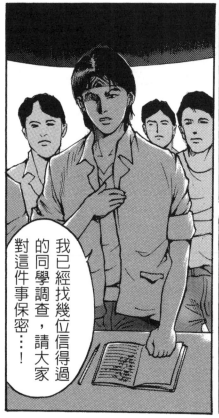

我已經找幾位信得過
的同學調查，請大家
對這件事保密⋯！

不是我在分化，
而是我們必須有
所警惕。

130

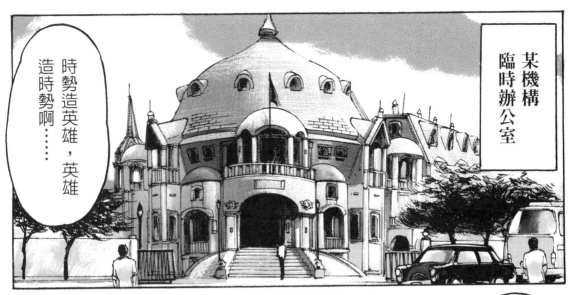

某機構臨時辦公室

時勢造時勢啊……時勢造英雄，英雄

你們倆個知道嗎？

則需要先得到敵人的信任！

奪取政權的時機，最好是利用第三者興起的亂局。

而要打倒敵人前……

你們兩個準備的怎麼樣了？

打入學生的幾位特工人員已經掌握了學生領導的指導方案…

在「清場」時，我們都可預先處理他們的壓制行動。

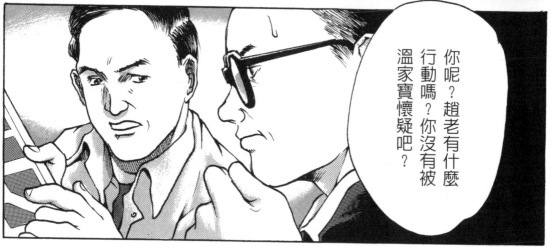

你呢？趙老有什麼行動嗎？你沒有被溫家寶懷疑吧？

書記大概沒什麼作為了。公車的事已經找幾個替死鬼做堆…

他已經被鄧冷落，諒他沒那個膽量去承受壓力。

很好！六月四日凌晨就是你們好好表現的日子！

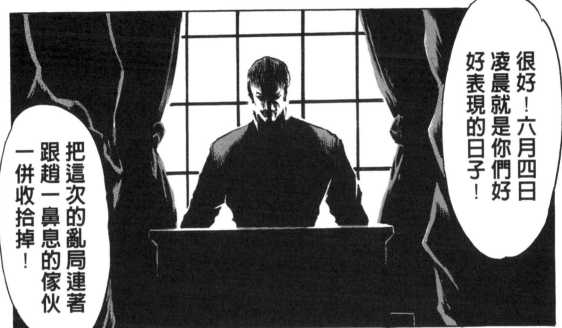

把這次的亂局連著跟趙一鼻息的傢伙一併收拾掉！

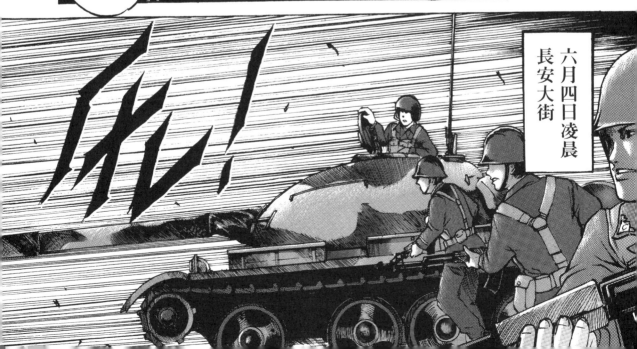

六月四日凌晨長安大街

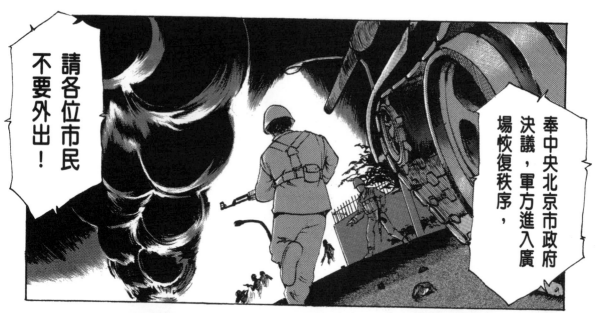

奉中央北京市政府決議，軍方進入廣場恢復秩序，

請各位市民不要外出！

看樣子得一直躲到天明了！

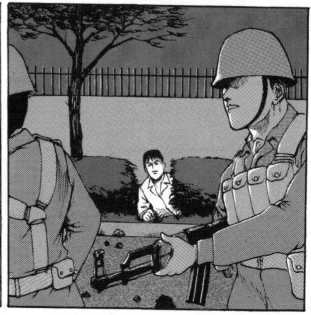

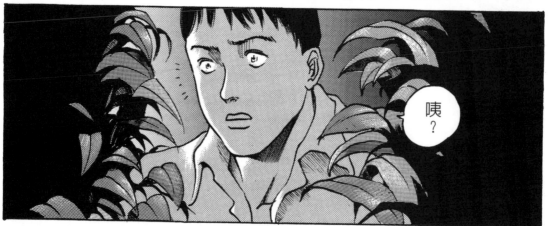

咦？

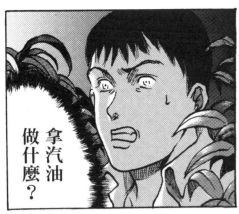

拿汽油做什麼？

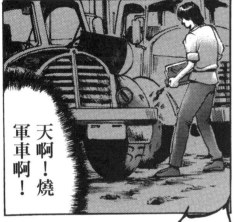

天啊！燒軍車啊！

那不是從勝嗎？

住手！從勝！會被槍斃啊！

哇！解放軍！他沒注意到！找死啊！

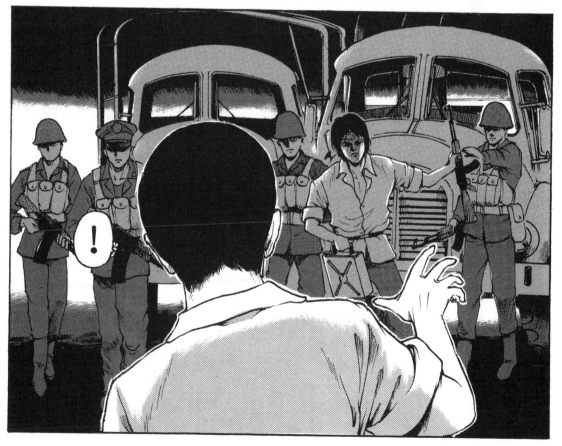

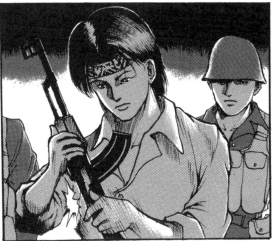

難道…

你…

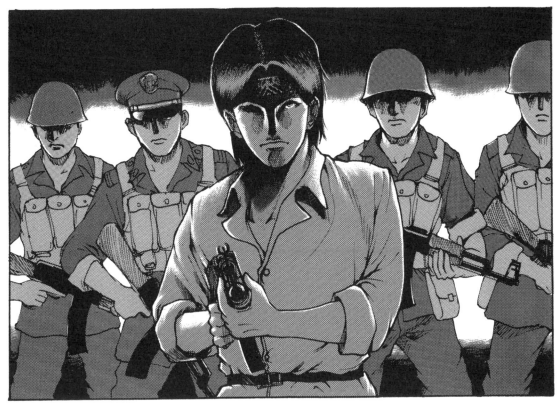

鄧小平：「在這次動亂中趙紫陽暴露了出來，明顯的站在動亂這一邊，實際上在搞分裂。好在有我在，處理不難，當然也不是我一個人在起作用。」

摘錄【鄧小平文選 第三卷】P324 北京 1993年 人民出版社 出版

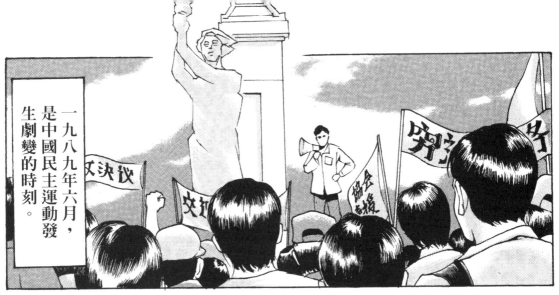

一九八九年六月，是中國民主運動發生劇變的時刻。

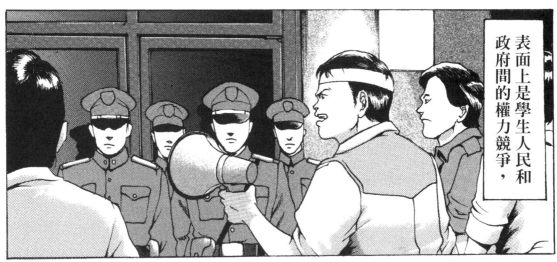

表面上是學生人民和政府間的權力競爭，

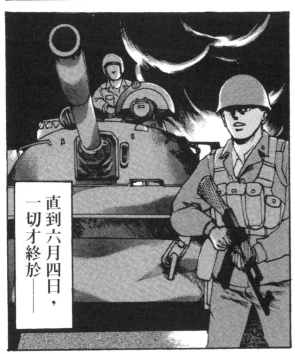

直到六月四日，一切才終於——

私底下，兩方內部也是暗潮洶湧。

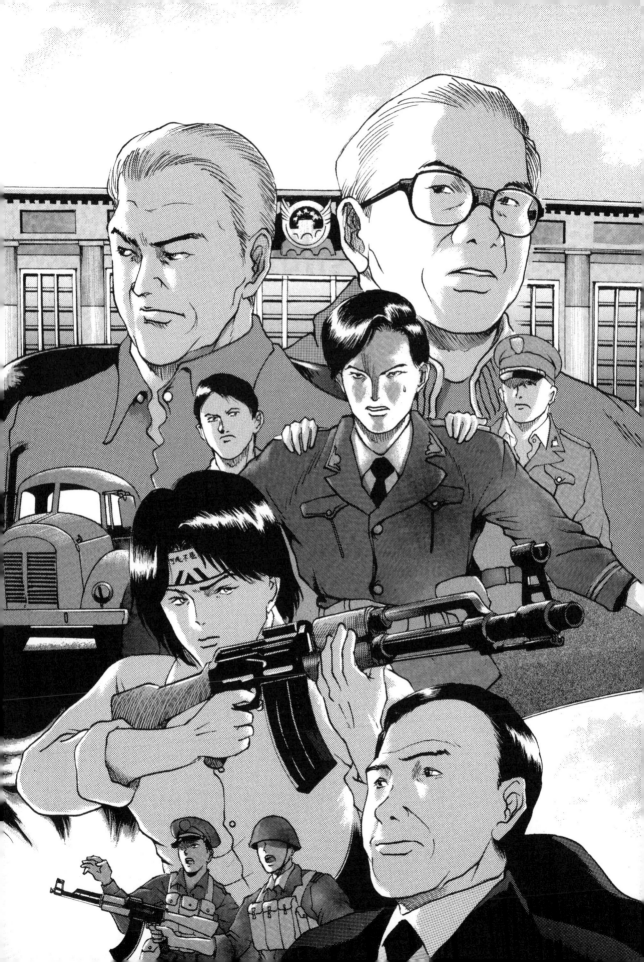

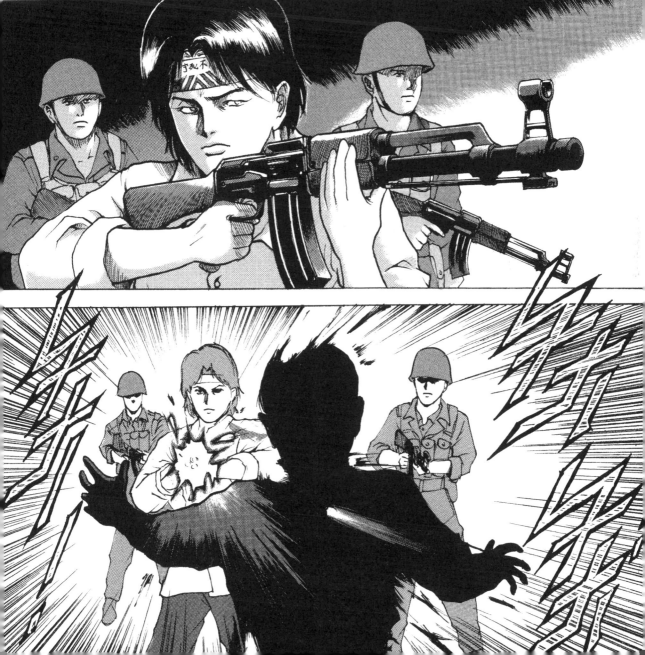

要怪就怪你自己愛管閒事！

哼！

程咬金！

要是你把事情傳了出去，以後我要如何捉拿你們這些反動份子？

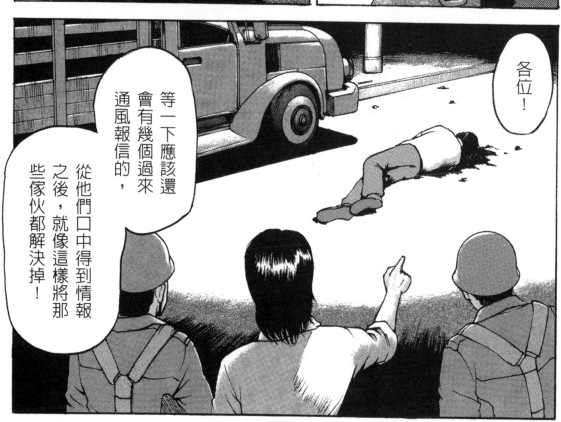

各位！

等一下應該還會有幾個過來通風報信的，從他們口中得到情報之後，就像這樣將那些傢伙都解決掉！

一樣！統統處理掉！

來的要是趙的特工人員呢？

從現在起就是李鵬的時代了！一定要徹底消滅趙紫陽的垂死掙扎！

如果不這樣做，只會讓局勢更加混亂不堪！

像現在這種危殆之時，唯有埋著情面，狠下心去幹，才能達到日後的平穩！

誰!?

的確是特工
的作法!

不過…

冷酷…不帶情緒
的執行任務…

我還以為你和學生
建立起感情了呢!

紹華!

今天我可
危險極了!

別說風涼話!
你和我也是同
一類的!

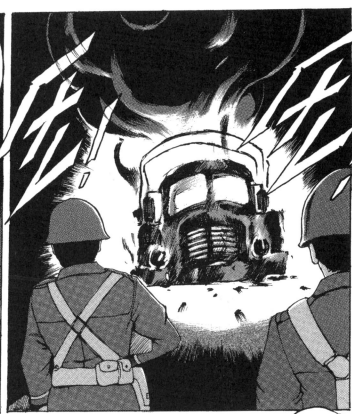

……話說回來

你是哪根筋不對了？

這種事你自己出面執行好嗎？

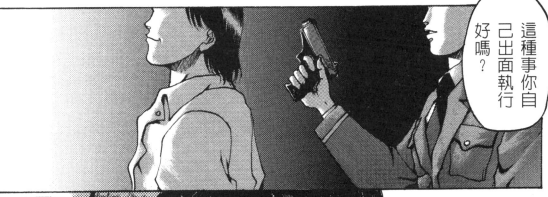

哼！因為這些三人不敢燒軍車啊！還不是怕以後會被上級出賣……

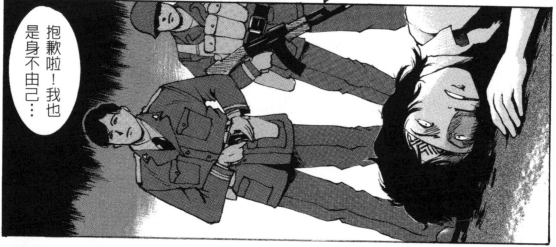

抱歉啦！我也
是身不由己…

我既然在趙老底下
做內應，總得做點
業績給他看看……

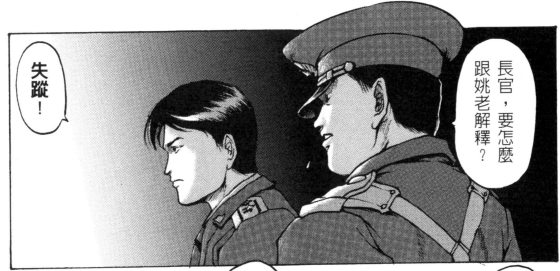

失蹤！

長官，要怎麼跟姚老解釋？

紹華……

搞了半天也是姚老的手下？

把屍體處理掉！

就說他失蹤，死在混亂裡…

可怕吧？他就是這樣才受到姚老重用呀。

………

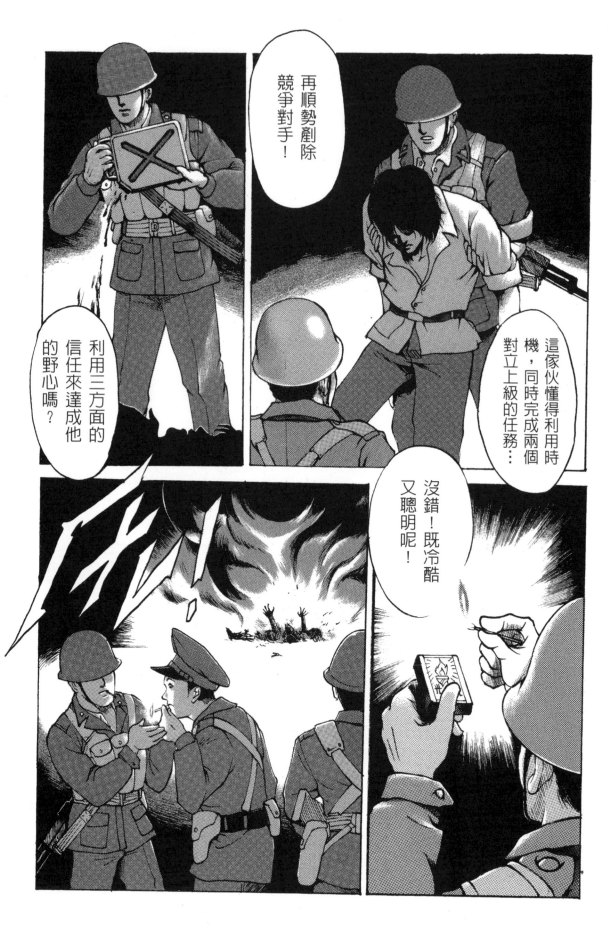

下一個是誰⋯⋯
通風報信的學生？

等他說完，就從後腦給他一槍⋯⋯

這場鎮壓與殺戮持續到清晨，隔天仍有零星衝突。

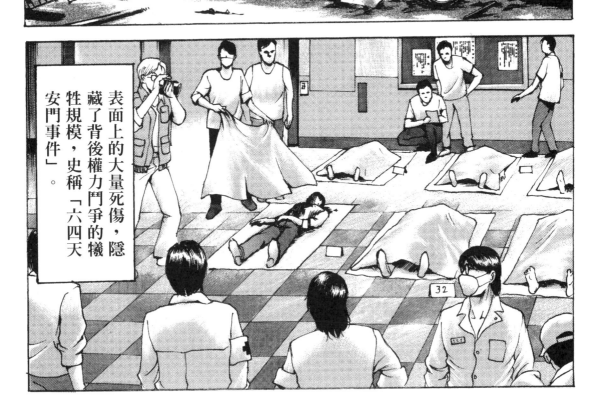

表面上的大量死傷，隱藏了背後權力鬥爭的犧牲性規模，史稱「六四天安門事件」。

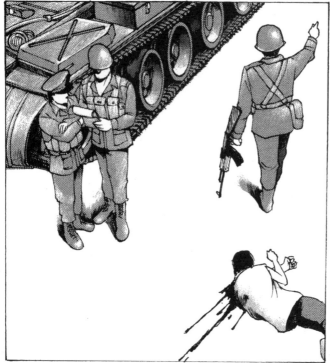

紹華報告！

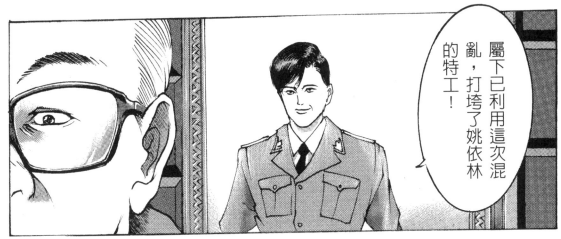

屬下已利用這次混亂，打垮了姚依林的特工！

很好！下去吧！

死了那麼多人，可惜還是無力回天！

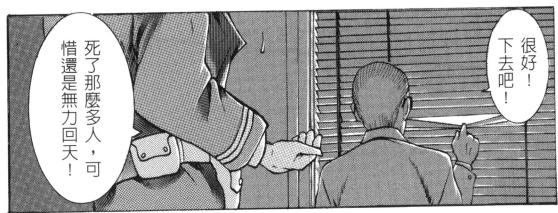

書記？

？

是你從背後對那個叫從勝的開槍吧？

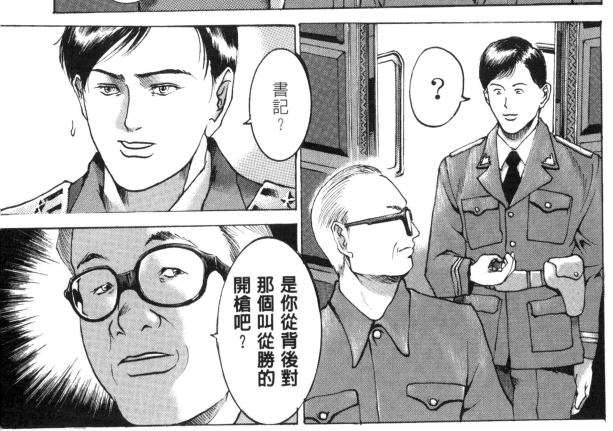

去跟你的幕後
老闆解釋啊！

難道他有另一
套情報系統？

不…這…

滾！

趙老這不能再
待下去……

怎麼？連他這都荷槍實彈？

只好回頭拜託他了！

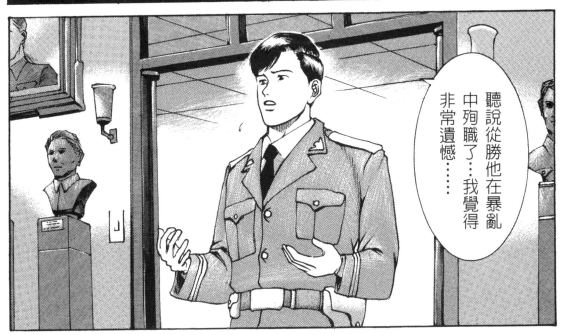

聽說從勝他在暴亂中殉職了⋯我覺得非常遺憾⋯⋯

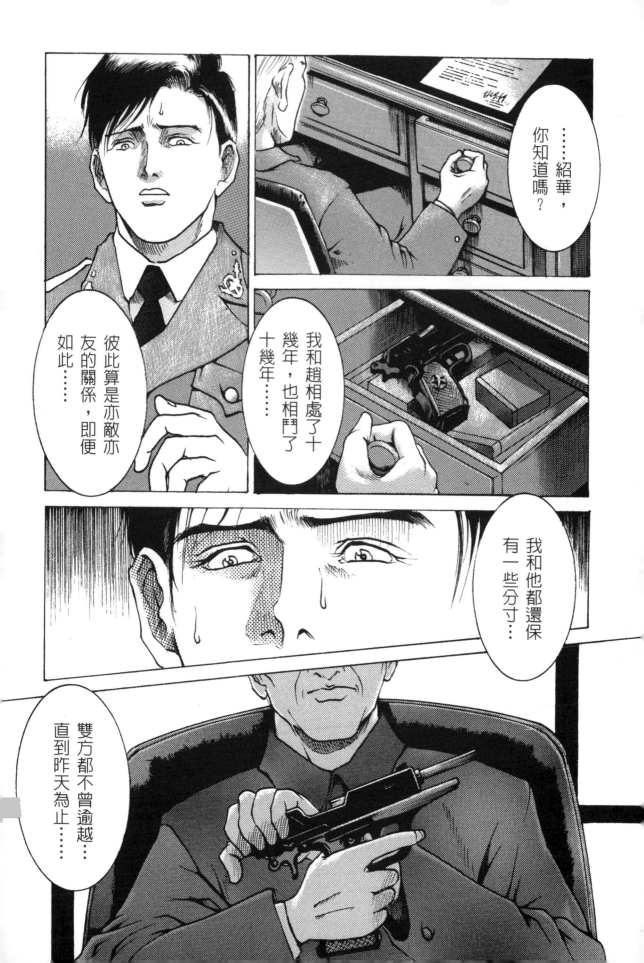

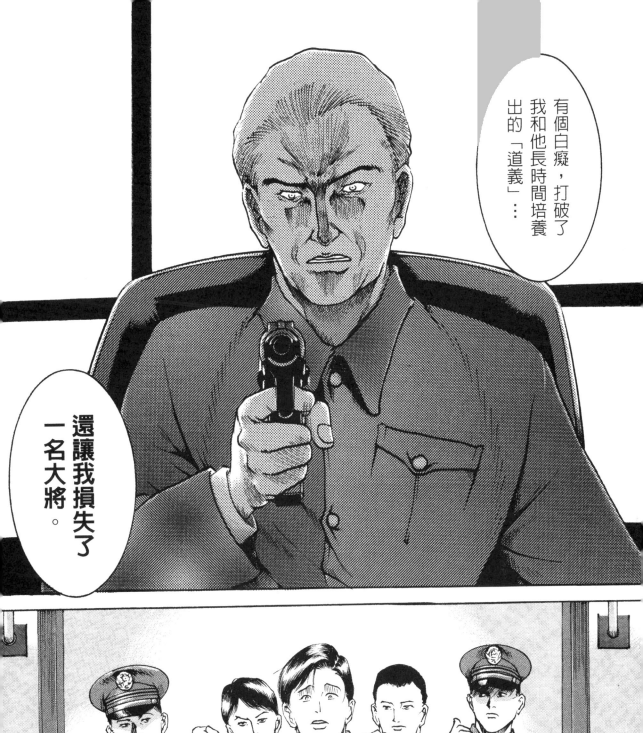
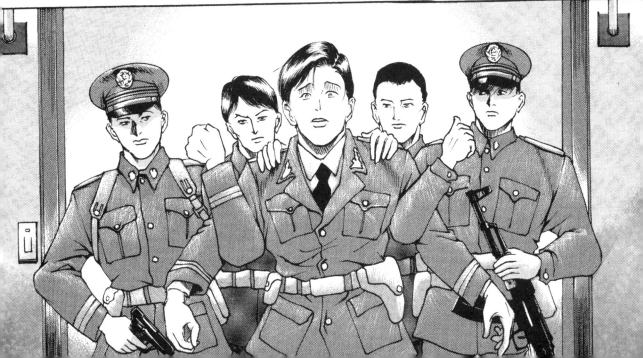

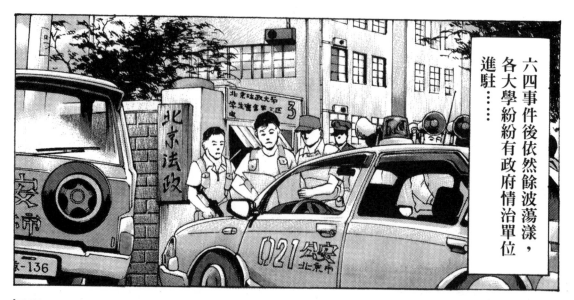

六四事件後依然餘波蕩漾，各大學紛紛有政府情治單位進駐……

共產黨擅長的情治工作此時充分發揮，正是所謂的「秋後算帳」。

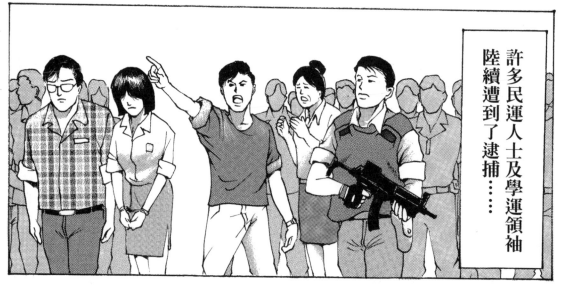

許多民運人士及學運領袖陸續遭到了逮捕……

不但如此，就連中共官方也開始清理門戶……

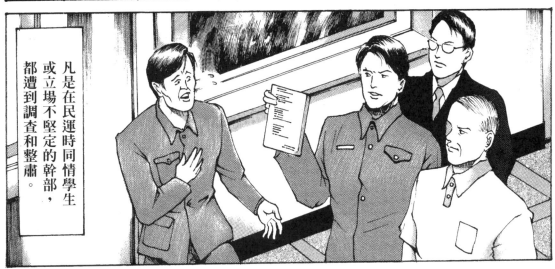

凡是在民運時同情學生或立場不堅定的幹部，都遭到調查和整肅。

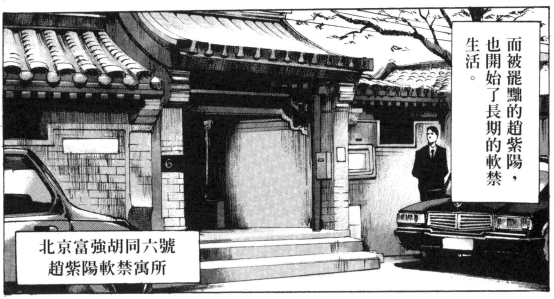

而被罷黜的趙紫陽，也開始了長期的軟禁生活。

北京富強胡同六號
趙紫陽軟禁寓所

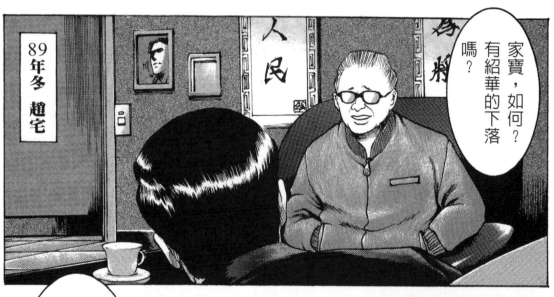

家寶，如何？有紹華的下落嗎？

傳聞他最後落在姚老手裡，但是結果不得而知……

現在正是權力交替的敏感時刻，檯面下的行動還是要小心，免得引起不必要的誤會…

老實說在這段期間，我的手下也是損失慘重，在調查工作上多少力有未逮…

嗯…

也對！

畢竟在風頭上……

其實，撇開私德不談……

紹華這個人……

辦事能力的確有他可取之處，如果是生在三十年前……

可能會是毛主席的手下大將吧……

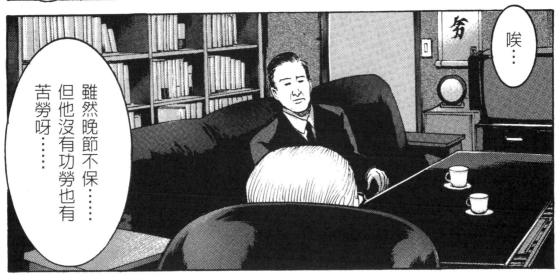

唉……

雖然晚節不保……但他沒有功勞也有苦勞呀……

159

謝謝前輩招待…那我就不打擾了!

哪裡!替我向鄧老問好……

消失了…趙老從前的銳利目光和衝勁……

因鬥爭而奪得權力,但後來卻又因鬥爭而失去一切……

每次權力交替總是造成無數的受害者和不義…

靠鬥爭完成的權力交替,究竟何時才能結束呢?

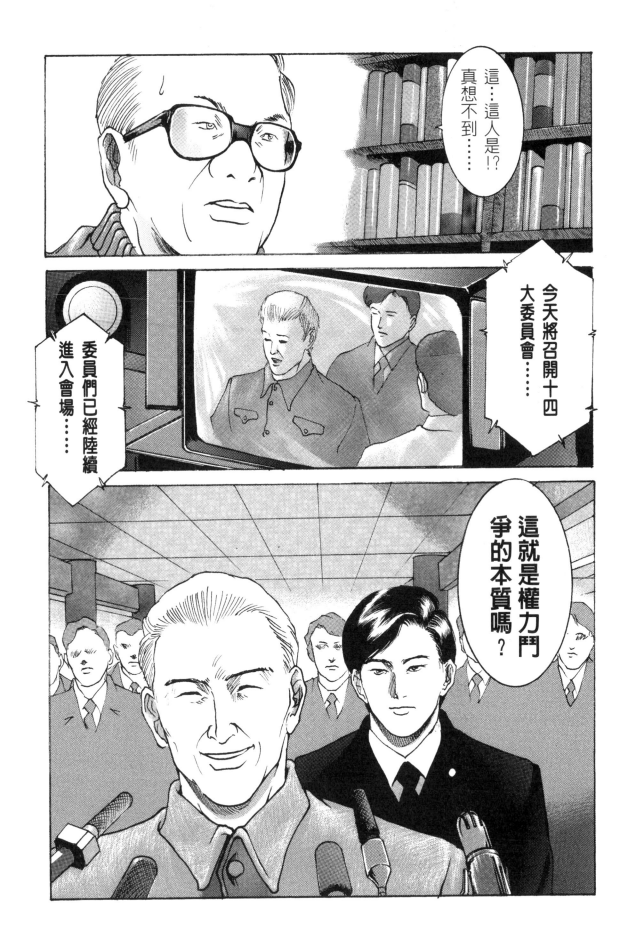

趙紫陽：「我下台和胡耀邦不同，胡耀邦下台有一個過程，我下台帶有突發性質。小平後來說我是自我暴露的。」

楊繼繩 著 2004.11 Excellent Culture Press(Hong Kong) 出版

摘錄【中國改革年代的政治鬥爭】P474

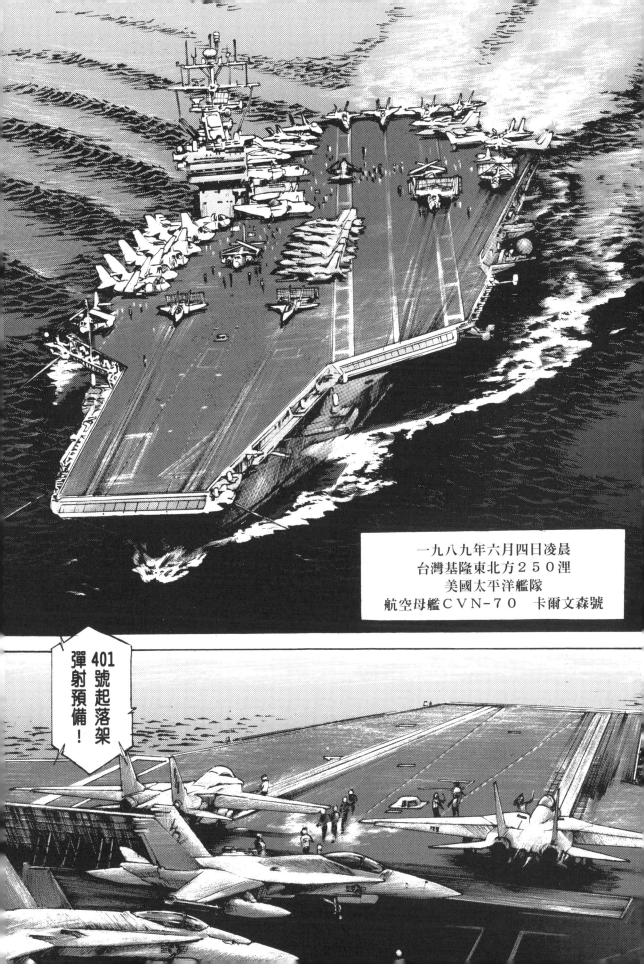

一九八九年六月四日凌晨
台灣基隆東北方２５０浬
美國太平洋艦隊
航空母艦ＣＶＮ－７０　卡爾文森號

401號起落架
彈射預備！

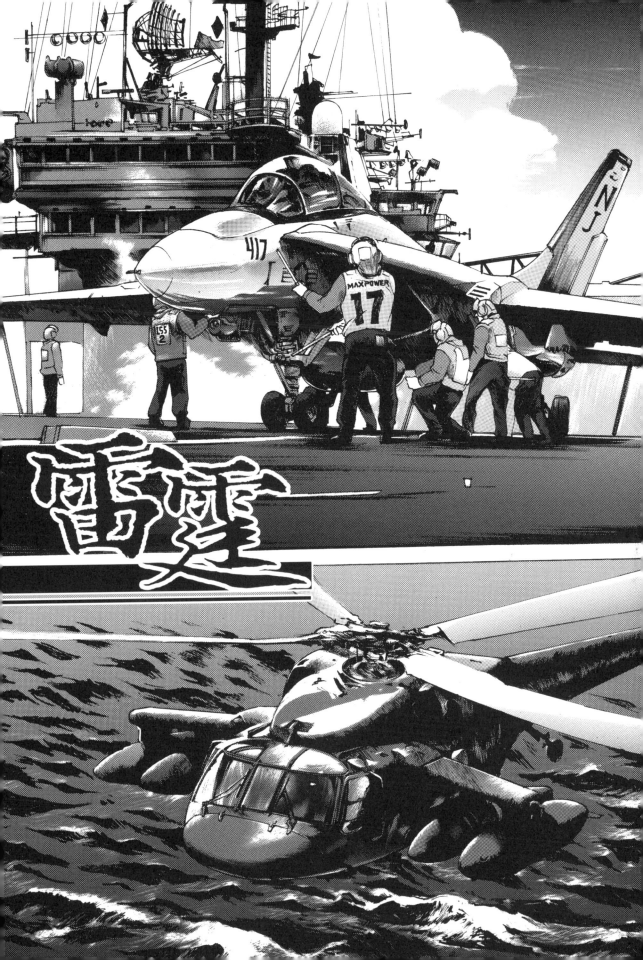

大使先生，一切安好？

感謝司令的協助！

下官帶您到通訊室，總統已經在線上了！

天啊！李潔明！你沒事吧？

華盛頓ＤＣ白宮
總統　布希

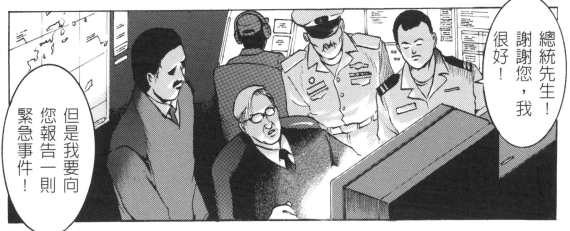

總統先生！謝謝您，我很好！

但是我要向您報告一則緊急事件！

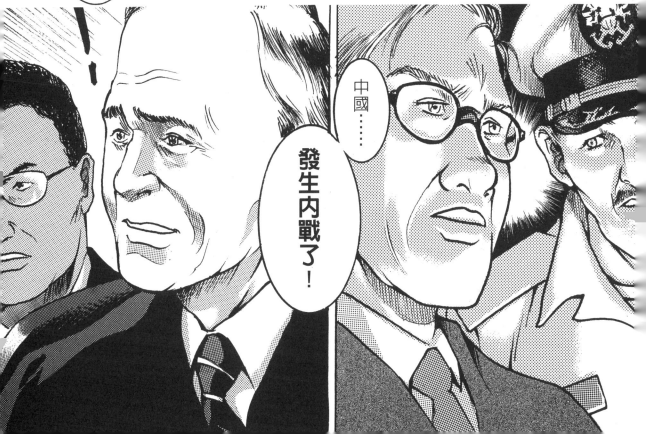

中國……

發生內戰了！

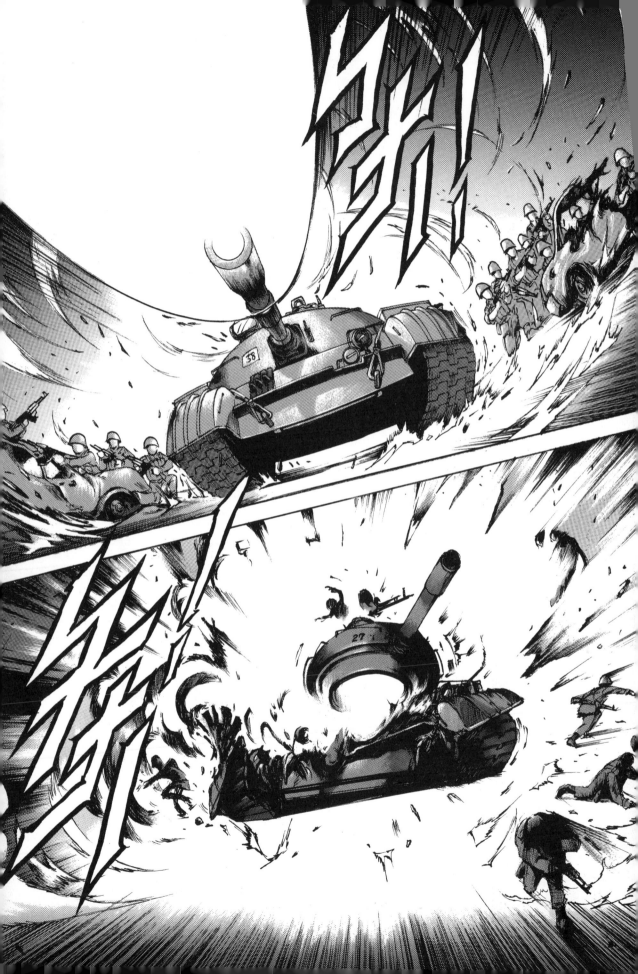

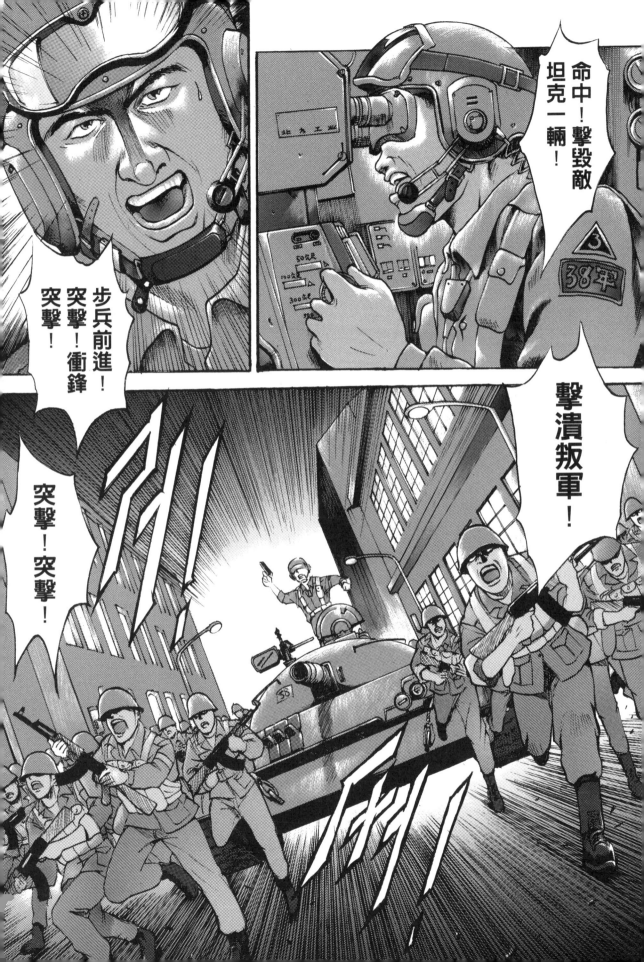

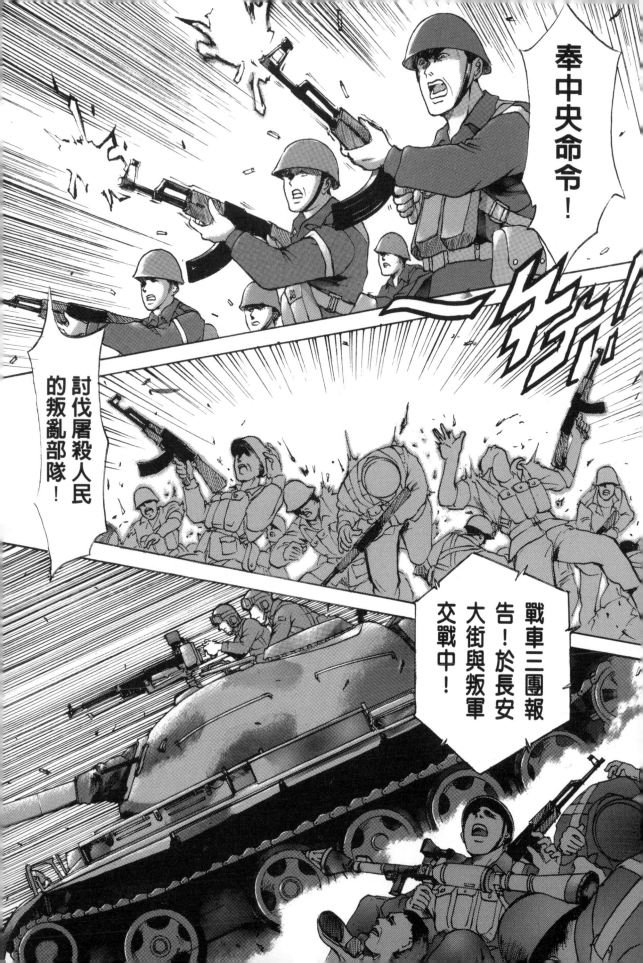

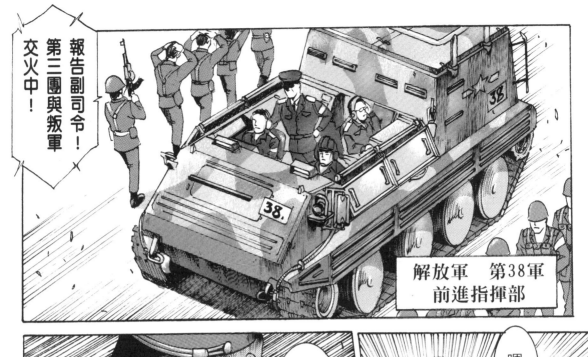

報告副司令！第三團與叛軍交火中！

解放軍　第38軍
前進指揮部

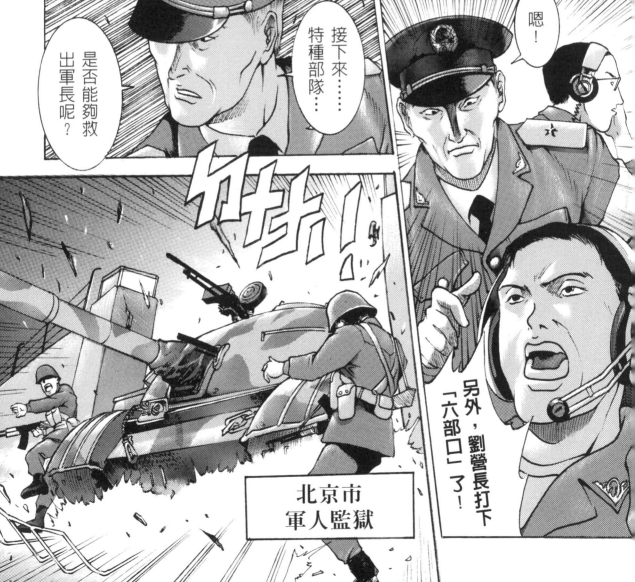

是否能夠救出軍長呢？

接下來……特種部隊……

嗯！

另外，劉營長打下「六部口」了！

北京市
軍人監獄

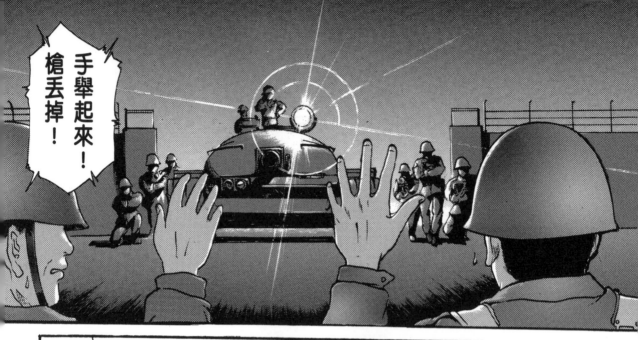

手舉起來！槍丟掉！

38軍軍長在哪裡？

帶我們過去！

對不起！屬下來晚了！

不…你們幹得很好！

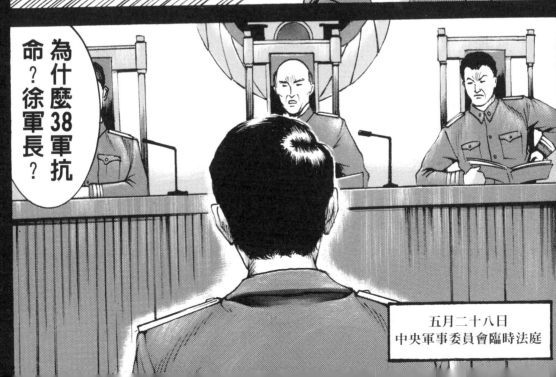

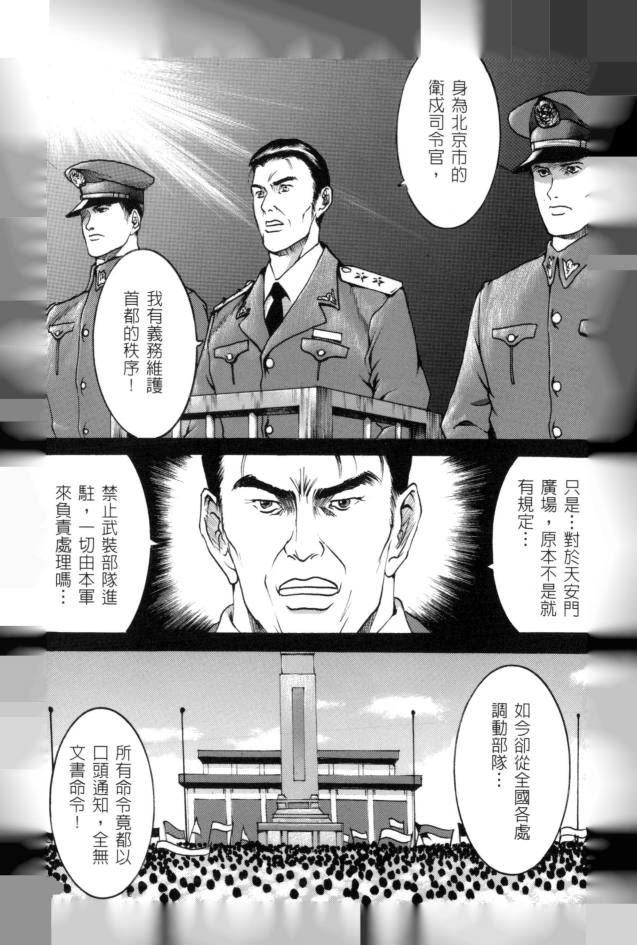

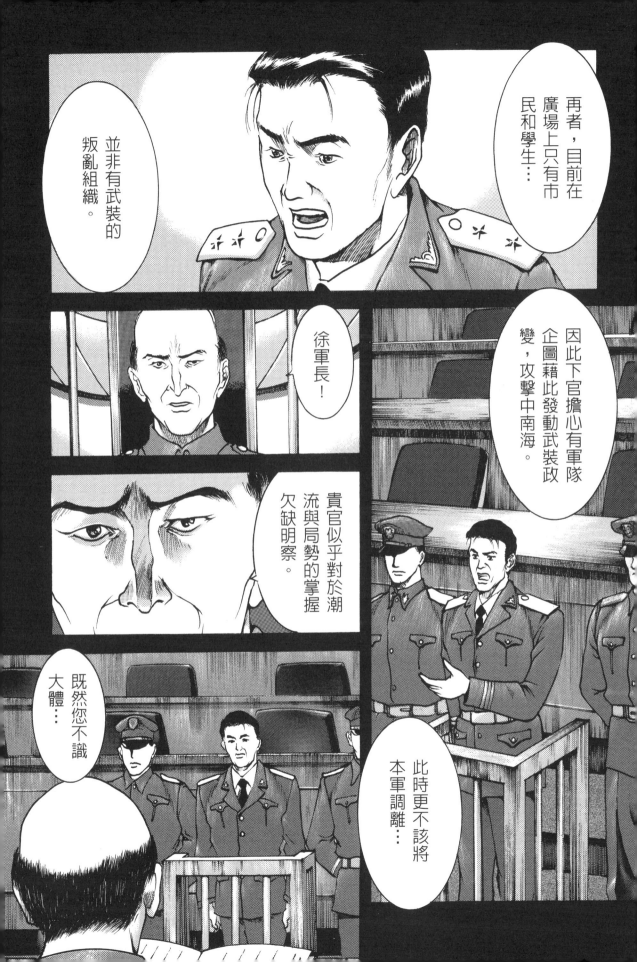

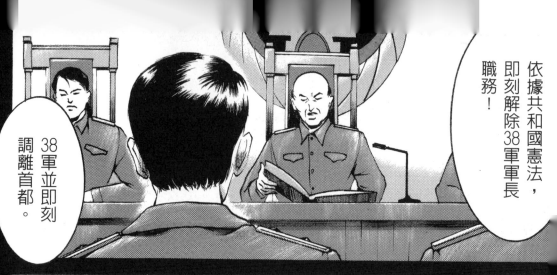

依據共和國憲法，即刻解除38軍軍長職務！

38軍並即刻調離首都。

待天安門廣場秩序恢復後，再通知38軍行動。

你就先收押至軍人監獄聽候處置吧……

蠢蛋！把38軍調離是你們最大的失策！

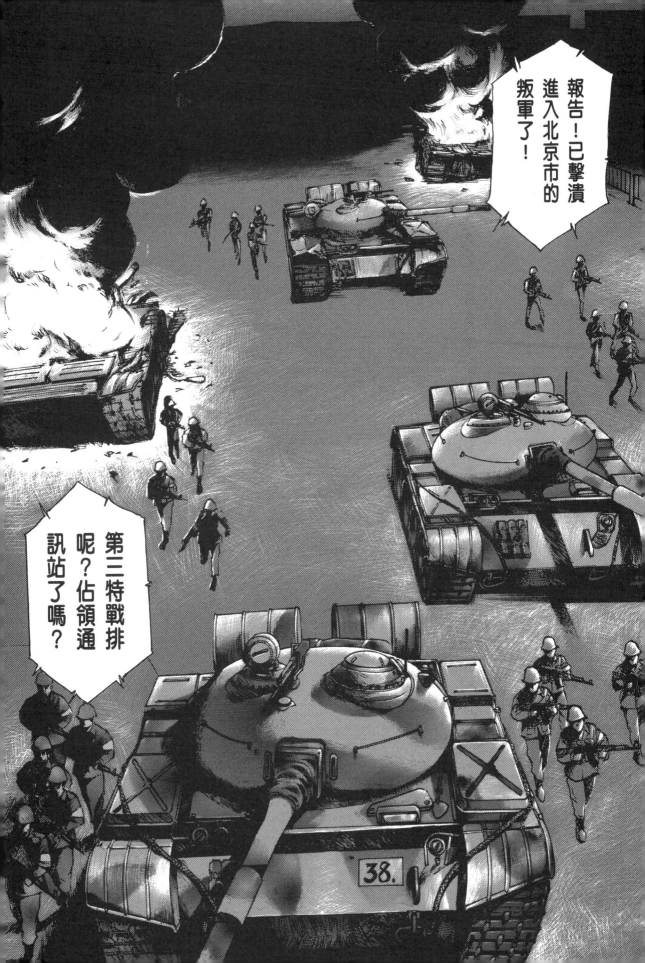

北京市
首都電話交換中心
暨中央電台通訊站

你們在幹什麼啊？

你們知道這樣後果有多嚴重嗎？

抱歉！我們不會傷害你們的！請放下雙手！

我們是首都衛戍部隊！自己人！奉命保護各位！

！

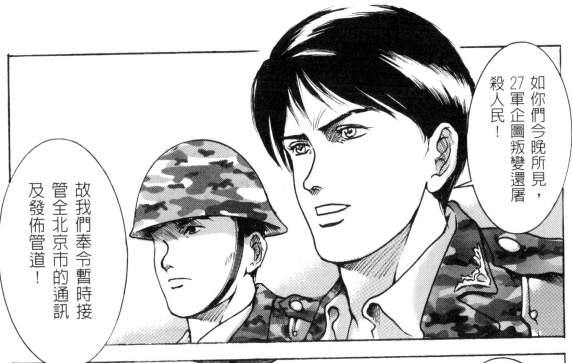

如你們今晚所見，27軍企圖叛變還屠殺人民！

故我們奉令暫時接管全北京市的通訊及發佈管道！

如果真是如此，我們當然會全力配合。只是…

是……

到底現在中央是誰在指揮？

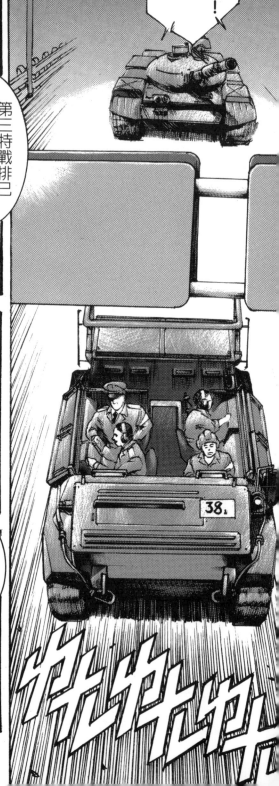

報告副司令！
各單位戰況
回報！

劉營長正與六
部口的市民軍
做交涉。

第三特戰排已
經攻下電話通
訊中心！

軍長救出來了！
在政委張將軍那
聽取戰況報告！

很好！

急電！

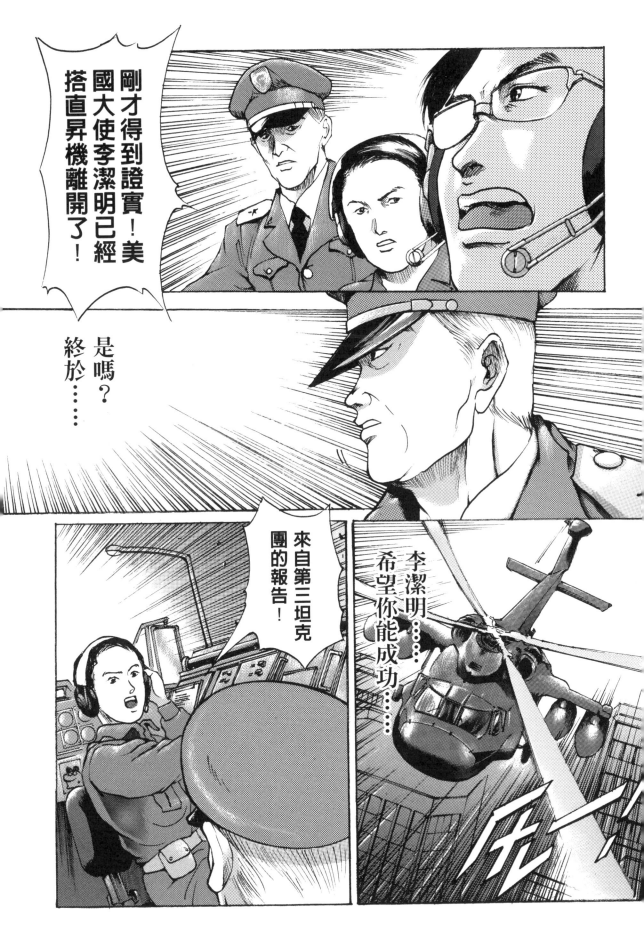

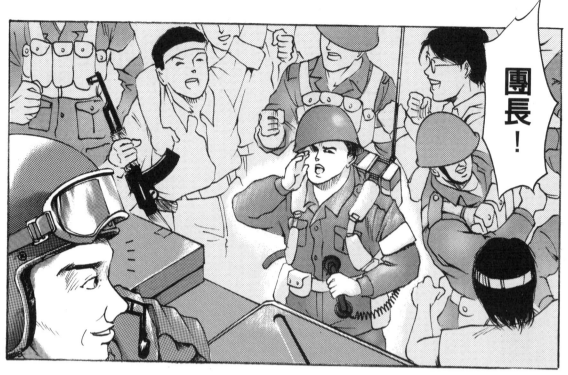

團長！

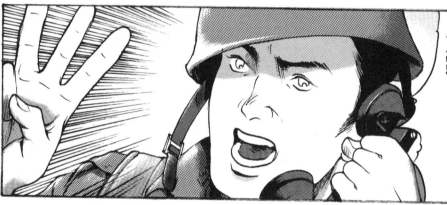

上級通知，現在各單位開始執行機密任務。第三方案！

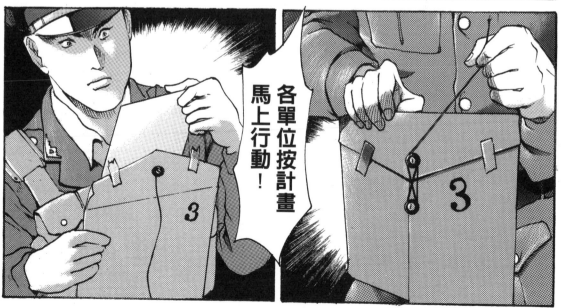

各單位按計畫馬上行動！

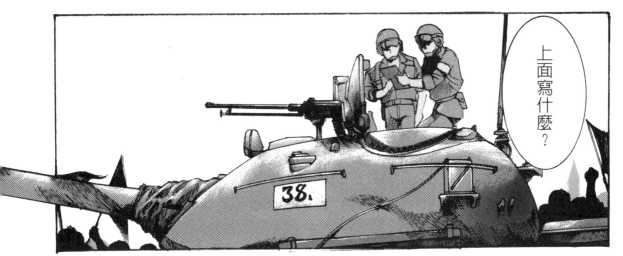

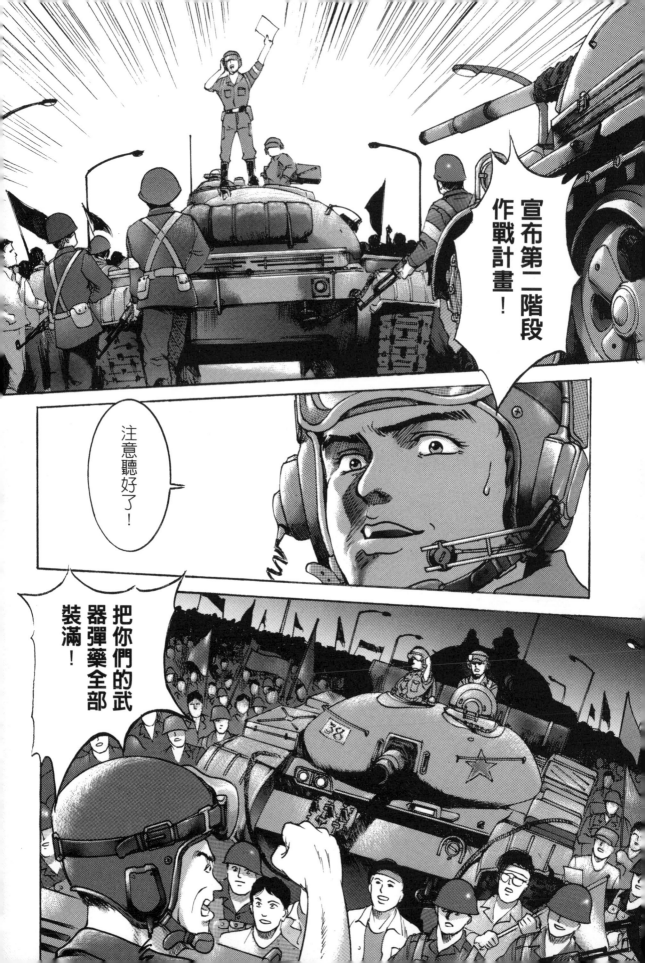

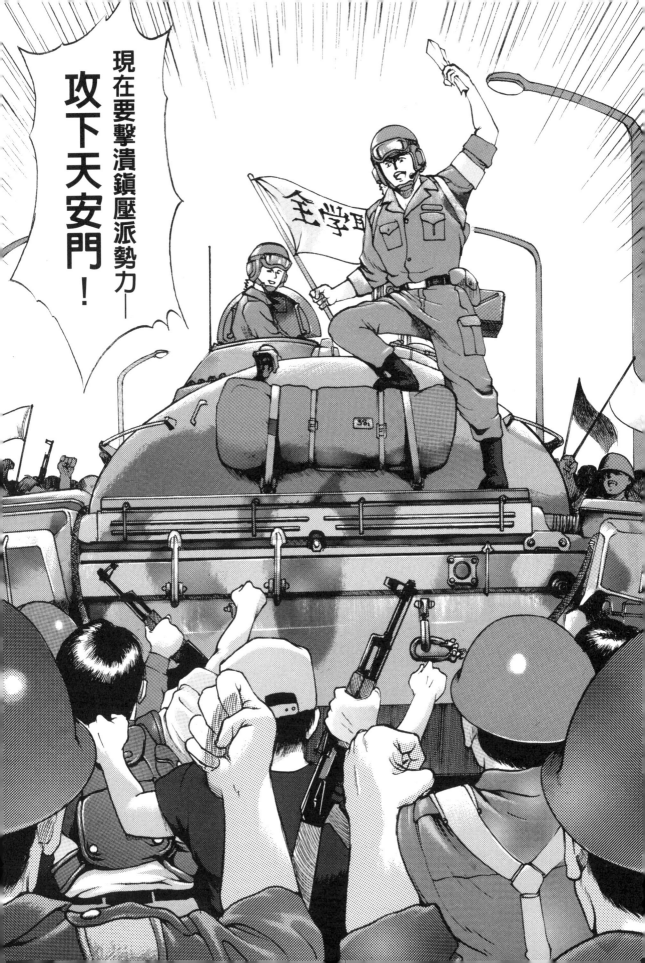

據有些知道內部情況的同志說，調動幾十萬軍隊進京不是對付學生的，而是對付軍隊內不同意見的人，對付軍隊內支持趙紫陽的人。聽說三十八軍軍長徐勤先不聽從調動，不願到北京鎮壓學生被軟禁起來了。軍事記者說，戒嚴司令部的張工向他傳達口頭命令，讓他帶兵進城。徐說：口頭命令無效，要有書面文字。張工說不可能有書面的了。徐說，沒有書面的我不進城。

楊繼繩 著 2004.11 Excellent Culture Press(Hong Kong) 出版

摘錄【中國改革年代的政治鬥爭】P440

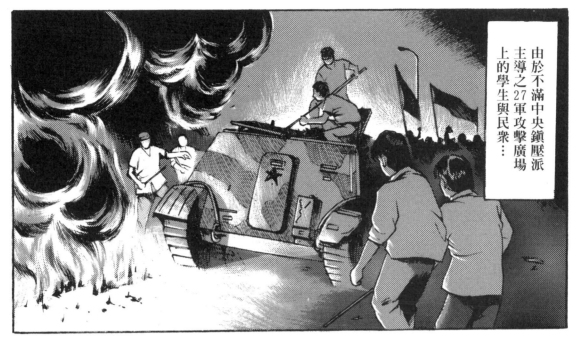

由於不滿中央鎮壓派主導之27軍攻擊廣場上的學生與民眾…

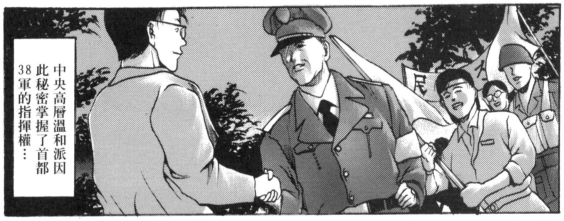

中央高層溫和派因此秘密掌握了首都38軍的指揮權…

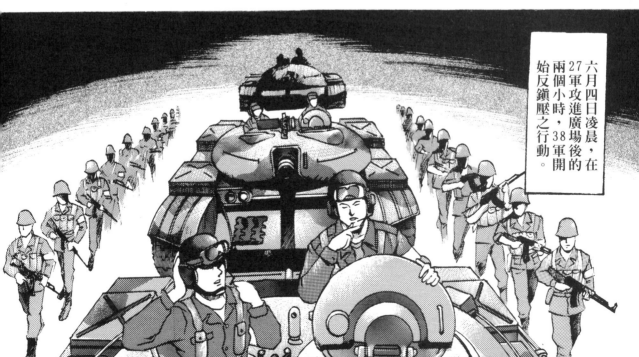

六月四日凌晨，在27軍攻進廣場後的兩個小時，38軍開始反鎮壓之行動。

所以你是說，由於主張不同，兩派軍隊爆發衝突了!?

正因如此，所以請您務必掌控CIA人員情報通路。

現在還無法與中共領導人聯繫，因為通訊還是一片混亂……

所有過程，皆由美國駐中國大使李潔明，於卡爾文森號航空母艦通訊室，向白宮的美國總統回報。

Forbidden City. Beijing. China

此外，太平洋上的所有軍艦開始進行撤僑作業……

對於美國僑民以及駐外人員的安全，一定要做好應急的準備。

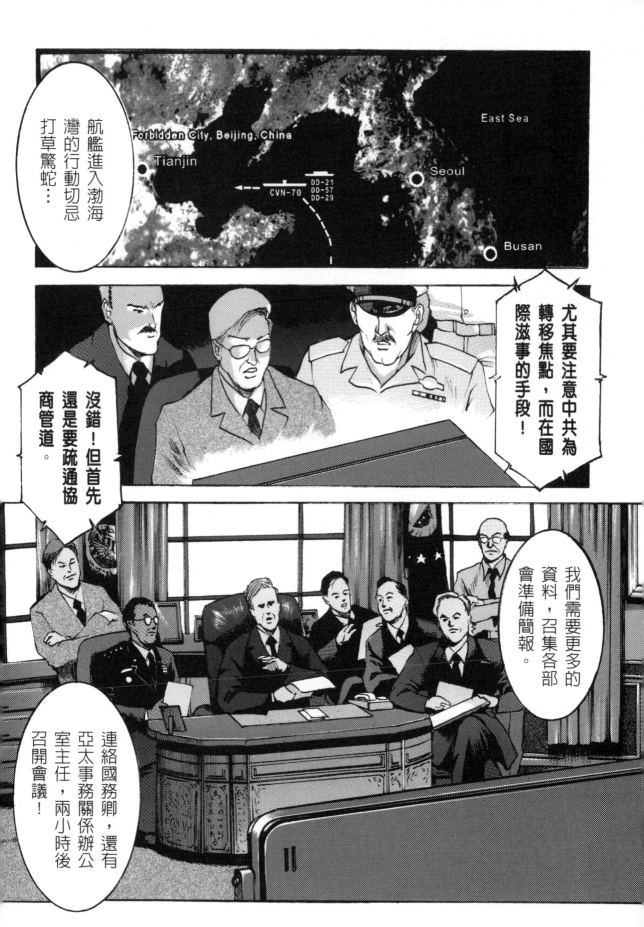

航艦進入渤海
灣的行動切忌
打草驚蛇…

East Sea

Forbidden City, Beijing, China

Tianjin

Seoul

DD-21
DD-57
DD-29
CVN-70

Busan

尤其要注意中共為
轉移焦點，而在國
際滋事的手段！

沒錯！但首先
還是要疏通協
商管道。

我們需要更多的
資料，召集各部
會準備簡報。

連絡國務卿，還有
亞太事務關係辦公
室主任，兩小時後
召開會議！

北京天安門廣場

目前本軍已全體佈署完畢!

幹得好!辛苦了!

現在比較麻煩的是這些民眾，必須極力安撫。

畢竟兩軍在人們眼裡都是軍隊…

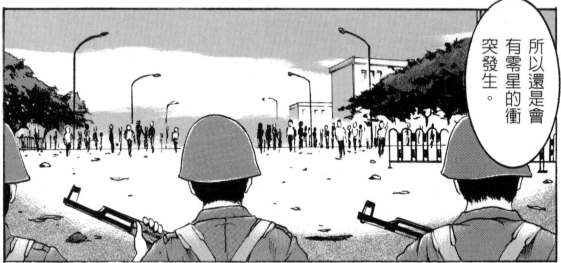

所以還是會有零星的衝突發生。

哼！

看到沒？

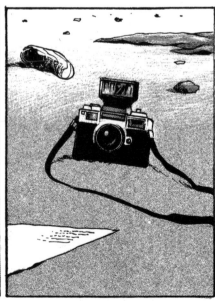

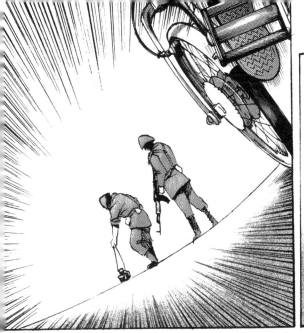
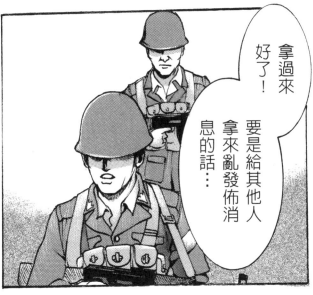

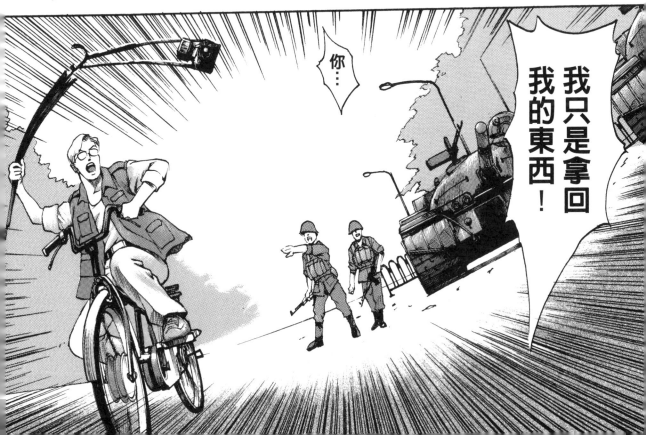

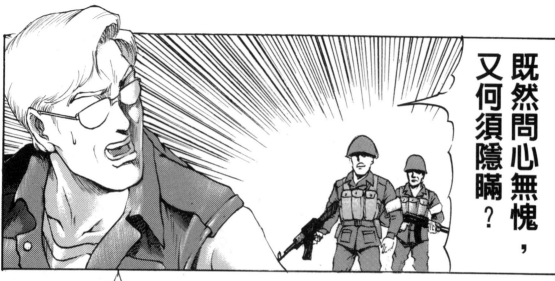

既然問心無愧，又何須隱瞞？

洋鬼子！

難不成做了什麼見不得人的事？

！

住手！

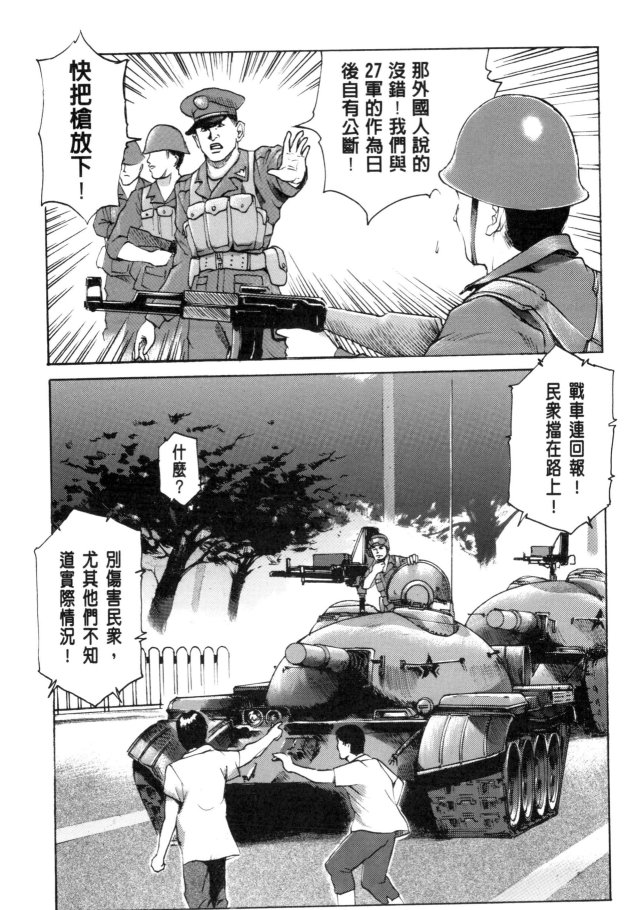

唉⋯真是狀況不斷呀⋯

報告！除了本軍之外，其餘皆在市郊待命中！

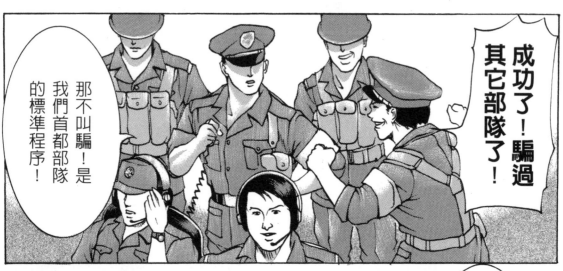

成功了！騙過其它部隊了！

那不叫騙！是我們首都部隊的標準程序！

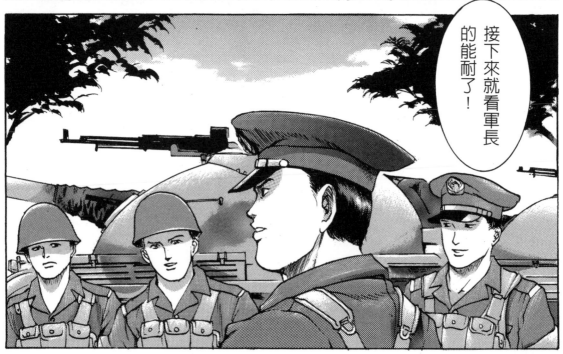

接下來就看軍長的能耐了！

倒楣死了，本來還想從中心把消息發佈出去…

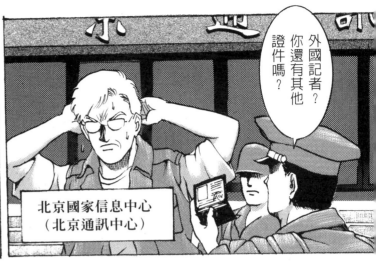

北京國家信息中心
（北京通訊中心）

外國記者？你還有其他證件嗎？

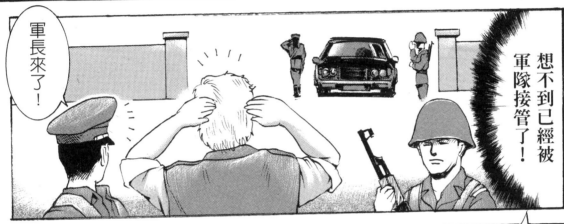

軍長來了！

想不到已經被軍隊接管了！

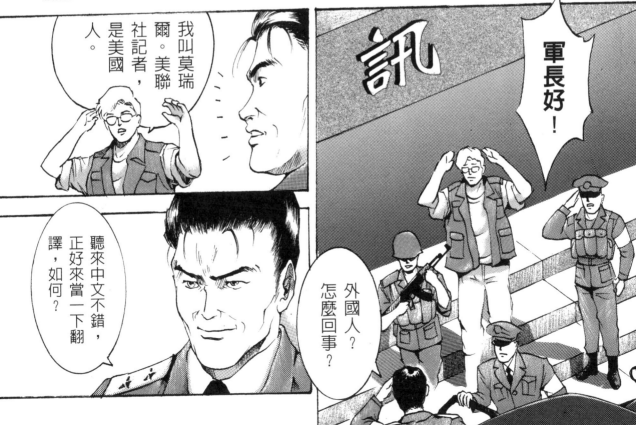

我叫莫瑞爾。美聯社記者，是美國人。

聽來中文不錯，正好來當一下翻譯，如何？

軍長好！

外國人？怎麼回事？

華盛頓ＤＣ白宮

毛澤東時代結束後的全國皆貧，促使鄧小平開始改革⋯⋯

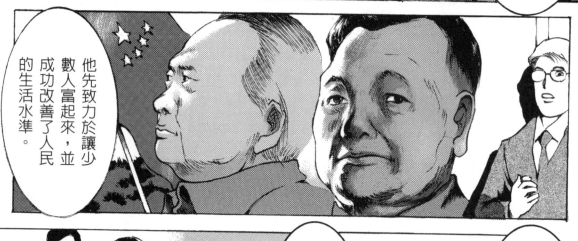

他先致力於讓少數人富起來，並成功改善了人民的生活水準。

但卻產生了貧富不均及老人政治的問題。

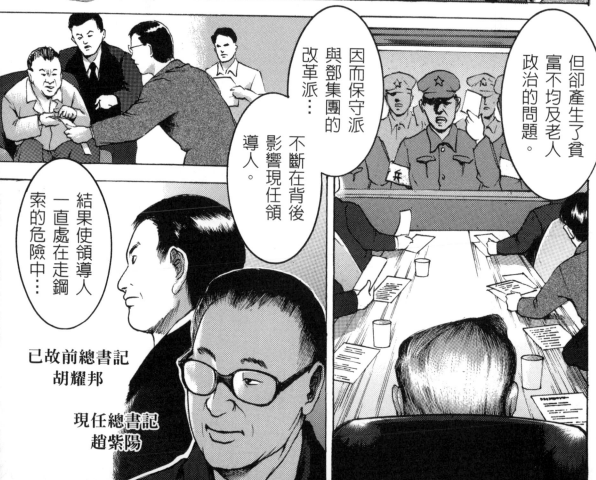

因而保守派與鄧集團的改革派⋯不斷在背後影響現任領導人。

結果使領導人一直處在走鋼索的危險中⋯

已故前總書記
胡耀邦

現任總書記
趙紫陽

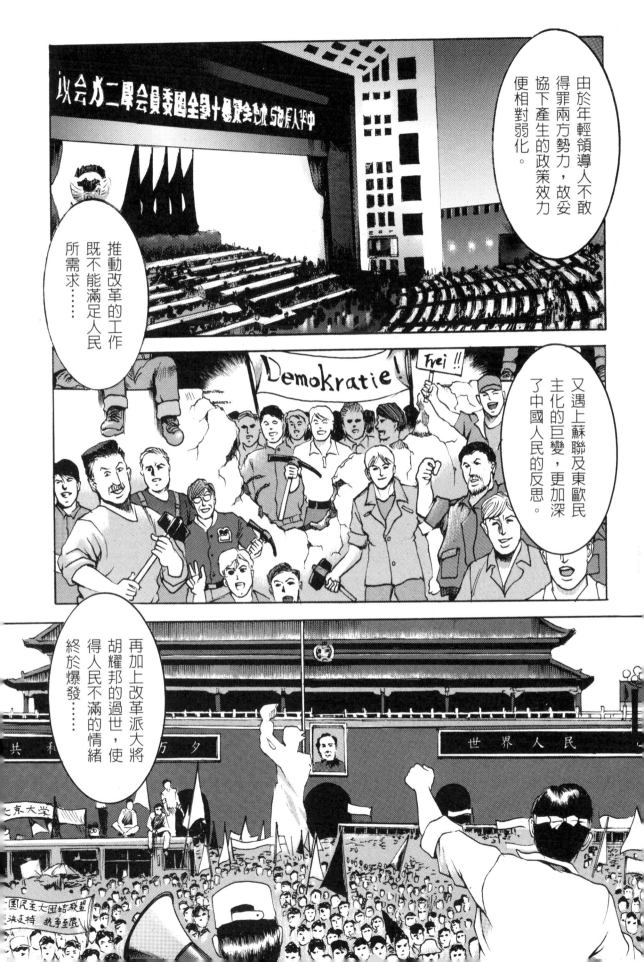

由於年輕領導人不敢
得罪兩方勢力，故妥
協下產生的政策效力
便相對弱化。

推動改革的工作
既不能滿足人民
所需求……

又遇上蘇聯及東歐民
主化的巨變，更加深
了中國人民的反思。

再加上改革派大將
胡耀邦的過世，使
得人民不滿的情緒
終於爆發……

情報上顯示…

若中國的溫和派與鎮壓派交惡，進而爆發內戰…

將會影響東亞，甚至全世界的局勢……

緊急電訊！

李潔明大使已經與北京的司令官連線了！

溫和派的首腦委託38軍軍長，向美國總統說明立場！

把畫面傳過來！

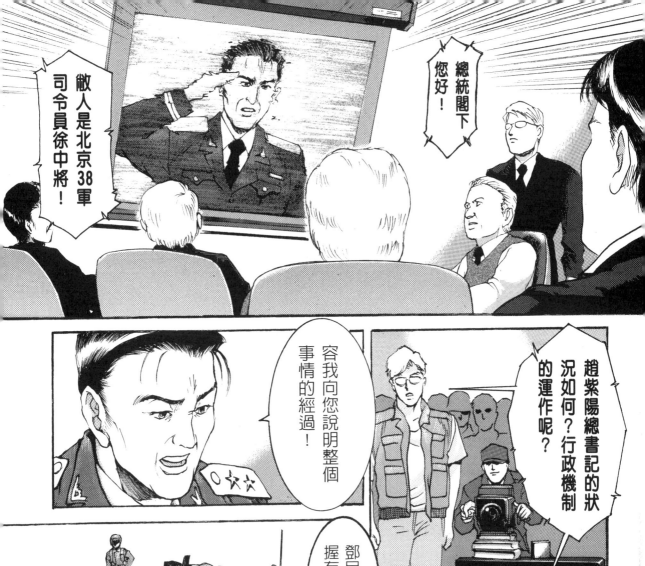

敵人是北京38軍司令員徐中將！

總統閣下您好！

趙紫陽總書記的狀況如何？行政機制的運作呢？

容我向您說明整個事情的經過！

請放心，總書記很安全，行政機制能也正常運作。

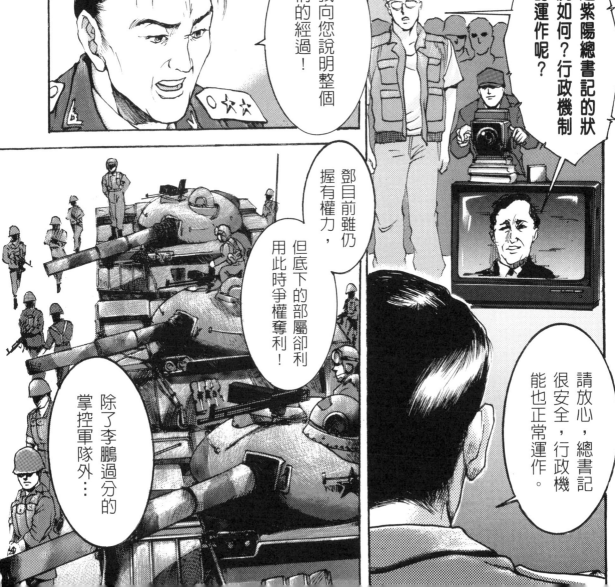

鄧目前雖仍握有權力，

但底下的部屬卻利用此時爭權奪利！

除了李鵬過分的掌控軍隊外…

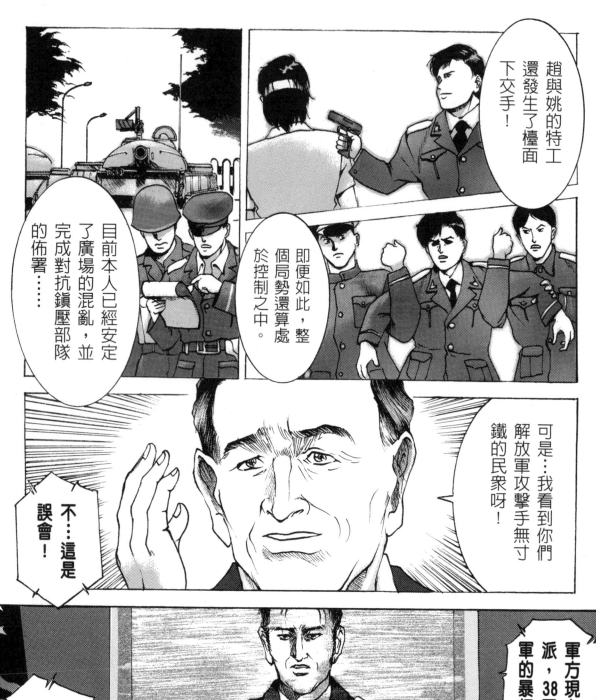
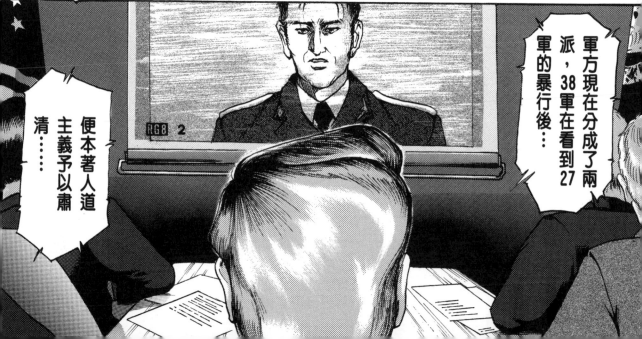

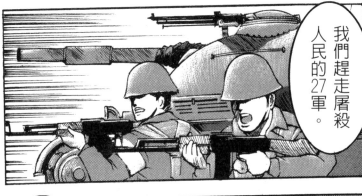

我們趕走屠殺人民的27軍。

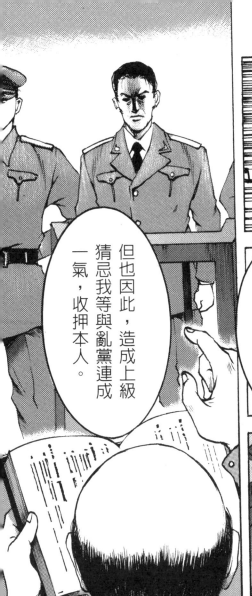

但也因此，造成上級猜忌我等與亂黨連成一氣，收押本人。

38軍本來就是首都衛戍部隊…

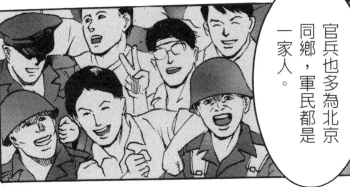

官兵也多為北京同鄉，軍民都是一家人。

雖然這是因為本人不願鎮壓自己同胞的抗命行為…

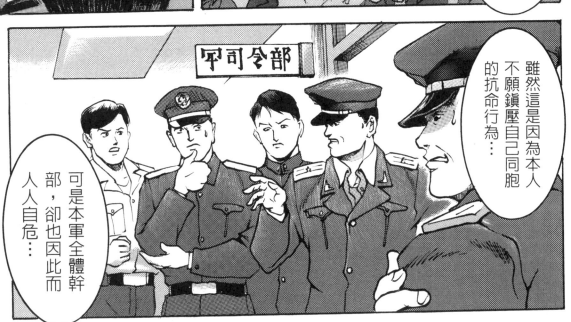

軍司令部

可是本軍全體幹部，卻也因此而人人自危…

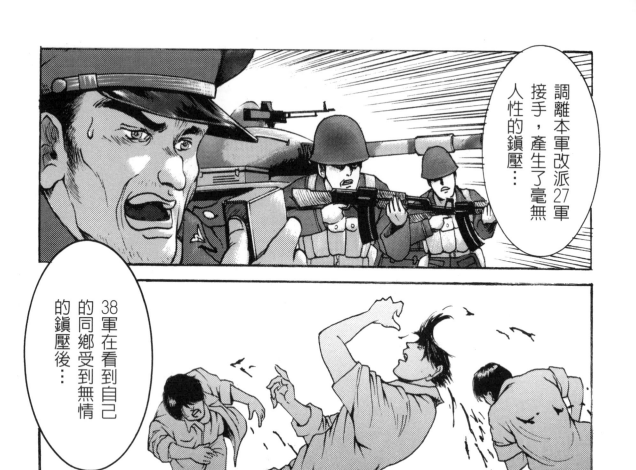

調離本軍改派27軍
接手，產生了毫無
人性的鎮壓⋯

38軍在看到自己
的同鄉受到無情
的鎮壓後⋯

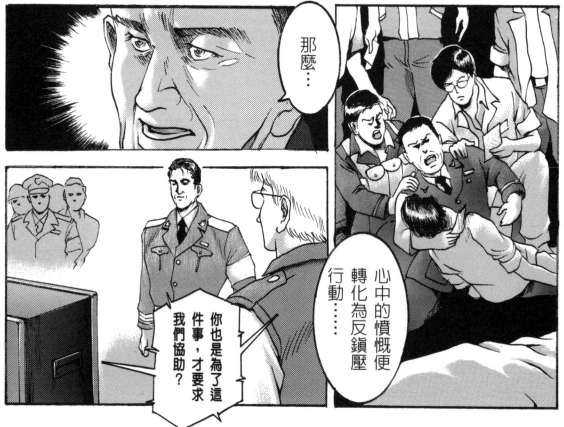

那麼⋯

心中的憤慨便
轉化為反鎮壓
行動⋯⋯

你也是為了這
件事，才要求
我們協助？

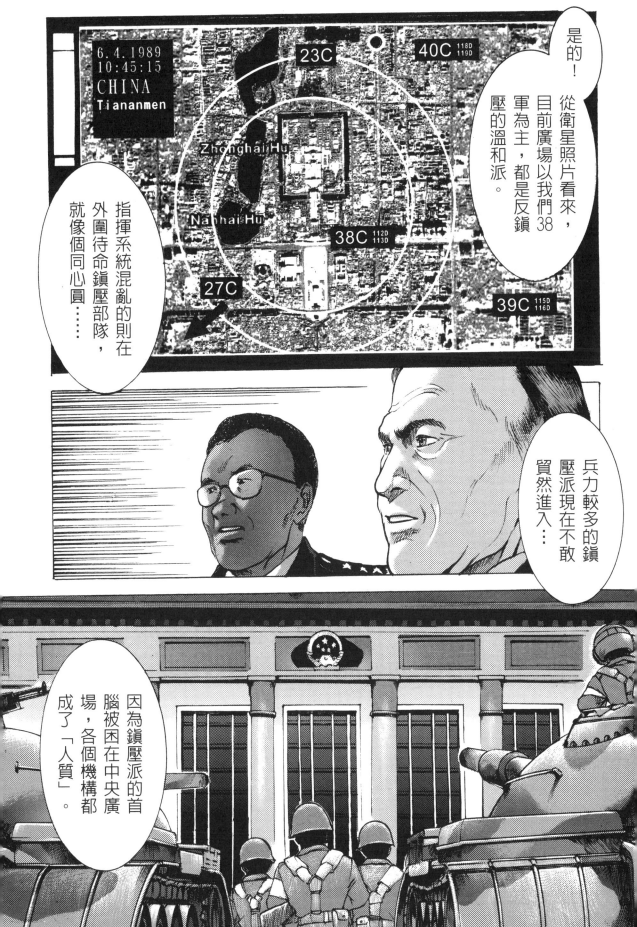

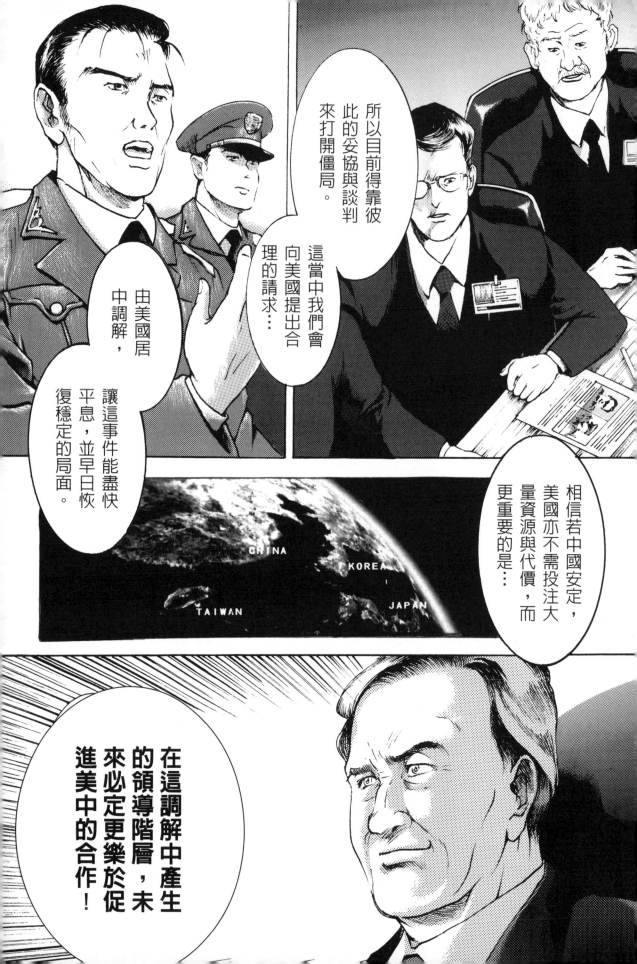

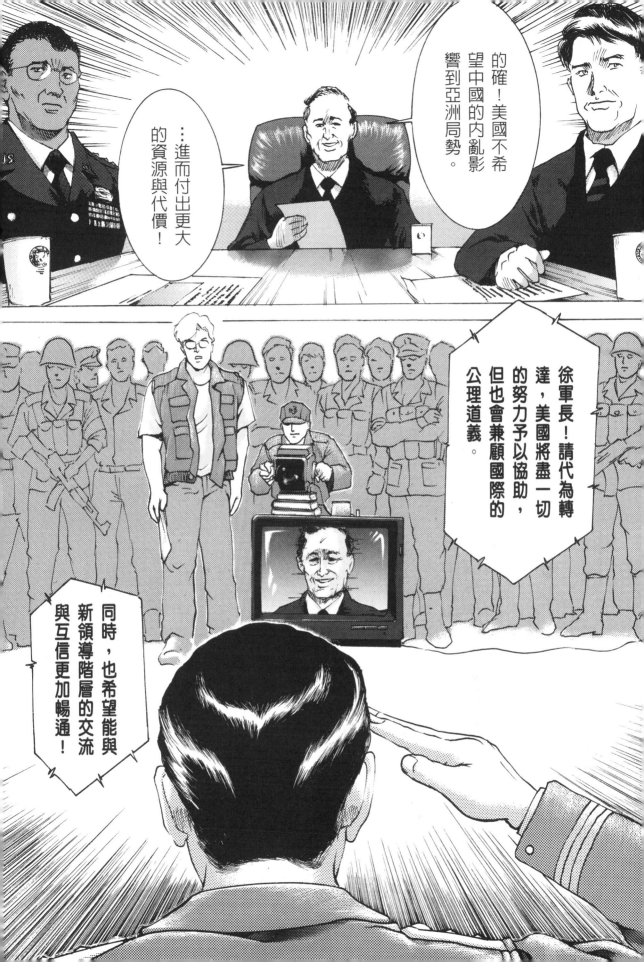

三小時後，美軍兩支航艦戰鬥群由日本橫須賀出港。

日本自衛隊、南韓空軍也進入警戒。

US.MARINE

303

NO PHOTOGRAPHY

KEEP OUT!

沖繩美軍陸戰隊更進入警戒狀態。

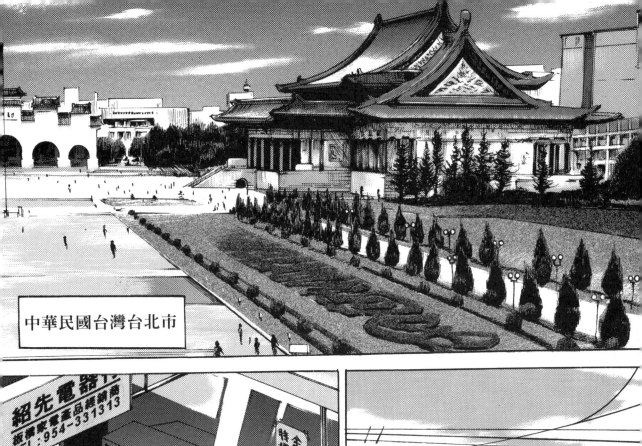

中華民國台灣台北市

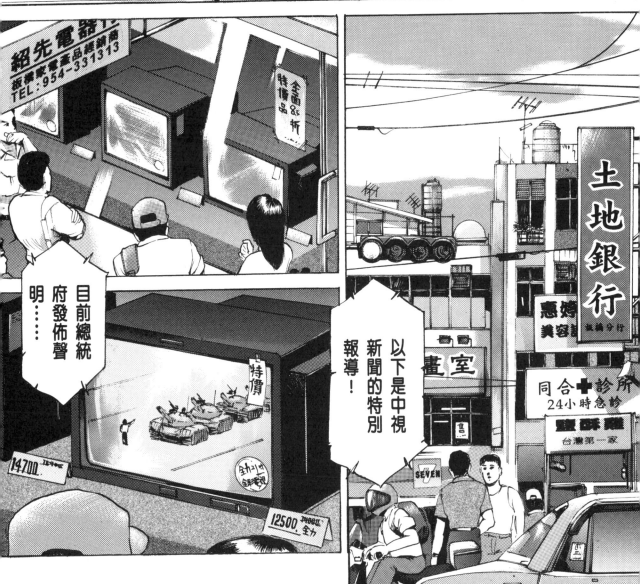

目前總統
府發佈聲
明……

以下是中視
新聞的特別
報導！

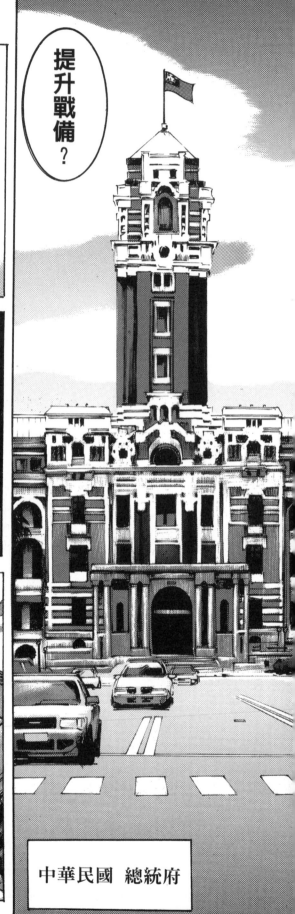

提升戰備？

中華民國 總統府

沒錯…要做好之後的防範措施！

行政院長
郝柏村

好！馬上執行！

總統
李登輝

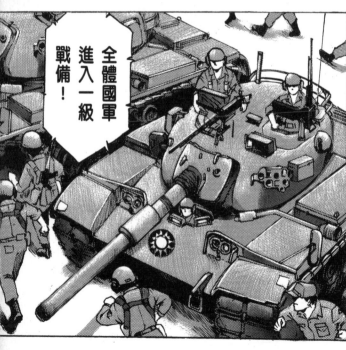

全體國軍進入一級戰備！

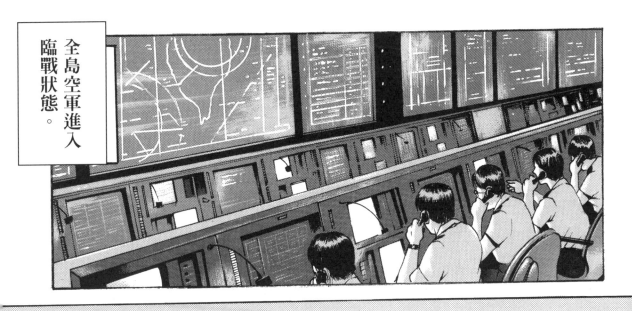

全島空軍進入臨戰狀態。

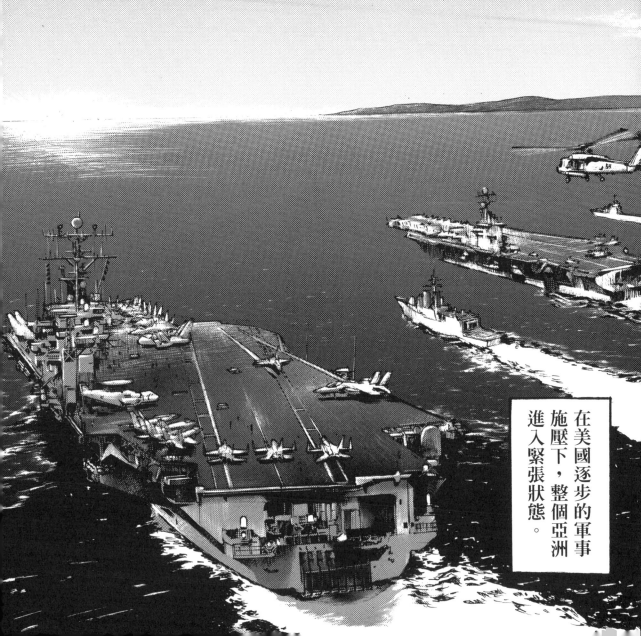

在美國逐步的軍事施壓下，整個亞洲進入緊張狀態。

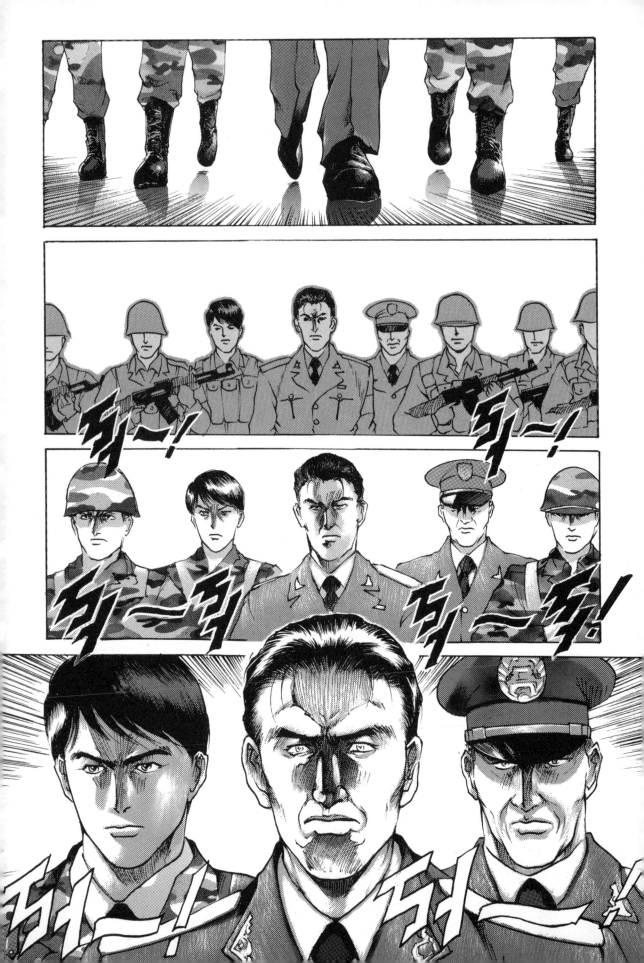

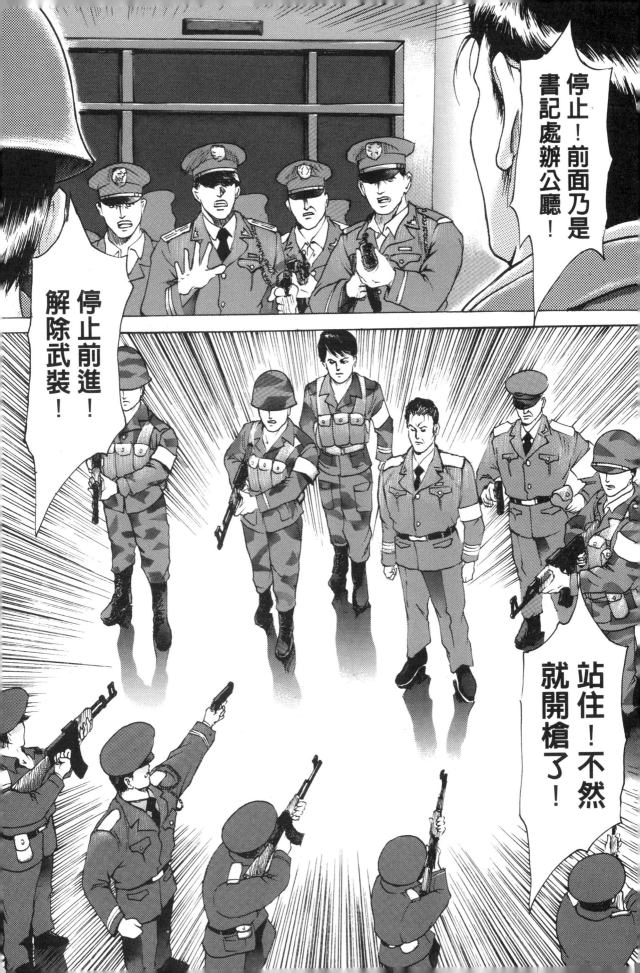

五月三十一日，人大會堂東門的廣場的欄杆上新立了一大幅標語：「中華脊樑～寧折不彎──一批有正義感的官兵」。軍人也站到學生這一邊了。

為什麼調動幾十萬大軍進北京？這是近來人們議論的熱點話題。有人說是為了維持首都秩序，多數人不同意這一看法；有人說是為了鎮壓學生運動，這個說法也不能說服人，對付手無寸鐵的學生還要幾十萬大軍？也有說是為了對會原有的北京駐軍和在京的軍內反對派；最近又有新說法：調兵進京，你調我也調，你進我也進，形成了你包圍我，我包圍你，成了夾餡花卷。

人們猜測，軍隊內部不一致。擔心打內戰。

楊繼繩　著　2004.11 Excellent Culture Press(Hong Kong) 出版

摘錄【中國改革年代的政治鬥爭】P445～P446

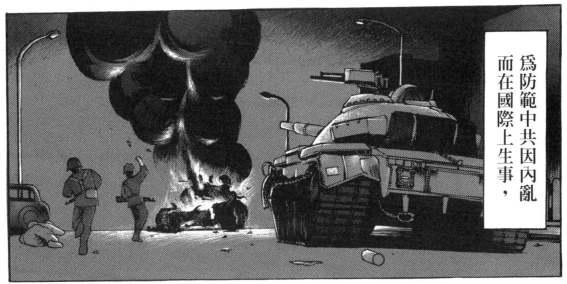

為防範中共因內亂而在國際上生事，

美國總統布希決定做出因應的軍事佈署。

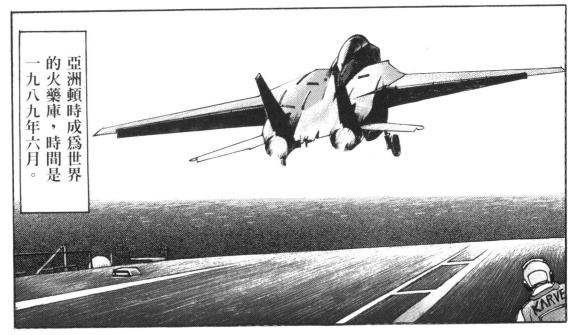

亞洲頓時成為世界的火藥庫，時間是一九八九年六月。

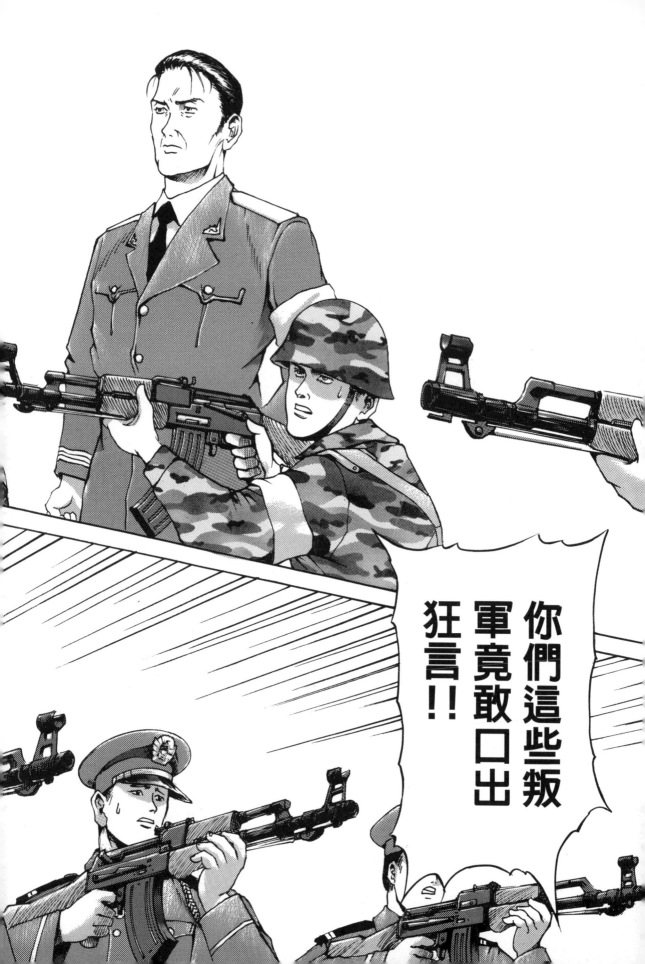

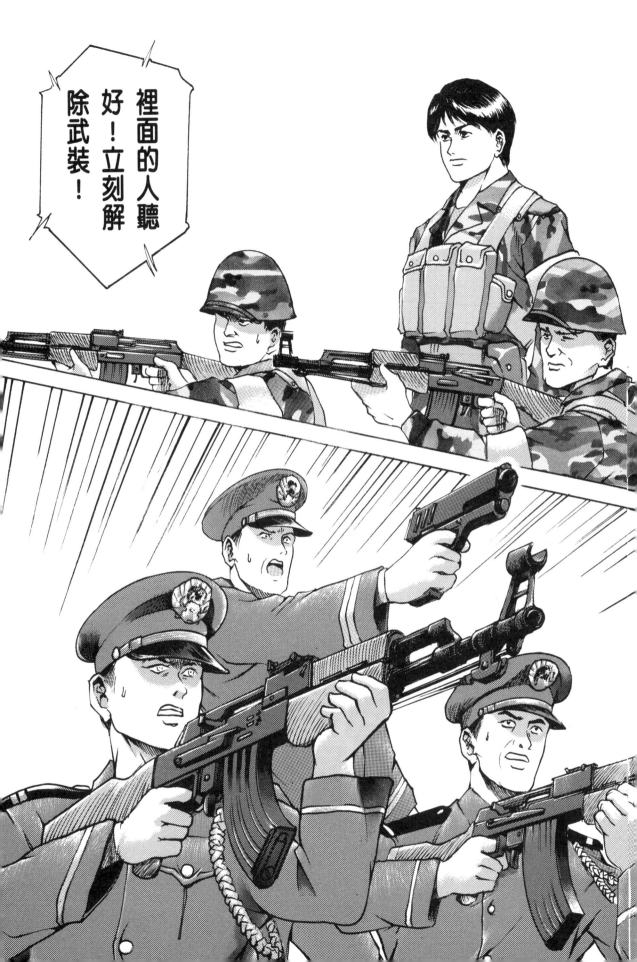

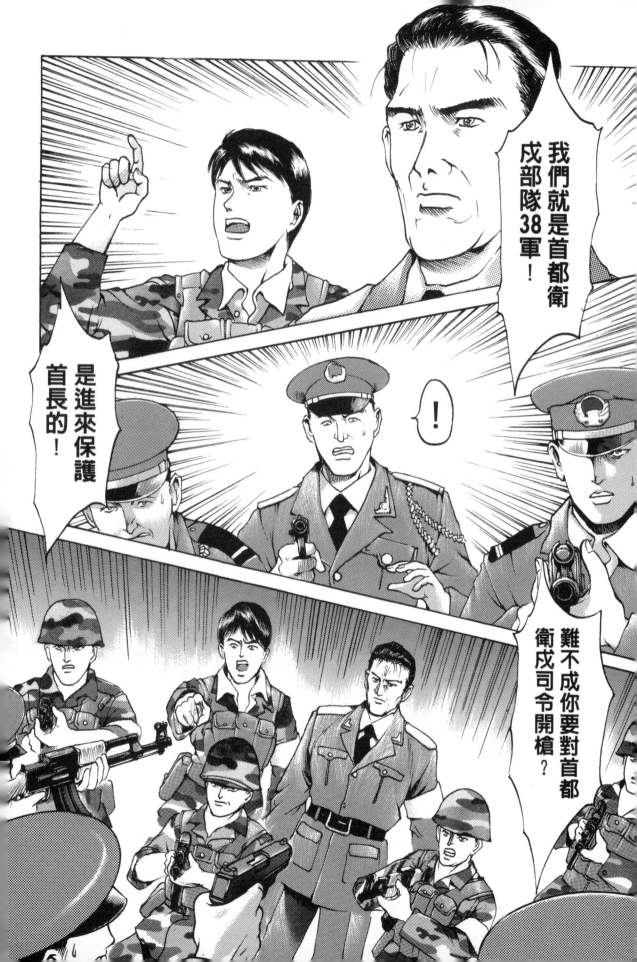

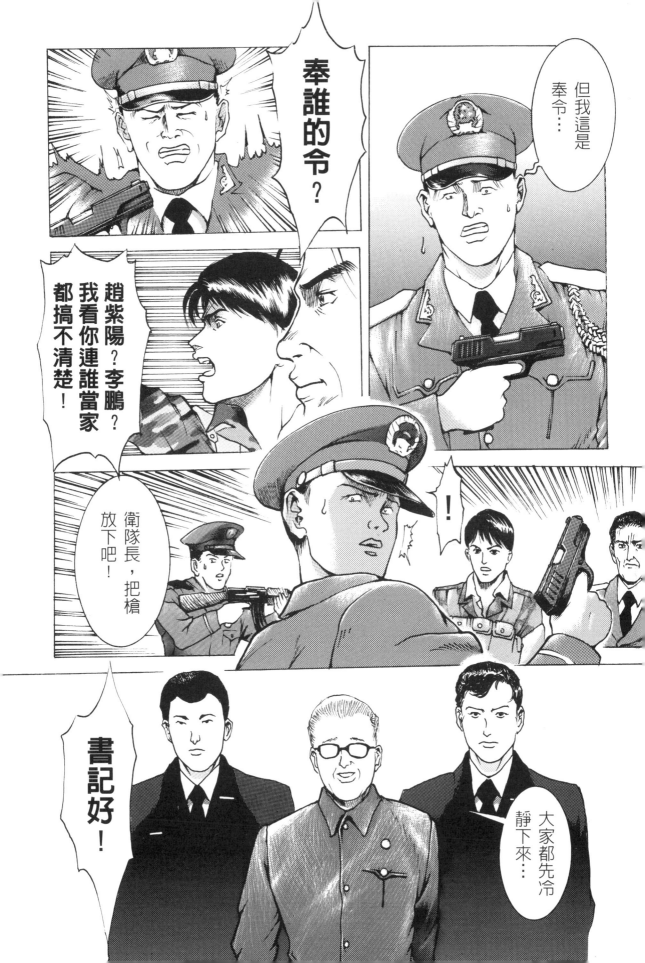

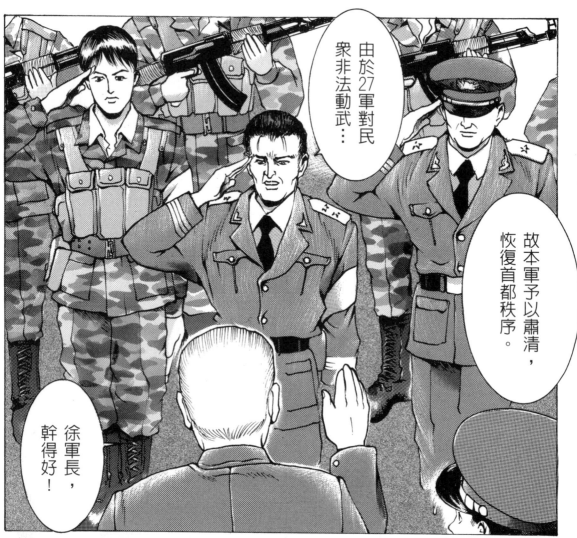

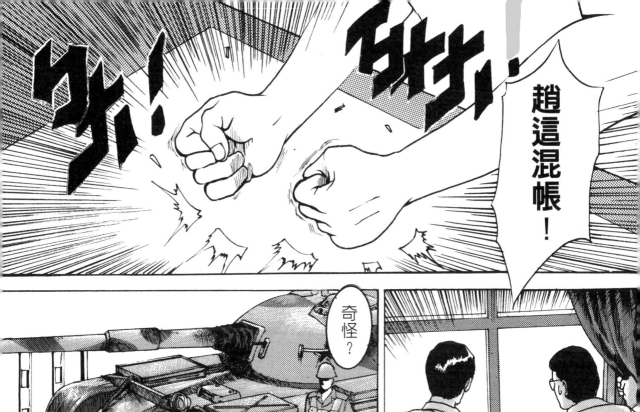

趙這混帳！

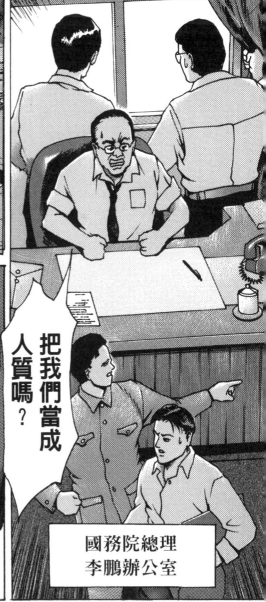

把我們當成人質嗎？

國務院總理
李鵬辦公室

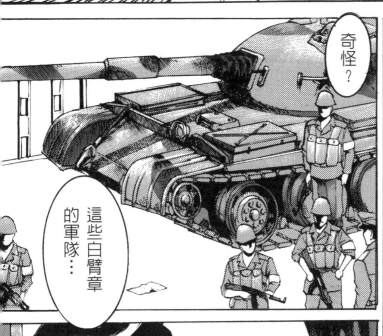

奇怪？

這些白臂章的軍隊…

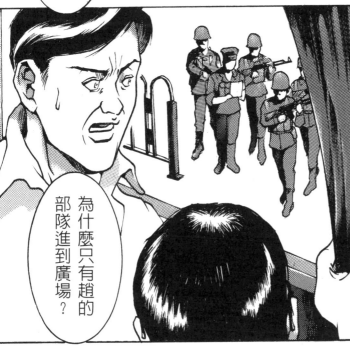

為什麼只有趙的部隊進到廣場？

通訊中心被38軍接管了！我們無法聯絡外圍部隊！

還有⋯趙⋯總書記在外面⋯

無恥！這分明就是陰謀叛亂！

⋯⋯⋯⋯！

請他進來⋯

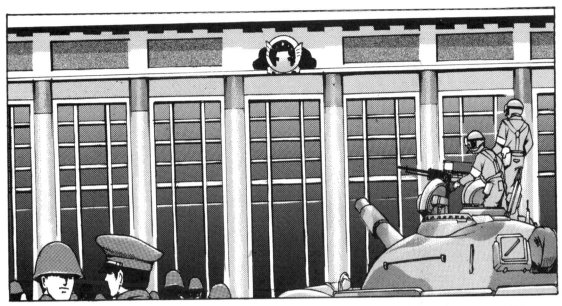

李兄！請你放心…

我可沒打算要把持你的任何一分地位……

也就是說…和老美合作，也只是給你自己預留後路，是不？

你還是目前最高領導人啊！

不…也許是給你留後路才對！

領導人？我看只是傀儡吧？

整件事背後，難不成是鄧老和姚依林的安排？

！

老人家總是不喜歡年輕人獨斷專行…

你就走好這條鋼索吧……

麻煩宣讀一下協議的內容…

是！

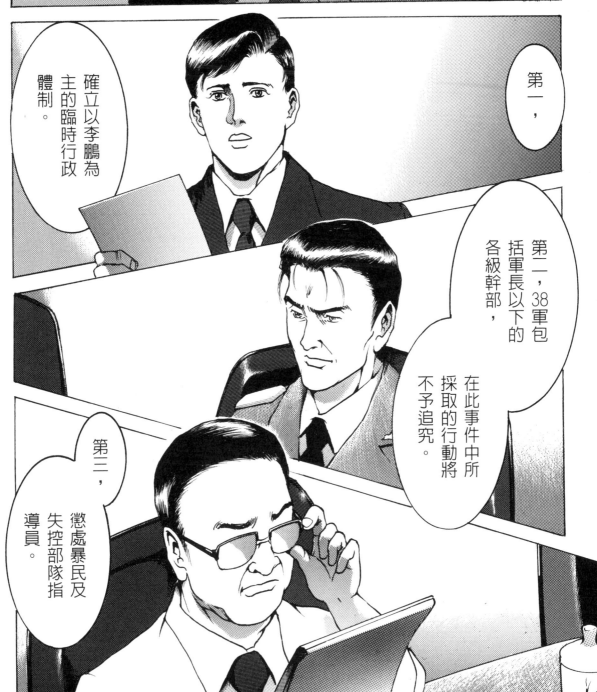

第一，

確立以李鵬為主的臨時行政體制。

第二，38軍包括軍長以下的各級幹部，在此事件中所採取的行動將不予追究。

第三，懲處暴民及失控部隊指導員。

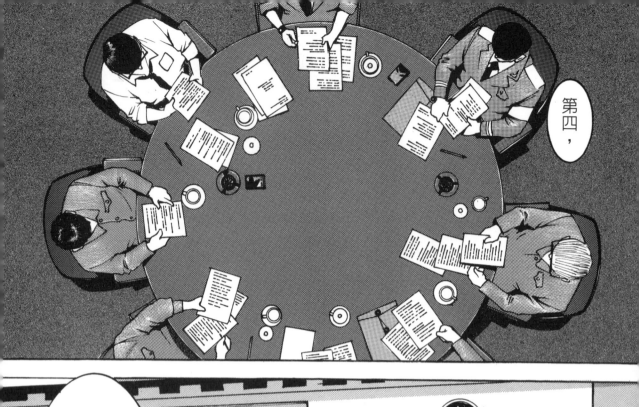

第四，

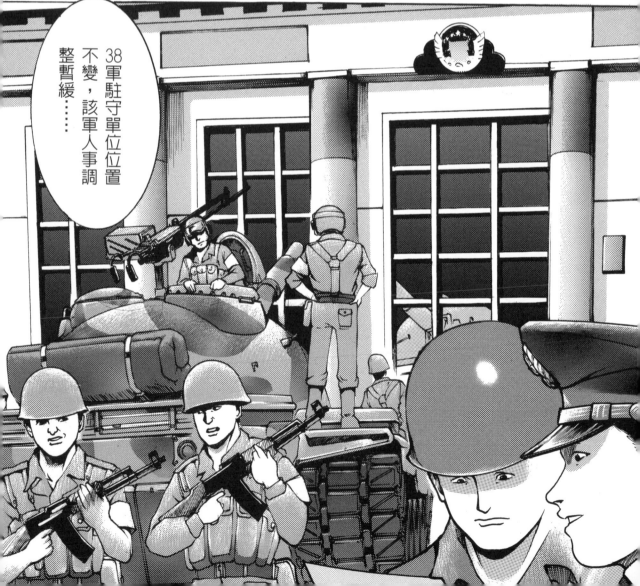

38軍駐守單位位置不變，該軍人事調整暫緩……

應該結束了！

你愈來愈像毛主席了！

過獎！

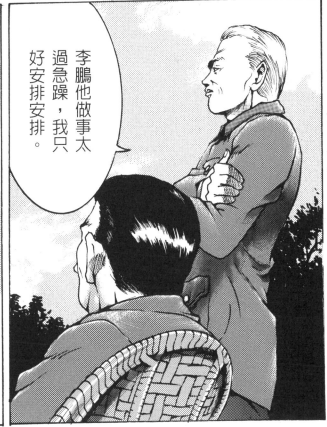

李鵬他做事太過急躁，我只好安排安排。

曾經跌了一跤的孩子，日後走路總是會小心些……

你借用趙紫陽絆倒他？

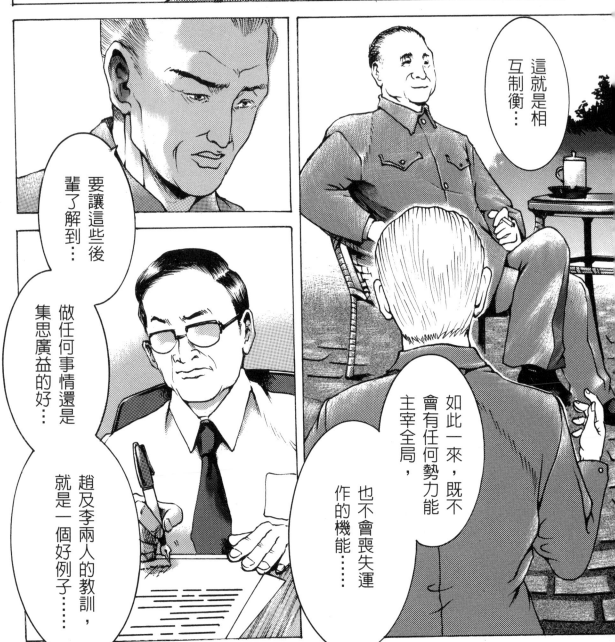

這就是相互制衡…

如此一來，既不會有任何勢力能主宰全局，也不會喪失運作的機能……

趙及李兩人的教訓，就是一個好例子……

做任何事情還是集思廣益的好…

要讓這些後輩了解到…

而38軍，我把它留在首都。

以後誰敢再作亂就第一個遭殃！

只是⋯這次的事件，後世不知會如何評價？

評價？

也許會說維持了三十年的安定或成長吧⋯

反正十幾二十年後，大家吃飽喝足了，還有誰會在乎？

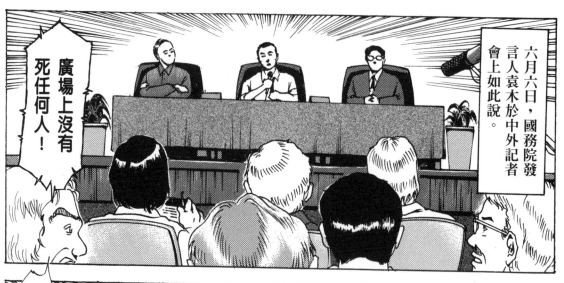

六月六日，國務院發言人袁木於中外記者會上如此說。

廣場上沒有死任何人！

太誇張了吧！沒死任何人？

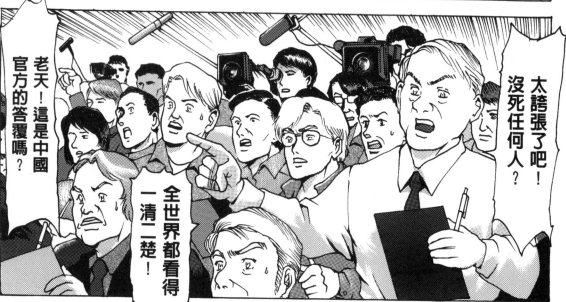

老天！這是中國官方的答覆嗎？

全世界都看得一清二楚！

……

……！

……！

這樣大家就只會把焦點放在這…

而忽略更嚴重的軍政內鬥問題！

不對！他是故意這麼說的！因為…

232

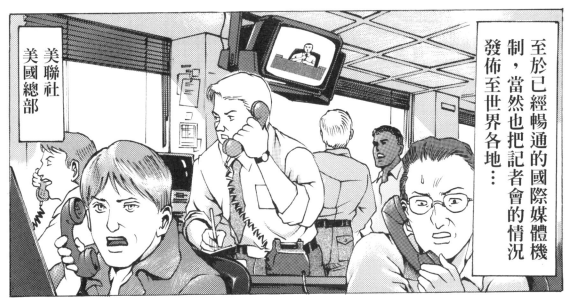

至於已經暢通的國際媒體機制，當然也把記者會的情況發佈至世界各地…

美聯社
美國總部

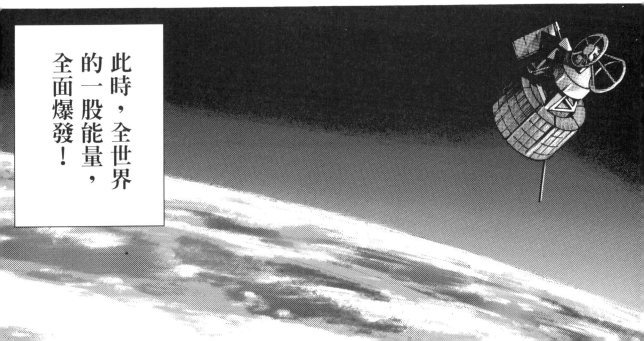

此時，全世界的一股能量，全面爆發！

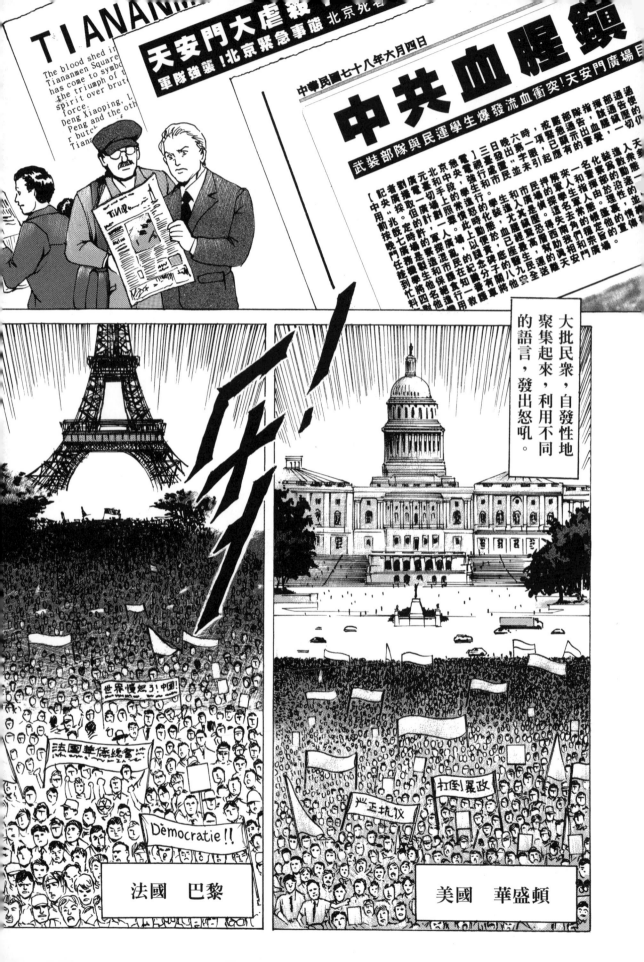

世界各大報紙媒體紛紛
報導，為事件留下不可
磨滅的紀錄！

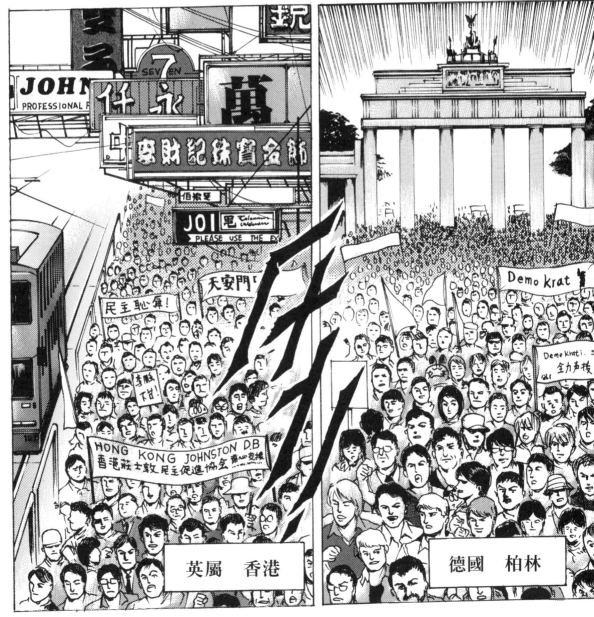

英屬　香港

德國　柏林

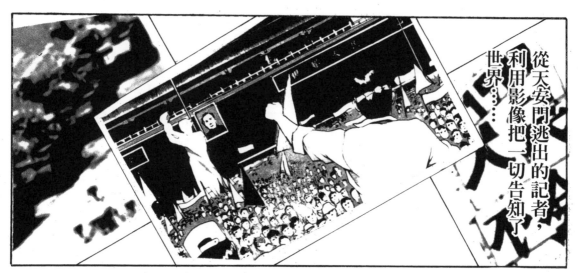

從天安門逃出的記者，利用影像把一切告知了世界……

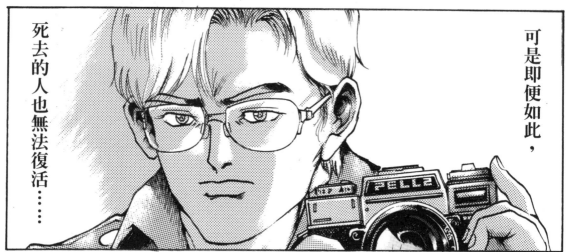

可是即便如此，死去的人也無法復活……

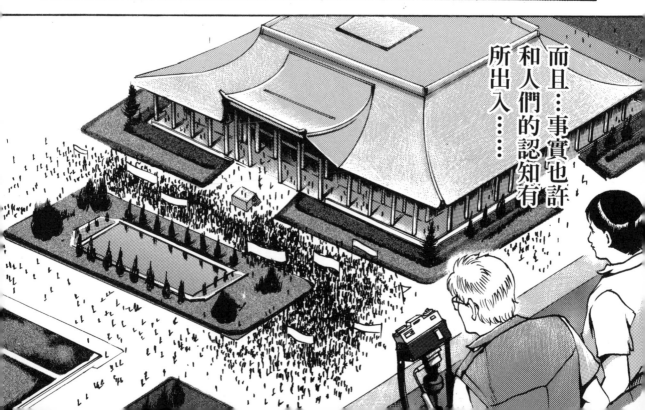

而且…事實也許和人們的認知有所出入……

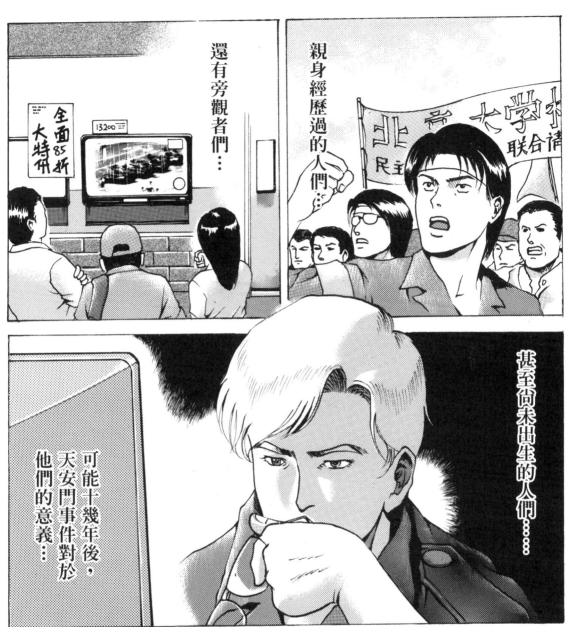

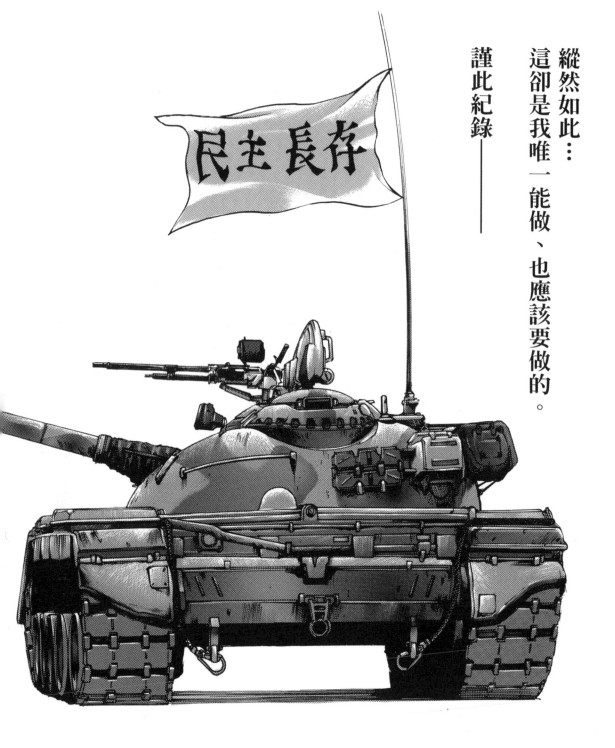

縱然如此⋯
這卻是我唯一能做、也應該要做的。
謹此紀錄——

在六四天安門事件裡，

所有的人們⋯⋯

不論是學生、民眾，還是軍人。

他們所受的創痛與悲傷，還有⋯⋯

為了開啟天國之門而付出的一切。

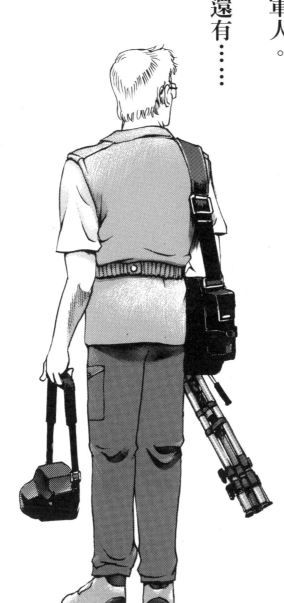

．完．

學生的愛國熱情和北京市民的感情是可貴的。也有人從另外

一個立場提出憂慮：這寶貴的熱情會不會被人利用呢？

楊繼繩　著　2004.11 Excellent Culture Press(Hong Kong)　出版

摘錄【中國改革年代的政治鬥爭】P438

天 國 之 門 從一九八九到二〇一九【三十周年特別版】

Knocking on Heaven's Door
From 1989 to 2019, 30th Anniversary Version

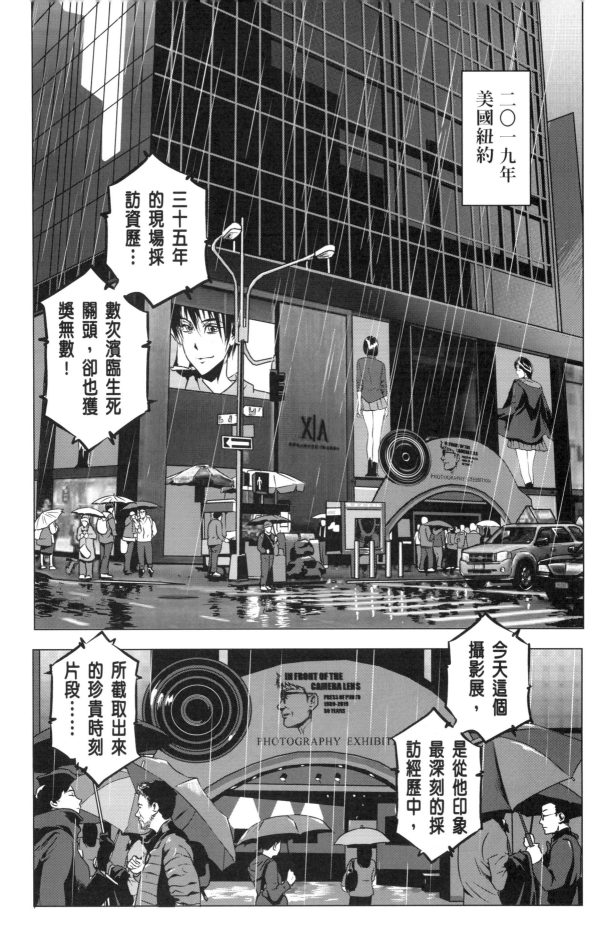

二〇一九年
美國紐約

三十五年
的現場採
訪資歷…

數次瀕臨生死
關頭，卻也獲
獎無數！

今天這個
攝影展，

是從他印象
最深刻的採
訪經歷中，

所截取出來
的珍貴時刻
片段……

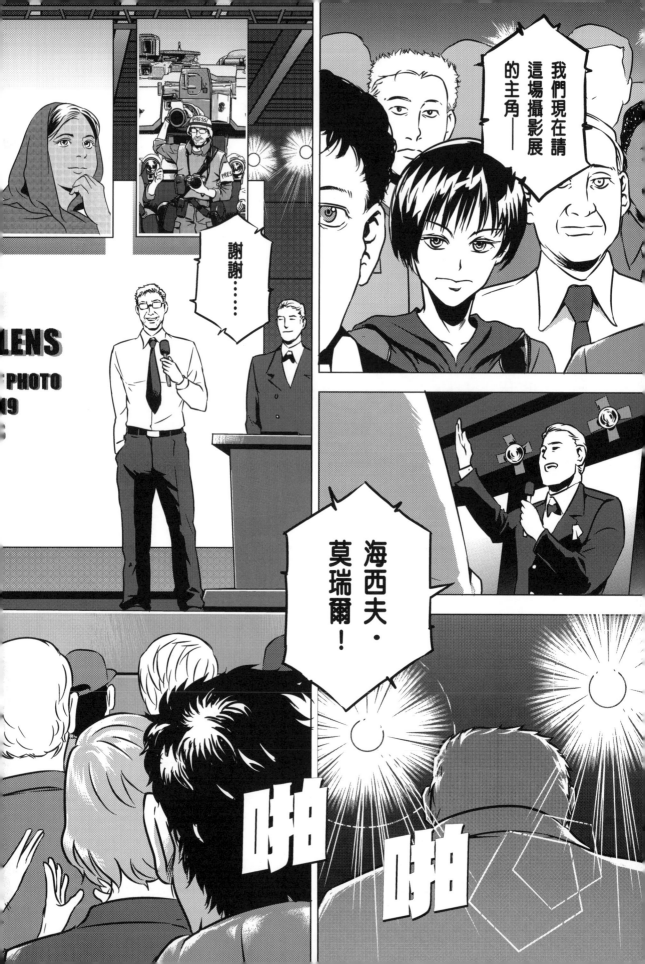

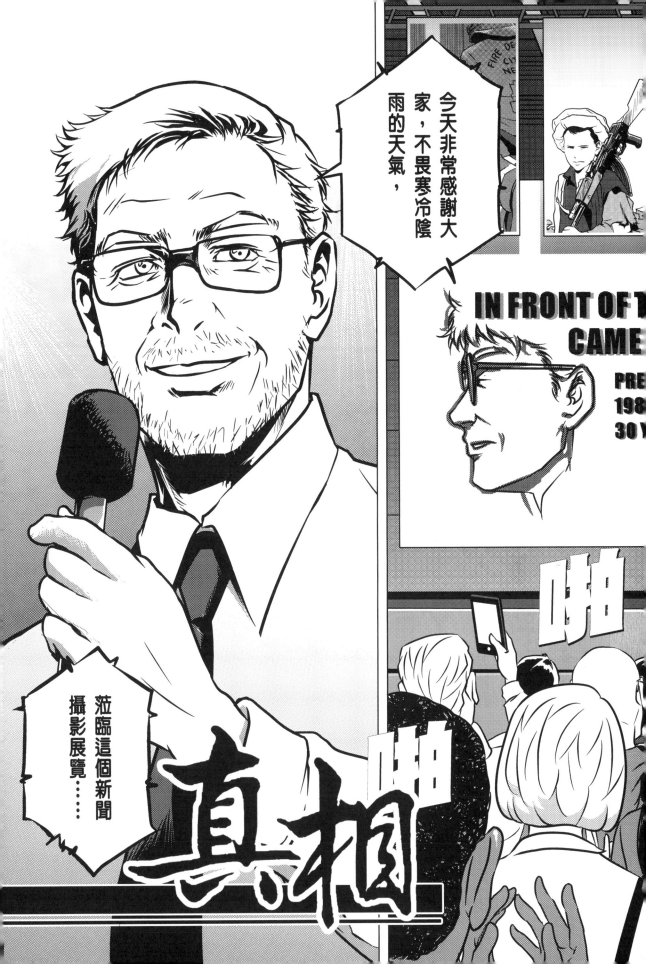

在各位看展之前，請讓我談談其中幾張照片的故事。

不過，我可不是這場攝影展的主角，

只是一位記錄照片上主角的新聞攝影工作者。

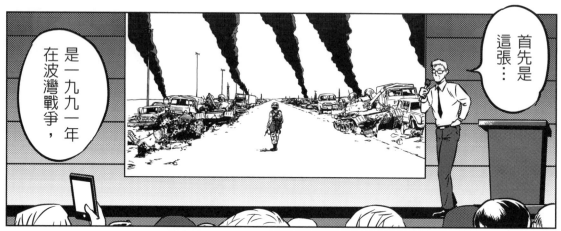

首先是這張…

是一九九一年在波灣戰爭，

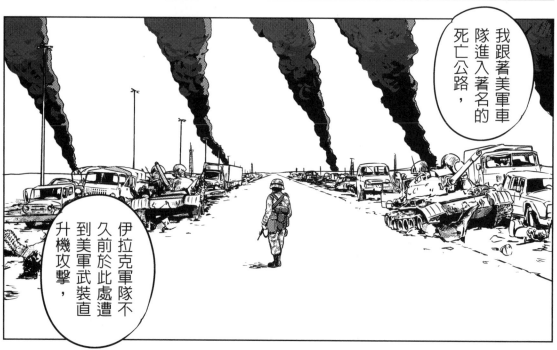

我跟著美軍車隊進入著名的死亡公路，

伊拉克軍隊不久前於此處遭到美軍武裝直升機攻擊，

244

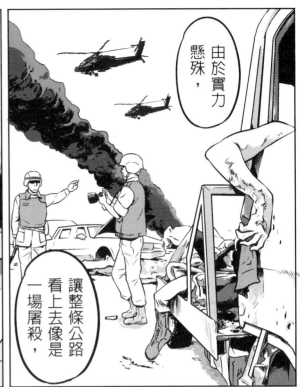

由於實力懸殊，

讓整條公路看上去像是一場屠殺，

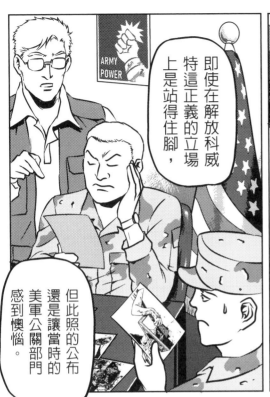

即使在解放科威特這正義的立場上是站得住腳，

但此照的公布還是讓當時的美軍公關部門感到懊惱。

九一一事件，奔赴現場的消防隊，

飛機撞上世貿雙塔時，我正從地鐵站出來，

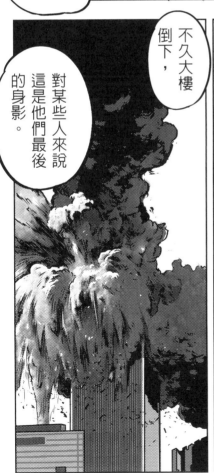

不久大樓倒下，

對某些人來說這是他們最後的身影。

一九九四年，非洲盧安達爆發種族屠殺，

我與聯合國及紅十字委員會人員抵達現場，發生的情況，

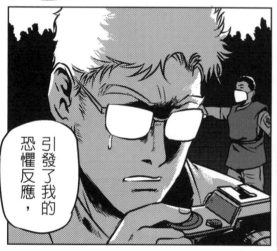

引發了我的恐懼反應，

人類的無情冷血，

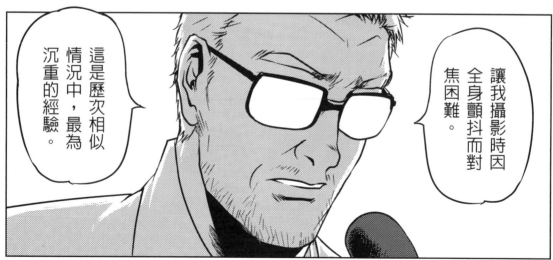

讓我攝影時因全身顫抖而對焦困難。

這是歷次相似情況中，最為沉重的經驗。

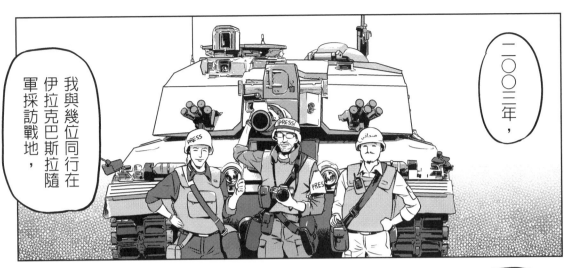

二〇〇三年，

我與幾位同行在伊拉克巴斯拉隨軍採訪戰地，

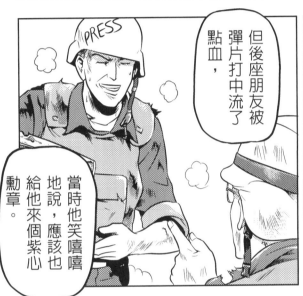

但後座朋友被彈片打中流了點血，

當時他笑嘻嘻地說，應該也給他來個紫心勳章。

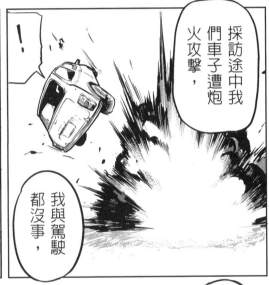

採訪途中我們車子遭炮火攻擊，

我與駕駛都沒事，

還抱怨相機鏡頭被刮傷，我們也以為他只是小傷。

但他被救護直升機後送了幾個小時後，

卻在無線電裡傳來他的噩耗。

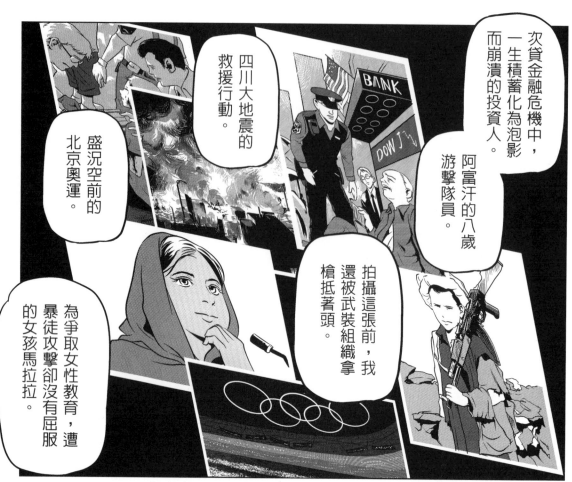

次貸金融危機中，一生積蓄化為泡影而崩潰的投資人。

四川大地震的救援行動。

盛況空前的北京奧運。

阿富汗的八歲游擊隊員。

拍攝這張前，我還被武裝組織拿槍抵著頭。

為爭取女性教育，遭暴徒攻擊卻沒有屈服的女孩馬拉拉。

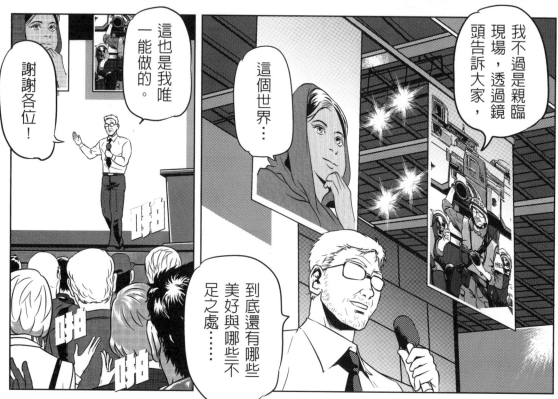

謝謝各位！

這也是我唯一能做的。

這個世界…

我不過是親臨現場，透過鏡頭告訴大家，

到底還有哪些美好與哪些不足之處……

莫瑞爾先生！可以請教您幾個問題嗎？

我正在美國攻讀碩士主修新聞攝影。

你好。我來自中國。敝姓趙，

趙同學你好，請問是什麼問題呢？

我聽說您曾經親身經歷天安門事件。

是的，三十年了，還記得。

受限我國政治因素與維穩環境，

對於該事件近年較少被提及，據說當時發生了令人震驚的一幕。

你是指坦克人嗎？那是真的喔。

不是電腦繪圖哪。

呃啊⋯不好意思，我開玩笑的。

沒關係，

我是想確認另外一件事情。

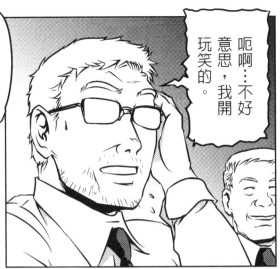

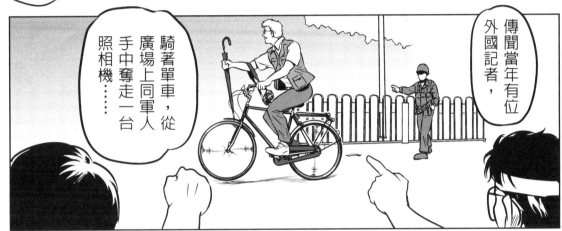

傳聞當年有位外國記者，

騎著單車，從廣場上同軍人手中奪走一台照相機⋯⋯

那個人⋯

是你嗎？

…怪了？

有這事嗎？

人啊，年紀一到，難免腦袋糊塗了呢。

怎麼我好像沒印象…

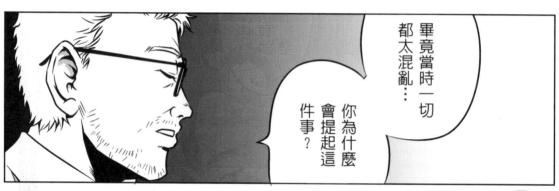

畢竟當時一切都太混亂…

你為什麼會提起這件事？

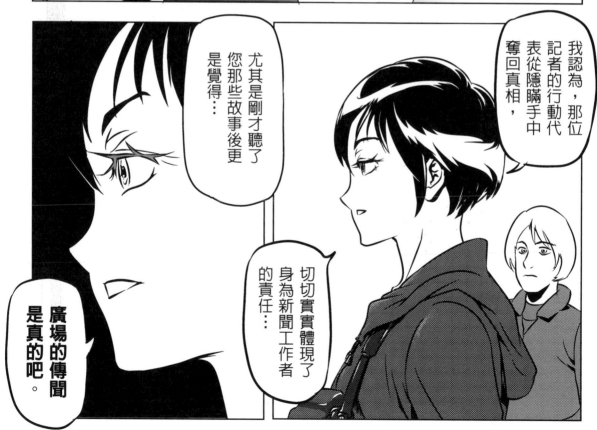

我認為，那位記者的行動代表從隱瞞手中奪回真相，

切切實實體現了身為新聞工作者的責任…

尤其是剛才聽了您那些故事後更是覺得…

廣場的傳聞是真的吧。

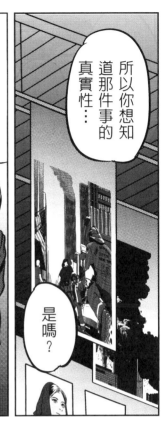

所以你想知道那件事的真實性…

是嗎？

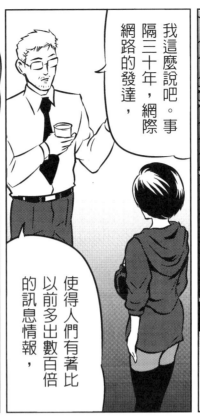

我這麼說吧。事隔三十年，網際網路的發達，

使得人們有著比以前多出數百倍的訊息情報，

這也讓新聞越來越自由開放，

甚至跑出假新聞或誤導性性訊息。

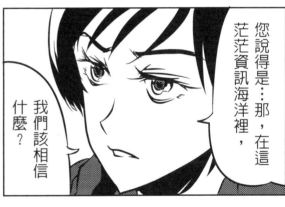

您說得是…那，在這茫茫資訊海洋裡，

我們該相信什麼？

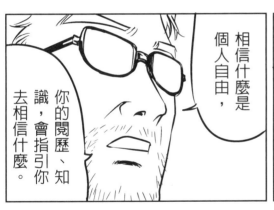

相信什麼是個人自由，

你的閱歷、知識，會指引你去相信什麼。

但最重要的關鍵在於，

不要去阻止對於真相的探討。

捕捉實況，確保實情，就不用去恐懼假新聞及假訊息，

只要能讓真相不受隱瞞，只要能讓真相供大眾探討。

虛假訊息最後都會現出原形。

就自然會有更多來自其他面向的檢證，

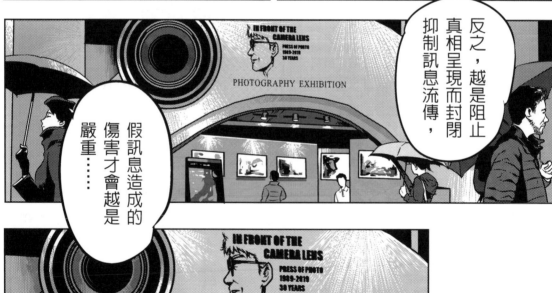

反之，越是阻止真相呈現而封閉抑制訊息流傳，

假訊息造成的傷害才會越是嚴重……

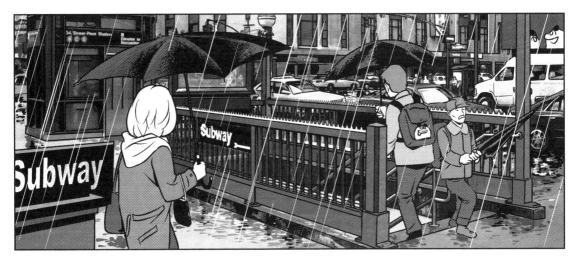

結果最關鍵的問題…

他還是…沒回答……

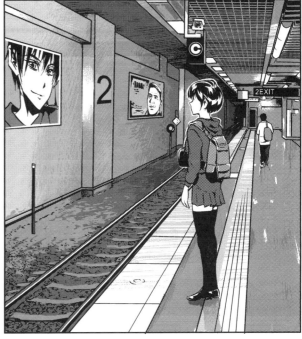

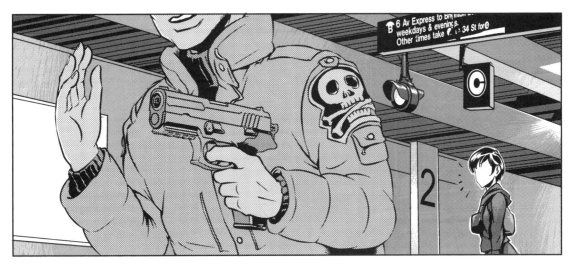

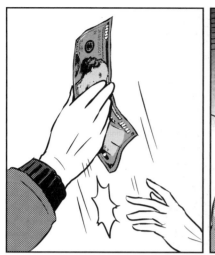
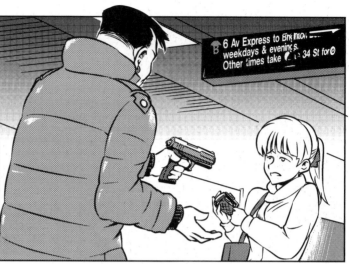

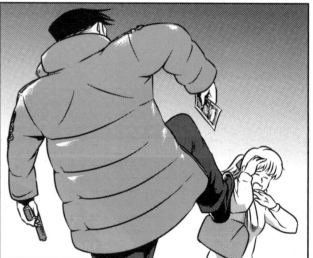
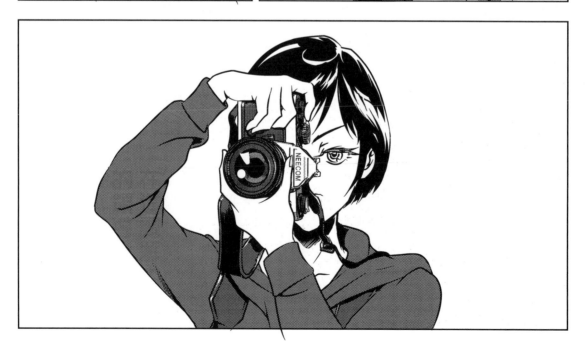

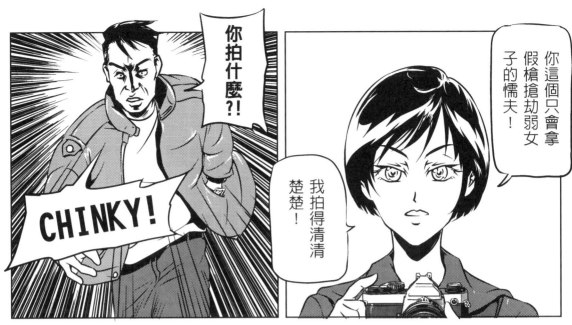

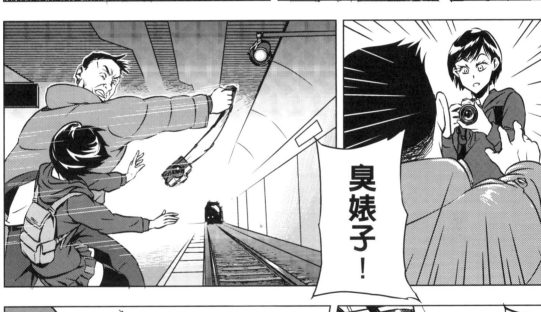

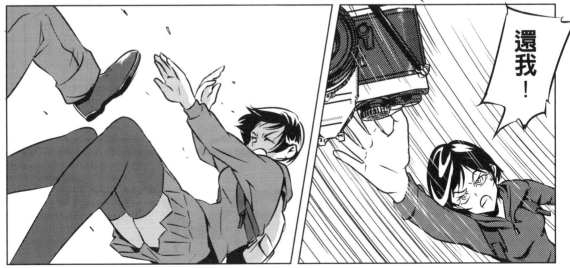

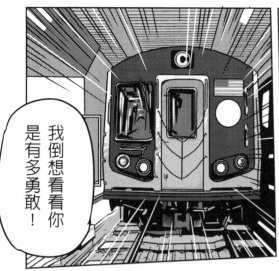
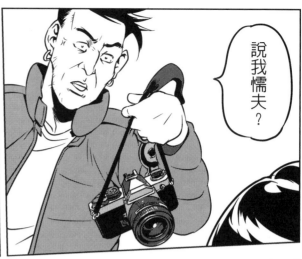
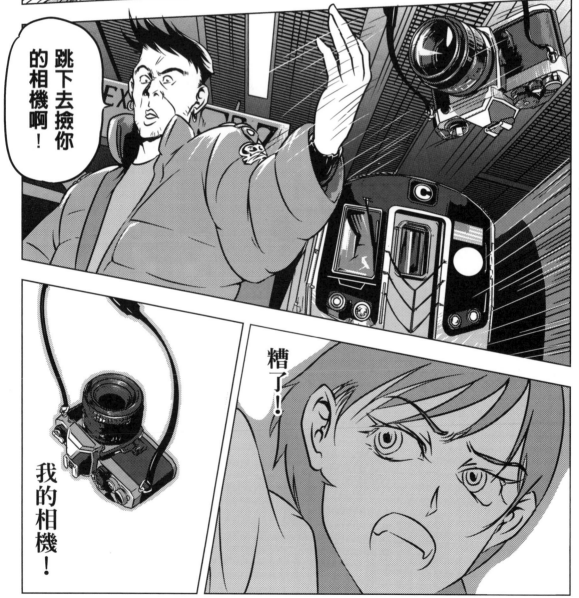

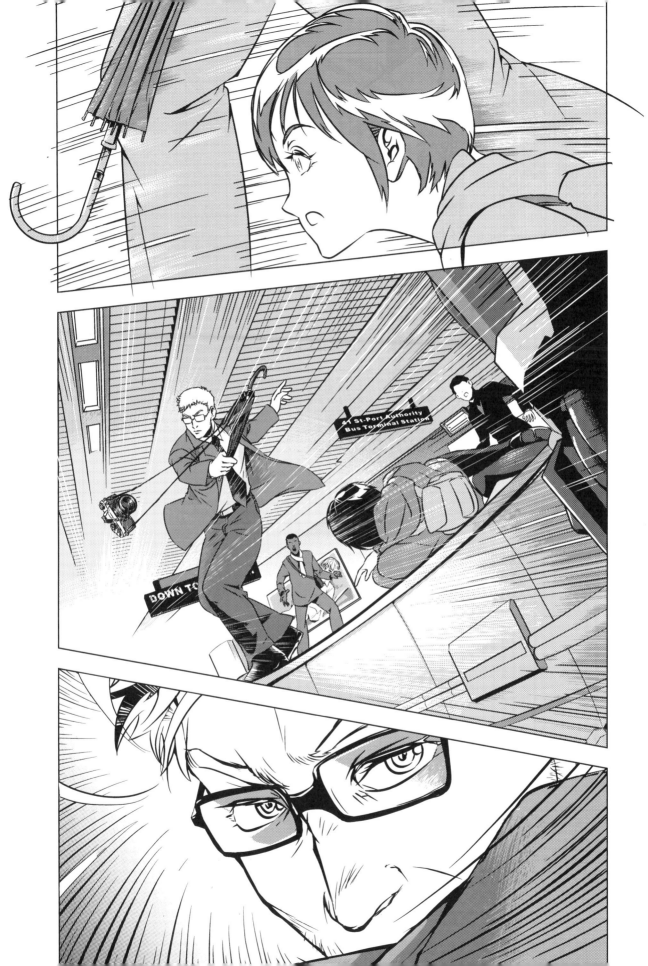

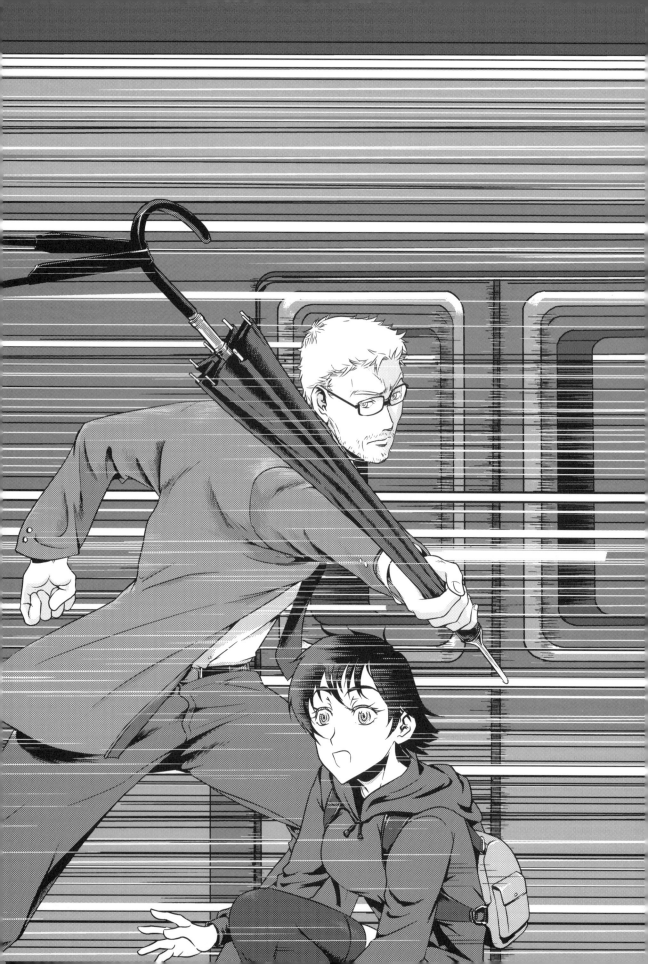

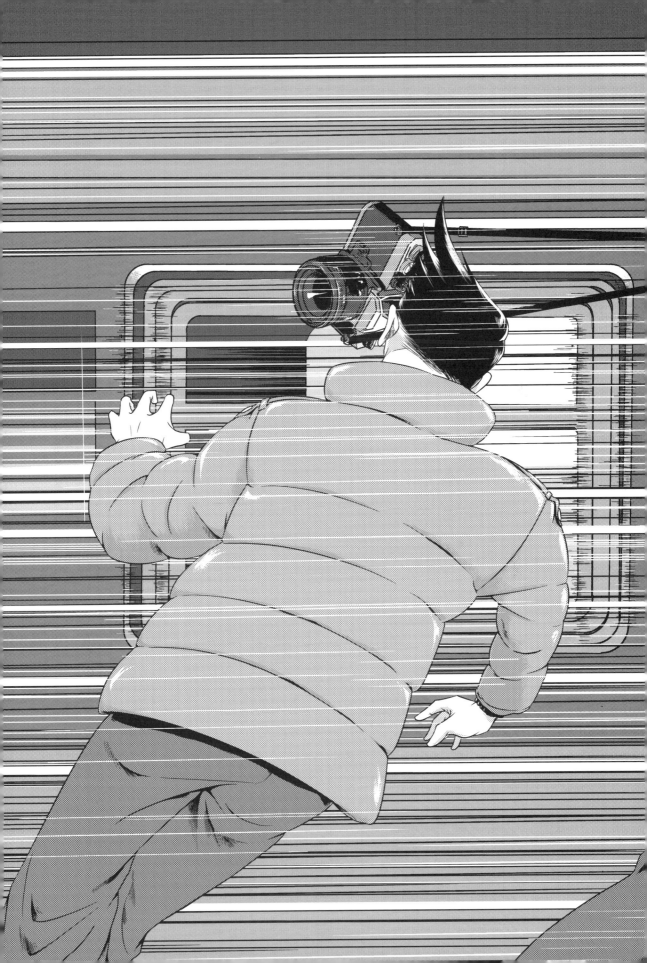

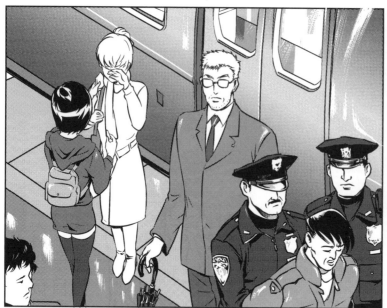

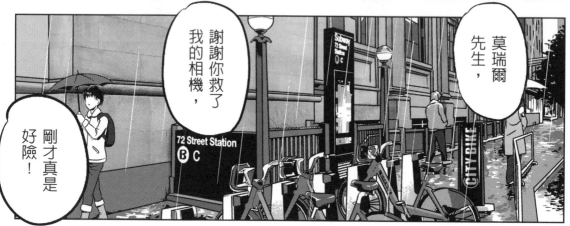

莫瑞爾先生，

謝謝你救了我的相機，

剛才真是好險！

……

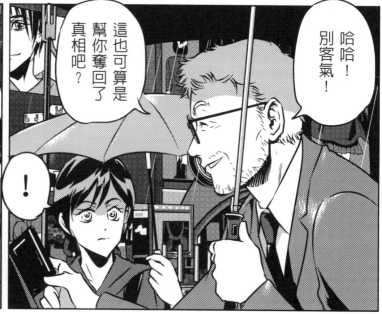

哈哈！別客氣！

這也可算是幫你奪回了真相吧？

！

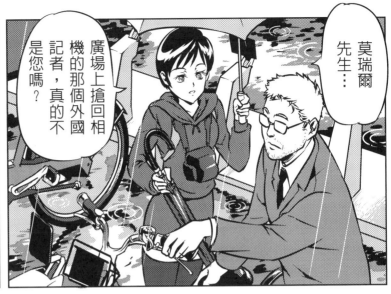

廣場上搶回相機的那個外國記者，真的不是您嗎？

莫瑞爾先生⋯

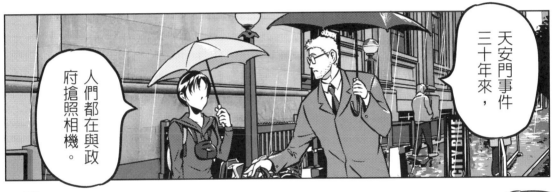

人們都在與政府搶照相機。

天安門事件三十年來，

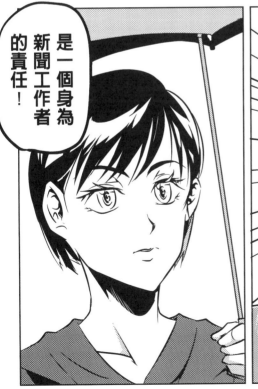

是一個身為新聞工作者的責任！

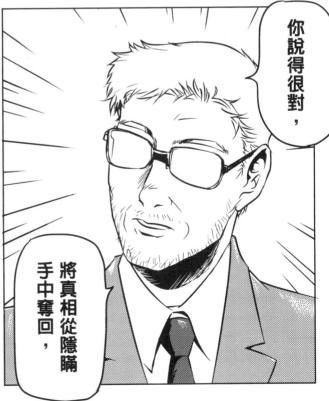

你說得很對，

將真相從隱瞞手中奪回，

對了，

如果你對於廣場上那名記者有興趣的話，找天我們可以好好聊聊。

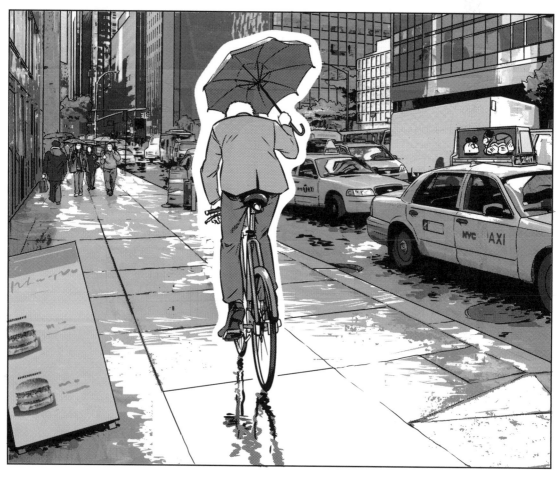

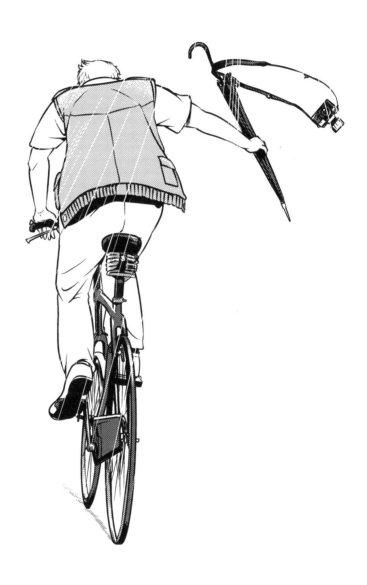

FIN

紀錄

一九八九年六四天安門大事紀

四月十五日
中共前總書記胡耀邦心臟病發逝世，北京大學出現悼念胡耀邦大字報，並呼籲民主改革。

四月十七日
北京天安門廣場出現藉悼念胡耀邦而進行示威抗議的學生人潮，人數逾萬。

四月十八日
中共因為禁止悼念胡耀邦，引發學生遊行，北京高校數萬人在人民大會堂前靜坐抗議，並提出七點要求。

四月十九日
學生突破中南海警戒線，高呼李鵬出來。深夜，警方強力驅散新華門前學生，引發更大規模的抗議活動，各地學生紛紛響應。

四月二十一日
以包遵信、嚴家其為代表的四十七名知識分子發表公開信致中共中央，要求聽取學生意見。

四月二十二日
中共為胡耀邦舉行追悼會，百萬市民夾道送別靈柩。

四月二十三日
北京臨時學生臨時聯合會號召罷課，趙紫陽赴北韓訪問。

四月二十五日
鄧小平在家中聽取趙紫陽、李鵬、陳希同等人匯報學潮情形。鄧稱這不是一般學潮，必須旗幟鮮明反對動亂。

四月二十六日
人民日報發表「旗幟鮮明反對動亂」社論。（四·二六社論）上海「世界經濟導報」總編輯欽本立被上海市委撤職。

四月二十七日
抗議《人民日報》社論，學生發生中共建政以來最大規模的示威遊行，二十萬大學生衝破軍警防線，國務院發表談話答應對話。

五月一日
學生發表「告香港同胞書」。

五月二日
近萬名上海大學生在上海街頭遊行，並在上海市委門前靜坐示威；要求新聞自由，取消對遊行的限制。

五月四日
趙紫陽在會晤亞銀理事及代表團團長時表示，學生們對於貪汙腐化以及中共的缺失所表現的廣泛不滿，不是沒有道理，學生仍擁護共產黨，擁護改革。十幾萬大學生遊行，紀念「五四運動」七十周年。

五月五日
李鵬接見出席亞銀年會代表時說，最近中國大陸不太平靜，出現學生罷課及上街遊行情況，政府不贊成學生的某些做法。

五月十三日
抗議政府拖延，二千多名學生在天安門廣場絕食，要求同官方對話。中共總書記趙紫陽反對派軍進城。

五月十六日

鄧小平上午會見蘇聯總書記戈巴契夫，下午中共總書記趙紫陽與戈巴契夫會面時表示目前中共仍由鄧小平掌舵，該會晤後來被中共定為「洩漏國家機密罪」。

五月十七日

中共政治局常委會在鄧小平家舉行，鄧提到應在北京市區戒嚴，趙紫陽稱他個人有困難，並請求辭職。

五月十八日

中國總理李鵬同王丹、吾爾開希等學生代表對話，沒有結果。中共元老和政治局常委開會，趙紫陽請假。決定廿日零時起北京市部分地區戒嚴。

五月十九日

中共召開黨政軍幹部大會，楊尚昆、李鵬講話時把「動亂」改為「暴亂」。趙紫陽於凌晨到天安門廣場探望學生並勸進食，學生報以熱烈掌聲，宣佈停止絕食。有消息稱當晚趙紫陽辭去總書記，國家主席楊尚昆宣布派軍隊進城。

五月二十日

李鵬宣布北京戒嚴，軍隊奉調入京，北京市長陳希同宣布禁止一切遊行、集會、罷工、罷課及探訪。北京市百萬民眾湧上街頭自發到郊區阻擋軍隊進城。中共公佈戒嚴令，電視台和主要新聞媒體軍管。學生指揮部再次宣佈絕食，並有二十萬學生加入。

五月二十一日

百萬香港市民上街遊行支持北京學生。鄧小平、陳雲、李先念、彭眞、鄧穎超、楊尚昆、薄一波、王震等八位中共元老在鄧家開會，批評趙紫陽不適任總書記，並討論到總書記的繼任人選。

五月二十二日

北京學生與軍人發生流血衝突，北京市民組織軍隊入城。

五月二十三日

百萬北京市民違抗戒嚴令上街遊行，學生與北京民眾，包括幹部、軍警、新聞、司法各行業舉行戒嚴後最大規模示威，外電稱有二百餘萬人。

五月二十四日

人大委員萬里提前由美國返國，中共隨即稱其身體不適暫居上海。

李鵬發表致戒嚴部隊官兵及三總部的慰問信，號召軍隊要旗幟鮮明的同極少數人的陰謀做堅決鬥爭，北京百萬市民續遊行，要求萬里歸來，李鵬下台。

五月二十五日

陳雲在中央顧問委員會會議中公開表示擁護楊尚昆和李鵬五月十九日的講話。

五月二十六日

政協主席李先念及在上海的萬里表態支持楊尚昆、李鵬的五一九講話。北京高校聯合會與天安門廣場學生指揮部因撤與不撤，意見相左發生內閧。

五月二十七日

天安門絕食學生指揮部宣稱堅持靜坐到六月二十日人大召開八次會議，全球華人大遊行聲援學生行動。

五月二十八日

學生在天安門廣場豎立「民主女神」像。

五月三十日

中共當局組織市郊農民遊行支持李鵬。

五月三十一日

紀錄

六月一日

中央軍委正副主席鄧小平、楊尚昆致函慰問戒嚴部隊。

六月二日

晚上一萬多名軍人進城。北京火車站解放軍操練展示實力。一輛軍用車困在市區飛馳造成三死一傷，激起民憤。

六月三日 凌晨零時

大軍進城，部隊均接獲迅速進入北京城的命令。

六月三日 凌晨三點十分

木樨地武警車將人撞死。

六月三日 凌晨零時 四時

北京市到處發生學生、市民堵截軍人、軍車入城的情況。最大規模的堵截部隊進城，發生在僅距天安門廣場數百米之遙的北京飯店門前，該部隊於正義路路口時，被市民攔住。

六月三日 晨間

人民大會堂西側、歷史博物館、北京飯店西側的南河沿岸，陸續發現武裝軍隊。西長安街發現運載武器汽車。大批軍隊實際

上已將天安門廣場包圍起來。

六月三日 中午十二時

學生們分別在新華門、西單、六部口等地方展示軍隊進城物證。西單、六部口被市民堵截三輛運送武器物資的大型旅遊巴士，學生將車內機關槍、槍榴彈箱、手榴彈箱、衝鋒槍、子彈箱、防毒面具、鋼盔等搬上車頂供市民觀看。新華門前則展示軍隊遺下軍鞋、軍帽、皮帶等一類物資，大批市民前往觀看。

六月三日 下午二時

最早鎮壓行動開始。

六部口響起廣播，警告周圍在圍觀軍用品市民迅速離開。廣播不久，逾千名軍人、武警及交通警出現，立刻向東面的人群發射了約二十枚催淚瓦斯，與此同時，大批手持電警棍、木棍軍人及武警衝入人群展開攻擊。人群紛紛向長安街東面奔走，一時間，街上遺落大量的單車、鞋及背袋。同時間，新華門內突然衝出約三百名軍人，同樣手持電警棍和木棍，將圍聚新華門門口學生、市民一直打退到長安街中心線外，隨即立刻收隊退返新華門前圍成半月形圈。在這一路段約為四十五分鐘的暴力鎮壓中，至少四十多位學生、市民被

棍、塑膠子彈等打傷。

復興醫院一名醫生透露，一位路過孕婦被打至流產。軍人在這次鎮壓中，搶回了學生展示、包括槍械、彈藥在內的所有軍用物資。此時，北京已經出現多處軍人攻擊學生、市民的情況。人民大會堂西門，數名軍人遭學生、市民團團圍住。而排列在大會堂西門對面圍牆內的幾千軍人，不時與市民互擲磚頭石塊。長安街交通完全阻塞，學生與市民糾察隊在幾個衝突熱點來回穿梭，力圖平息事態。緊張氣氛一直持續到傍晚六時多，大會堂西側的軍人撤出為止。

六月三日 晚間八時三十分

北京飯店東門，出現公安人員，向服務臺要求得到一份關於外國和港澳臺記者住房名單。飯店方面基於顧客安全理由，拒絕提供這方面資料，而在場公安人員迫於無奈只拿到一份全部住客電腦資料。

六月四日 凌晨零時十五分

突然衝出一輛裝甲車（車號九〇三）全速在筆直的大街上狂野地直向西單駛去。許多人完全來不及反應，另一輛（〇〇三號）裝甲車在車頭卡著一個半圓形的安全島開路，瘋狂衝撞人群。這兩輛裝甲車在長安街來回穿梭，將許多單車輾成了鐵片，騎車人跳車而逃，傷了多人。其中一

輛裝甲車在建國門將一輛運兵卡車撞翻在地，當場將一個士兵輾死，○○三號在天安門城樓近觀禮臺的地方，被欄杆上的鋼筋卡住了它的履帶，前後轉動，無法脫困，人群開始攀上車頂，用巨型大石砸緊閉的鋼窗，幾張棉被鋪在裝甲車上，燃燒甲車。十分鐘後，兩名頭戴鋼盔的軍人終於打開鋼門逃生，立即被人圍毆。

六月四日　凌晨零時三十分

北京飯店附近歷史博物館地方，開始有軍隊向四方八面發射各種顏色訊號彈。東西長安街一帶，由建國門至西單一段至少仍然聚集著十多萬群眾，他們見狀立即行動起來，截停一些車輛，在建國飯店附近、東單和南池子築起三重路障，更有不少市民將路邊兩旁的石圍杆搬動，橫放在路中心阻截車輛。

六月四日　凌晨二時五十分

出現紅色信號彈，天安門廣場接近長安街及城樓的一段已被解放軍佔領，他們先向長安街東面驅散群眾，使之騰出了很大的一塊空地。而廣場四周也時不時出現軍隊。

六月四日　凌晨三時至四時

除了廣場北面完全為軍隊佔領，不斷有大批裝甲車、坦克車由西至東開入廣場之

外，廣場西側，人民大會堂東側也出現了幾批軍隊，但這幾批軍隊當時並沒有開槍。前門也出現了軍隊，幾千軍人佔據前門戰樓的一塊空地，一齊高喊要市民儘快離開。隨後，逐漸演變到追逐市民開槍。

六月四日　凌晨四時

廣場突然燈光全滅。廣場上政府控制的喇叭傳出了：「廣場上的事件已經轉變為一場反革命暴亂的聲音。」這時，整個廣場上仍有十幾萬人，分散在博物館、紀念堂以及紀念碑周圍。

六月四日　凌晨四點四十分

大批身穿迷彩戰鬥服，手持衝鋒槍的士兵從大會堂方向衝，攻擊學生。同時，排列廣場大批裝甲車一齊開動，學生與群眾面對逼近的裝甲車，一步一步倒退向前門。這時，整個廣場槍聲大作，造成大批傷亡，民主女神像被拆，學生被迫撤離。

六月四～五日

天安門廣場附近爆發大規模戰鬥，學生、市民與軍方發生武裝衝突，天安門街道附近形同戰場，裝甲車、軍車被焚燬，北京六個綜合醫院同時湧入大量死傷者。截至四日晚間為止，國際紅十字會保守統計，死亡已超過兩千多人，入夜，百多輛坦克由東向西駛往天安門，滿布廣場。

六月六日

中共國務院發言人袁木在北京加開記者會，將六四慘案指為「反革命分子」與解放軍發生衝突，謂死亡民眾「罪有應得」。包括英國、法國、瑞士等國對中共施以經濟制裁。

六月九日

鄧小平接見戒嚴部隊軍以上幹部，對「在平息反革命暴亂犧牲的烈士」表示「沈痛哀悼」，對受傷的共軍官兵和公安警表示慰問，讚揚戒嚴部隊鎮壓有功。

六月二十四日

中共上海市委書記江澤民經由中共十三屆四中全會選任中央總書記。同時增選江澤民、宋平、李瑞環為政治局常委；免去胡啟立中央政治局常委以及芮杏文、閻明復中央書記處書記等職。以「支持動亂、分裂黨」罪名，撤銷趙紫陽中央委員會總書記、中央軍委會第一副主席之職。

真感到意外。

我說的是在一九八九年天安門民主學生運動發生的三十周年當下，居然會有人將這部繪製於事件發生十三年之後的漫畫作品《天國之門》，違法上載到色情漫畫瀏覽網站上頭。

更讓我意外的是，造成的迴響竟會如此之大，我相信在網站裡頭絕對有著不少台灣、香港及中國大陸乃至海外的讀者，才使得《天國之門》能在短短一個月內，在站上得到宛如世界奇觀的支持。

再讓我倍感意外的，則是出版社為了呼應時勢，居然決心重製新版，並且還希望我能夠構思繪製這部作品之後的新故事。與總編輯林依俐小姐討論之後，我也得以對新故事的設定做了個定調，決定以目前的時間點為主，詮釋一九八九年直到今年二〇一九年的這三十年之間，主人翁莫瑞爾所經歷過的國際重大事件對他的影響──既然莫瑞爾是記者，最直接的做法，就是辦一個莫瑞爾三十年攝影回顧展，藉由攝影回顧展，回溯新聞媒體本身的變化。

然後就是故事的地點，我刻意選在冬天下雨的紐約，繪製畫面的鋪陳上，運用較為厚重的線條、光影與複雜的背景交織出略顯灰暗的氣氛，恰與天國之門初版原作中，那炎熱的北京與明亮的筆觸，產生對比。造成此種畫面上的對比，也因是前後作的繪製方式差異，前作以傳統手工貼網進行，新作則是全部數位進行製作，相信讀者可以看出當中差異。另一個對比，前作敘述的北京，卻是最寒冷的夏天，而新作所描述的，則是冬天冷冷又下雨的紐約，希望能夠藉此其中呈現出對人性的關懷與體現溫暖力量的反差。

對了，設定紐約下雨，其實還有另一個重要的目的，後面會再談到。

《天國之門》其實潛藏了一個龐大的故事架構，我們用一棵大樹來比喻整個《天國之門》的話，在這新篇故事裡，其實可以看出《天國之門》的主故事軸線──新篇是大樹的樹幹，繪製於十三年前的四篇關於天安門的故事是樹根，而莫瑞爾在新篇之中所陳述的那些攝影當下許多大大小小的故事，就是那枝繁葉茂。將來若有機會，說不定我還可以再繪製莫瑞爾在他記者生涯中曾經遭遇過的更多故事，來豐富《天國之門》這部充滿冒險體驗、展現人文精神的作品。

新作短篇最關鍵的部分，在於與原始篇章的連結，畢竟時空環境都不同，但必須透析出一脈相承的精神，這時想到原作第一篇的結尾，莫瑞爾持雨傘騎腳踏車在廣場上搶回相機的這個畫面，是一種爭取真相、保存真相的象徵，我認為這也正是趙同學、莫瑞爾兩人共同的信念。於是乎，此情此景必須再度呈現，讓莫瑞爾在地鐵站裡，手持雨傘去奪回真相，並且運用象徵真相的照相機，給企圖隱瞞真相者──也就是那位恐嚇取財的歹徒，予以一擊。

因此，為合理化莫瑞爾手上拿雨傘，紐約必須下雨呢。

最後又是意外驚喜，就是在我繪製新篇的同時，沒想到又接到本作竟在睽違十數年後，再度能夠參加法蘭克福國際書展的消息。上一次礙於仍然身負公職之故不克前往，而這一次，則是榮幸受邀。

在此感謝林總編、某人、阿巧、康康等人，對這部作品的協助，使它能夠再度問世。還希望透過新版的出版，讓這份記錄能夠重新浮出茫茫資訊之海，觸動各位的心房。

梁紹先

２０１９年　９月１９日於淡水

天國之門：從一九八九到二〇一九【三十周年特別版】

ISBN：978-986-88754-9-4

驚蟄　挑戰者月刊2005年1月號・2005年2月號
迷霧　挑戰者月刊2005年5月號・2005年6月號
烏雲　挑戰者月刊2005年9月號・2005年10月號
雷霆　挑戰者月刊2006年1月號～2006年3月號
真相　2019年為本書繪製

2019年10月10日　初版第一刷發行

定價350元

著作人　　　　梁紹先

發行人　　　　林依俐
出版發行　　　全力出版有限公司
　　　　　　　10041 臺北市中正區忠孝西路一段50號22樓之14
　　　　　　　電話(02)2370-6365　傳真(02)2370-6327
　　　　　　　http://www.maxpower-p.com
　　　　　　　E-mail：service@maxpower-p.com

印刷　　　　　采富創意印刷有限公司
總經銷　　　　大和書報圖書股份有限公司
　　　　　　　電話(02)8990-2588

Printed in Taiwan

責任編輯／林依俐
單行本責任編輯／高嫻霖
書籍設計／REO、王惠婷